动物百态速写图谱

一滩然 ◎ 编著

人民邮电出版社

北 京

图书在版编目（CIP）数据

动物百态速写图谱 / 一滩然编著. -- 北京 ：人民
邮电出版社，2023.9（2024.5 重印）
ISBN 978-7-115-61888-7

Ⅰ．①动… Ⅱ．①一… Ⅲ．①动物画－速写技法
Ⅳ．①J214

中国国家版本馆CIP数据核字(2023)第101770号

内 容 提 要

本书以动物动态速写为主要内容，精选了 30 多种动物，分别对哺乳类、鸟类、爬行类和鱼类的特征进行描绘。全书运用简洁明快的速写手法将动物的不同姿态表现出来，同时配以文字介绍，既展现了动物的不同造型，又向读者介绍了动物的趣味生活，具有较高的美术和科普价值。

本书可供美术工作者参考，也适合动物爱好者和绘画爱好者阅读。

◆ 编　著　一滩然
　　责任编辑　王振华
　　责任印制　马振武

◆ 人民邮电出版社出版发行　　北京市丰台区成寿寺路 11 号
　　邮编　100164　　电子邮件　315@ptpress.com.cn
　　网址　https://www.ptpress.com.cn
　　三河市中晟雅豪印务有限公司印刷

◆ 开本：880×1230　1/16
　　印张：11.75　　　　　　　　　　　2023 年 9 月第 1 版
　　字数：306 千字　　　　　　　　　2024 年 5 月河北第 7 次印刷

定价：79.80 元

读者服务热线：(010)81055410　印装质量热线：(010)81055316
反盗版热线：(010)81055315
广告经营许可证：京东市监广登字 20170147 号

前言

　　第一次出书，我不确定将什么内容作为前言比较恰当，就简单介绍一下个人情况和创作心得吧。说来也怪，我不是动物学相关专业科班出身的，也不是艺术类从业者，只能称得上绘画爱好者，却出版了这本有关动物绘画的书。这得归功于一次互联网的偶遇，某次我发到微博的作品小"火了"一下，就被人民邮电出版社的编辑发现了。

　　说到画画，从第一次拿笔开始我便喜欢上画画了，到今年大三，作为爱好已经坚持十多年了，我对动物、自然科学的兴趣和绘画差不多。其实说"坚持"不准确，毕竟我对绘画是发自内心的热爱，做起来是不费劲的。我很感谢我的父母一直以来对我这项爱好的支持。

　　动物绘画似乎是一个相对小众的题材，可供参考的资料很少。在目前的商业绘画中，动物多作为一种符号化的形象出现。在这种情况下，只需要画出契合大众对特定动物固有印象的特征即可，不需要深究其结构。但实际上，若要准确描绘动物的结构，所需要付出的精力和时间不会比掌握人体的结构少。首先，绝大部分动物是很难在日常生活中直接接触的，这极大地限制了对其形态结构的研究。因此书面资料是主要参考资料，而其中艺用生物解剖的资料极少。多数情况下只能在生物科研方面的资料里艰难寻找对绘画有帮助的部分。其次，动物种类繁多，多样的生活方式造就了多样的生物构造，对一类动物适用的造型规律，对另一类或许就不适用了。例如，不能把狼的躯干套到马身上，因为食草动物的内脏容量决定了它们不可能拥有食肉动物那样纤细灵活的腰肢，这种套用不但不科学，单看外形也不伦不类。这些问题在研究动物绘画的时候都需要考虑。换言之，研究动物绘画，必须掌握一定的生物基础知识。

　　本书旨在给美术工作者、动物绘画爱好者提供研究动物的框架和线索，希望能真正帮助到大家。

一滩然

2023年3月

本书由"数艺设"出品,"数艺设"社区平台(www.shuyishe.com)为您提供后续服务。

扫码关注微信公众号

"数艺设"社区平台,为艺术设计从业者提供专业的教育产品。

与我们联系

我们的联系邮箱是 szys@ptpress.com.cn。如果您对本书有任何疑问或建议,请您发邮件给我们,并请在邮件标题中注明本书书名及ISBN,以便我们更高效地做出反馈。

如果您有兴趣出版图书、录制教学课程,或者参与技术审校等工作,可以发邮件给我们。如果学校、培训机构或企业想批量购买本书或"数艺设"出版的其他图书,也可以发邮件联系我们。

关于"数艺设"

人民邮电出版社有限公司旗下品牌"数艺设",专注于专业艺术设计类图书出版,为艺术设计从业者提供专业的图书、视频电子书、课程等教育产品。出版领域涉及平面、三维、影视、摄影与后期等数字艺术门类,字体设计、品牌设计、色彩设计等设计理论与应用门类,UI设计、电商设计、新媒体设计、游戏设计、交互设计、原型设计等互联网设计门类,环艺设计手绘、插画设计手绘、工业设计手绘等设计手绘门类。更多服务请访问"数艺设"社区平台www.shuyishe.com。我们将提供及时、准确、专业的学习服务。

目 录

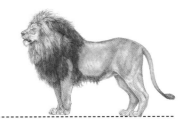

第 1 章　动物分类概述 / 007

第 2 章　哺乳类 / 037

目录

01

第 1 章

动物分类概述

本章选取了一些在绘画作品中常见的动物，同时为便于归纳，将书中涉及的物种分为哺乳类、鸟类、爬行类和鱼类。

1.1 哺乳类

哺乳类动物的幼崽在一段时间内需要依赖由母体分泌的乳汁来成长。它们往往是恒温动物，体表被毛发覆盖，生殖方式为胎生（小部分较原始的种类为卵生）。

1.1.1 身体特征

· 头部特征

通过对比不同物种头部的侧视图可以发现，智人的脑容量最大，但颅骨其他部位退化严重。智人的五官几乎都在一个竖直平面上，而多数哺乳动物都有凸出的吻部，占头骨大部分体积的是眼、口和鼻。

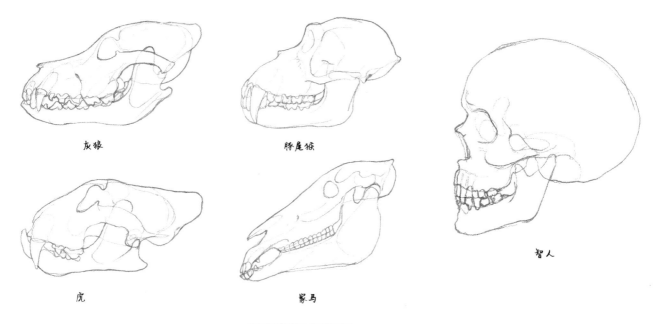

不同动物的头部侧视图

在绘制哺乳动物时，需要注意眼睛的位置。部分哺乳动物的眼睛长在头部的正前方，主要是灵长目（包括智人在内）和食肉目的动物。下面以花豹和家马为例进行介绍。

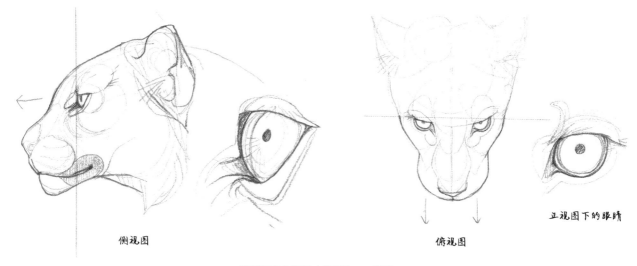

眼睛长在头部前方的动物——花豹

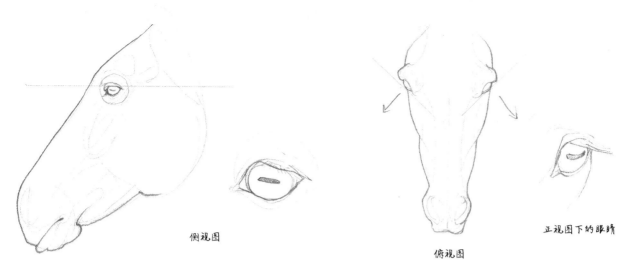

侧视图

正视图下的眼睛

俯视图

眼睛长在头部两侧的动物——家马

部分哺乳动物存在上颌包住部分下颌的情况（在嘴部紧闭的情况下，从侧面几乎看不见下颌），这让它们的上颌看起来比下颌厚得多。大部分食肉目的动物有这样的结构，这里以灰狼为例进行介绍。

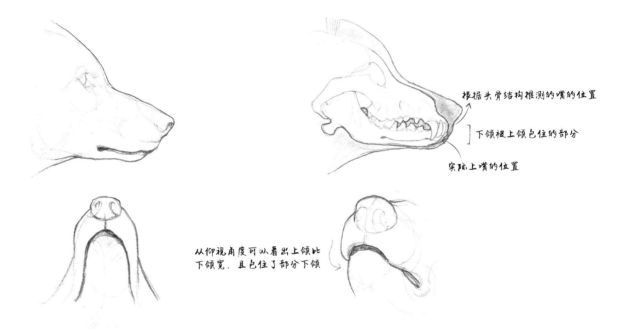

根据头骨结构推测的嘴的位置

下颌被上颌包住的部分

实际上嘴的位置

从仰视角度可以看出上颌比下颌宽，且包住了部分下颌

对于这类动物来说，嘴的位置应该在下方的牙龈以下，而不是在下方牙龈和牙齿的交界处。

在灰狼张嘴的时候，可以看见完整的下颌，闭上嘴时被上颌包覆的部分是深色的裸露皮肤（灰色部分），这里下嘴唇由黑色加粗线条表示。

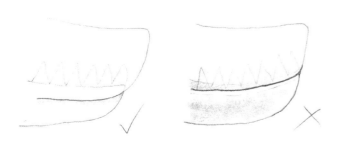

实际上的下颌厚度

• 躯干与四肢特征

前面讲解了哺乳动物的头部特征，下面介绍其躯干和四肢特征。按照运动器官结构，可以将哺乳动物大致分为趾行动物、蹄行动物和跖行动物。

趾行动物

趾行动物就是用趾垫和掌骨垫着地的动物，如猫、狗、狼、狮子和老虎等。这类动物往往是肉食动物，它们的消化器官通常比植食动物小得多，因此它们的身体比植食动物更轻巧，往往有灵活的脊柱和较为弯曲的后肢。

身体肌肉

不同种类哺乳动物的各部位肌肉大体都能一一对应，但是肌肉的形状、大小等不尽相同。尤其需要关注四肢的肌肉，在动物毛发较短、皮下脂肪较薄的情况下，这些肌肉轮廓会比较明显。

下面以狗为例，标注出了需注意的肌肉等结构。

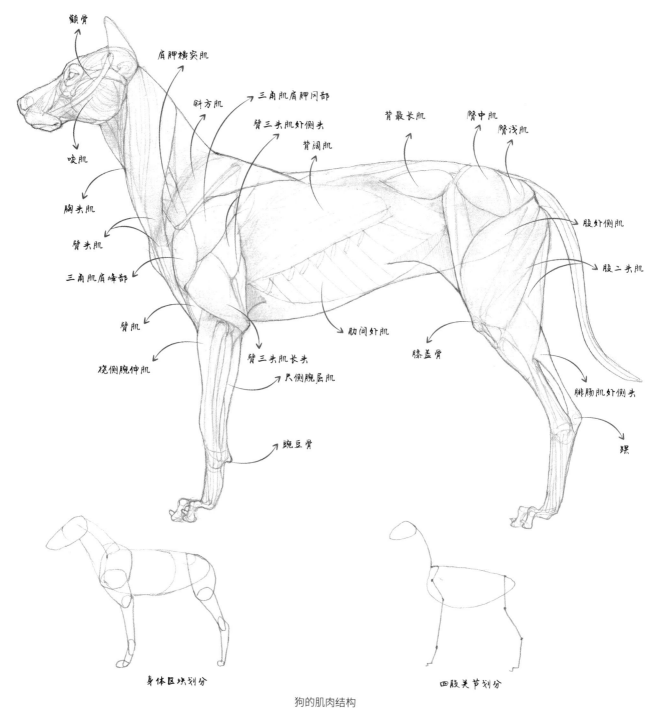

狗的肌肉结构

足部

多数趾行动物前肢有五趾（包括狼趾），后肢有四趾，这些结构都取决于具体物种。下面以灰狼为例，展示其足部结构。

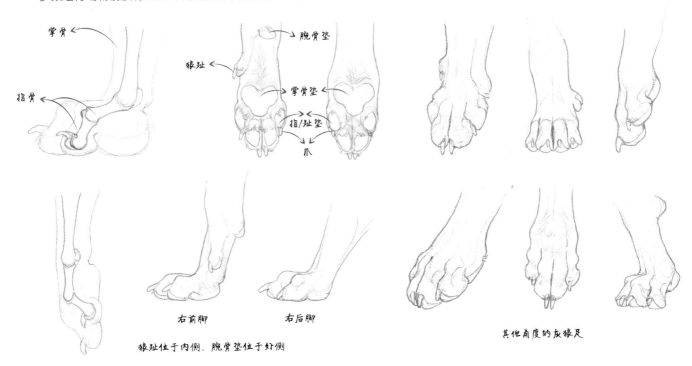

灰狼的足部结构

猫科动物的足比犬科动物的更加宽短、柔软。下面以老虎为例，展示其足部结构。

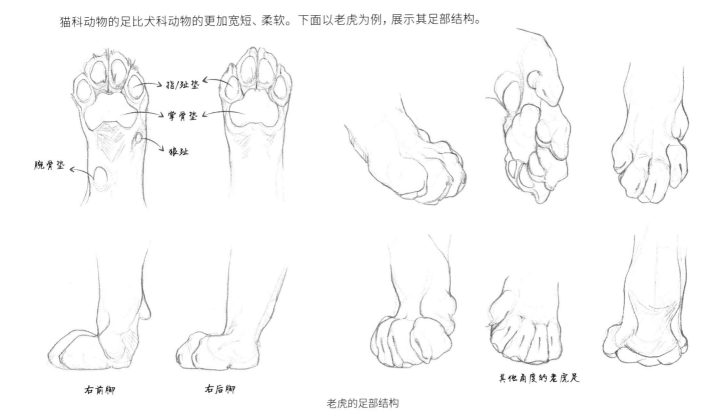

老虎的足部结构

蹄行动物

蹄行动物就是用蹄着地的动物，如牛、羊、猪和鹿等。这类动物多为植食性的，因此发展运动能力主要出于迁徙和躲避天敌的需要。因其消化系统较大，它们的躯干通常灵活性较差，很难在运动中提供更大的支持。为了使运动方式更高效，它们在最大限度延长肢体的同时减轻了肢端的重量，但这大大减小了肢体与地面的接触面积，故而稳定性较差。因此，擅长奔跑的有蹄类动物往往生活在平坦开阔的草原上。

身体肌肉

下面以马为例，标注出了需注意的肌肉等结构。

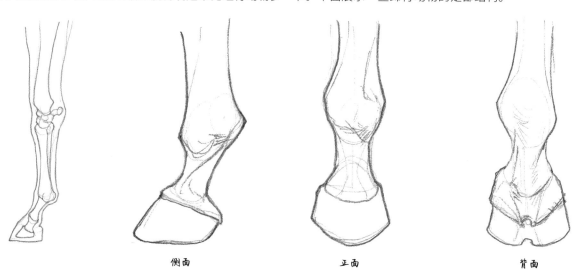

身体区块划分

四肢关节划分

颞骨

头肌

咬肌

胸头肌

肩胛横突肌

臂头肌

臂三头肌外侧头

肱肌

桡侧腕伸肌

指总伸肌

尺外侧肌

肋间肌

三角肌肩胛冈部

臂三头肌长头

背阔肌

背最长肌

臀中肌

臀浅肌

半腱肌

股二头肌

腓肠肌外侧头

跟

股外侧肌

腹外斜肌

膝盖骨

趾长伸肌

马的肌肉结构

足部

蹄行动物用蹄着地，因此它们的腿部看起来比趾行动物多一节。下面展示一些蹄行动物的足部结构。

侧面

正面

背面

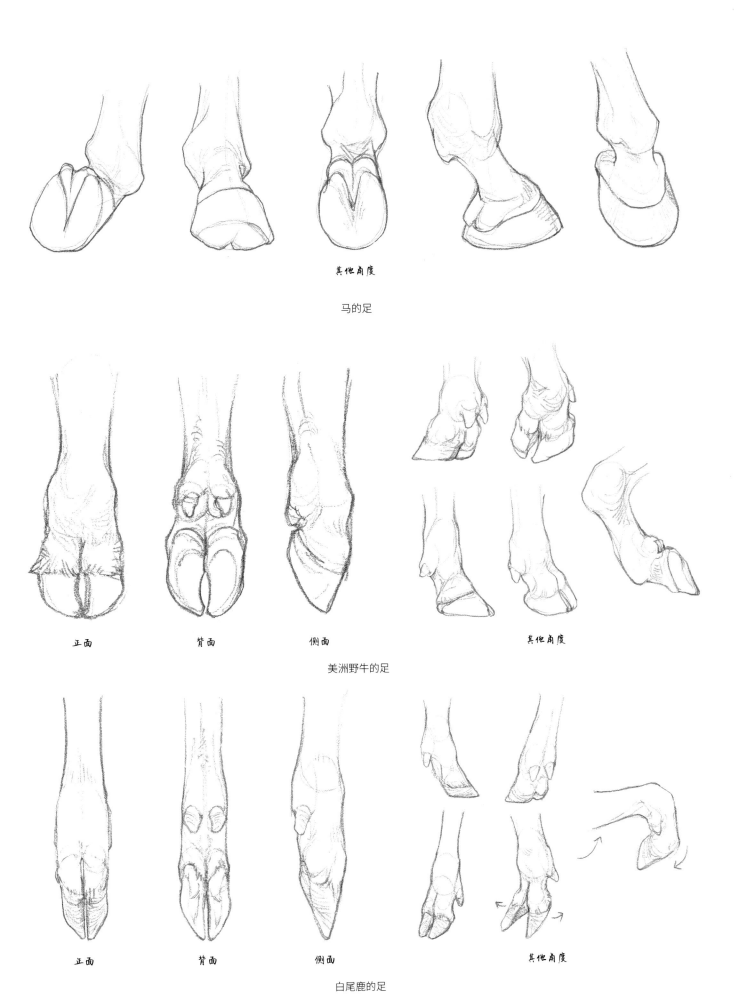

其他角度

马的足

正面　　　　背面　　　　侧面　　　　　　　　其他角度

美洲野牛的足

正面　　　　背面　　　　侧面　　　　　　　　其他角度

白尾鹿的足

跖行动物

跖行动物是指用脚掌着地的动物，如猴子、猩猩和熊猫等。通常来说，这类动物的四肢较短，因为它们用整个足底与地面接触，接触面积较大，以获得较强的稳定性。大体上看，这一类哺乳动物的运动速度是较慢的。

身体区块划分　　　　　　四肢关节划分

身体肌肉

下面以棕熊为例，标注出需注意的肌肉等结构。

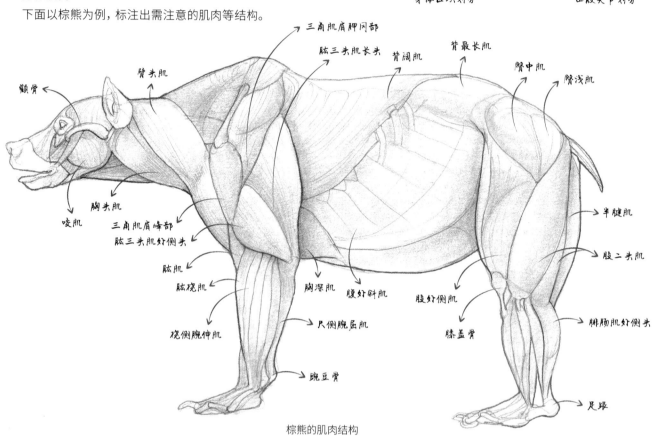

棕熊的肌肉结构

足部

虽然跖行动物以脚掌着地行走，但是正常情况下，多数动物的前脚掌部分是不着地的，这种行走方式更接近趾行。下面介绍几种跖行动物的足部结构。

棕熊的前足与趾行动物类似，但没有狼趾，第5个趾头与其他4个趾头并行。后足有5个趾头，分布与人足类似。

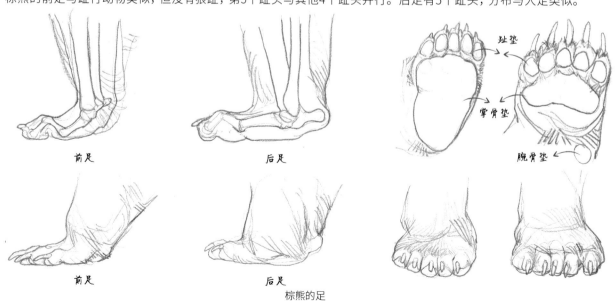

前足　　　　　　后足　　　　　　趾垫

掌骨垫

腕骨垫

前足　　　　　　后足

棕熊的足

浣熊的足部跟灵长类动物的"手"很像，足垫分布在整个掌骨，但拇指进化程度不及灵长类，抓握能力和灵活度有限。浣熊行走时前足也只有"手掌"的前部着地。注意，浣熊的趾间没有被毛发覆盖。

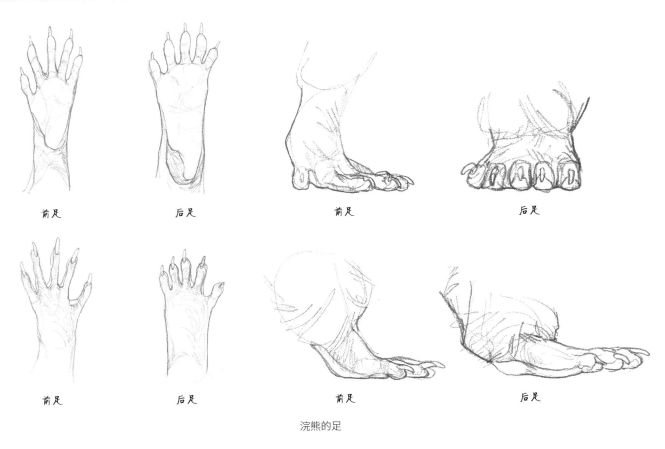

| 前足 | 后足 | 前足 | 后足 |

| 前足 | 后足 | 前足 | 后足 |

浣熊的足

　　大猩猩前肢的运动方式比较特殊，被称为指撑型运动。在行走的时候，它们前肢"手指"的第2个关节着地。

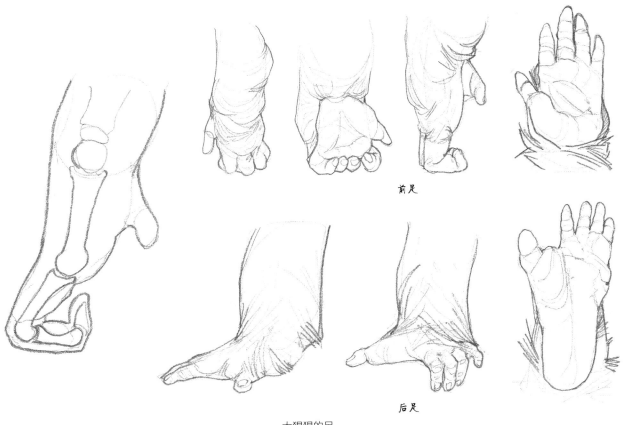

前足

后足

大猩猩的足

1.1.2 运动方式

四足动物通过四肢来运动，结构的区别使得它们的运动方式与直立的智人有较大差异。

这里以格力犬为例讲解四足动物的运动方式。通常来说，四足动物的前肢主要起支撑作用，在站立状态下会承受动物2/3左右的体重，它们比后肢更直、更短。而四足动物运动时的主要动力来源于后肢，奔跑、跳跃等动作都依赖于后肢的爆发力。

值得一提的是，前肢的肘部和后肢的膝部在正常站立时往往在同一水平线上，这或许与稳定性有关。

四足动物的步态有30多种，下面以家犬为例分析几种步态。

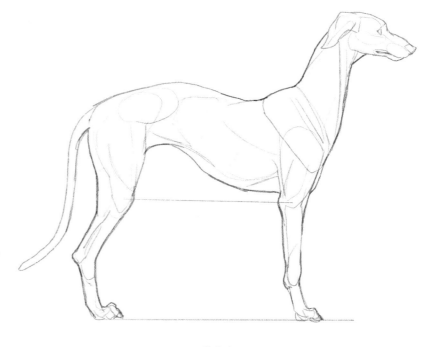

格力犬

• 行走

行走是速度最慢的步态，在一个周期中，着地的足可能是2只、3只或者4只。

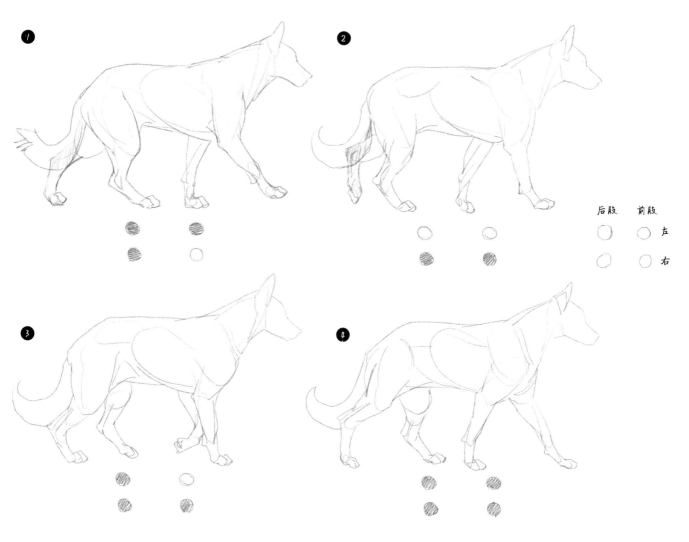

• 踱步

踱步是介于行走和慢跑之间的步态，周期较为简单，每次同侧的前脚和后脚同时落地，换言之就是"顺拐"。

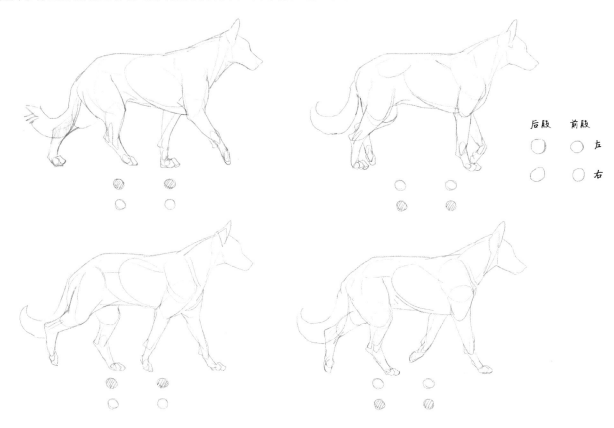

• 慢跑

慢跑也是一种前后肢体运动周期比较一致的步态，特征是对角的腿同步运动，速度比踱步更快。

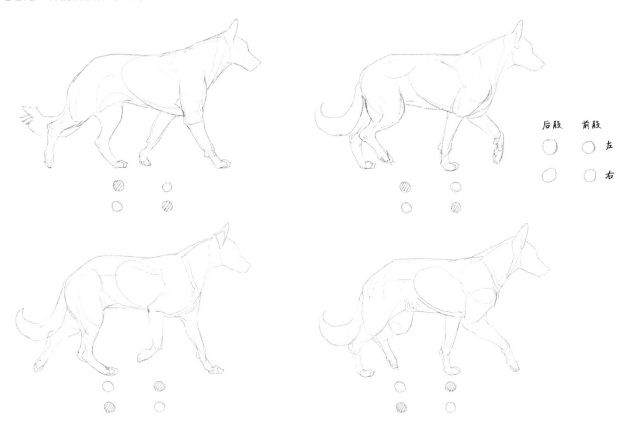

• 快跑

快跑是速度最快的步态，也是最复杂的，因为每条腿的位置都不同，并且躯干也参与其中。

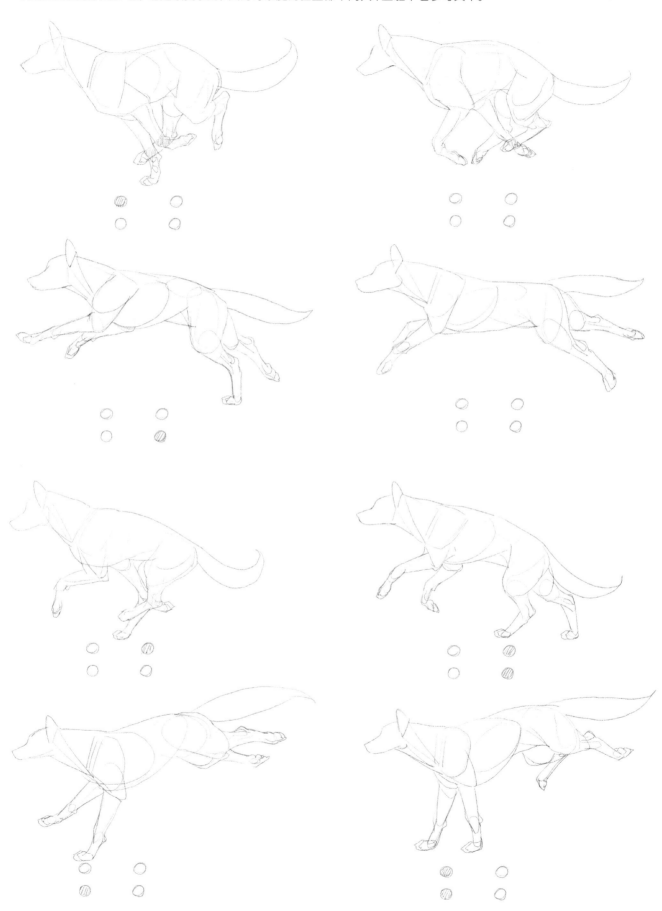

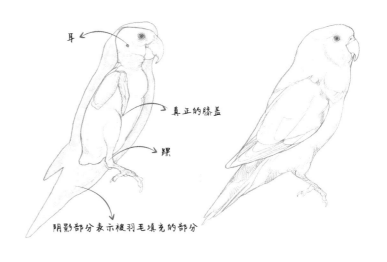

1.2 鸟类

鸟类是爬行类演化而成的另一分支，与哺乳类相同，它们是恒温动物，但在形态结构特征上鸟类明显有别于哺乳类。鸟类主要的运动方式是飞行，与哺乳类在陆地上快速移动所需要的结构可以说是大相径庭的。所有现存鸟类体表都被羽毛覆盖，前肢特化为翼（少部分陆生鸟类前肢完全退化），尾部很短且多数长有尾羽。

1.2.1 身体特征

鸟类是一种较为高等的脊椎动物，前肢特化为翼，体表被羽毛覆盖，并且大多数种类可以飞行。由于飞行这一特殊运动方式的需要，鸟类身体的很多部分演化成了明显有别于其他陆生动物的结构。

鸟类的羽毛非常夺人眼球，大量的绘画作品均涉及其羽毛，但也因为羽毛的覆盖，鸟类的很多身体结构被隐藏，容易造成误解。这里以牡丹鹦鹉为例，介绍鸟类身体特征。可以看到，其身体在去除羽毛的状态下非常奇怪。连成一体的胸腹部、被藏在躯干中的膝盖，以及比平时看起来小很多的翅膀和尾巴，这些结构在有羽毛存在的情况下几乎是被完全遮挡住的，鸟类羽毛占据的体积确乎比平时看起来多得多。

耳
真正的膝盖
踝
阴影部分表示被羽毛填充的部分

• 骨骼特征

鸟类的骨骼非常精巧。通过观察骨骼，我们可以看到一些被羽毛、肌肉、皮肤等隐藏起来的结构。为了便于巨大的胸肌附着，鸟类的胸骨进化得非常大，有一个凸出的龙骨突。可以看出，其实鸟类胸骨以内放置内脏的空间并不大，圆滚滚的躯干中有很大一部分是胸肌。

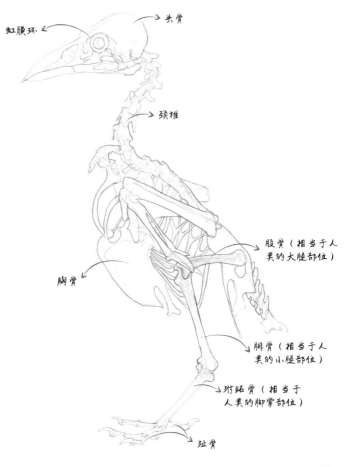

头骨
虹膜环
颈椎
股骨（相当于人类的大腿部位）
胸骨
腓骨（相当于人类的小腿部位）
跗跖骨（相当于人类的脚掌部位）
趾骨

不管从外表看鸟的脖子有多么粗、多么直，实际的颈骨都是呈弯曲状态的。这也解释了为什么一些鸟"脖子突然变长"。

说到脖子，就不禁让人想起鹭科鸟类。这类鸟的脖子非常长，它们往往以迅雷不及掩耳的速度伸直脖子攻击猎物。以绿鹭为例，平时它看起来是一种脖子相当粗短的鸟，只有在需要的时候（如猎食）才会把脖子伸直得像矛一样。

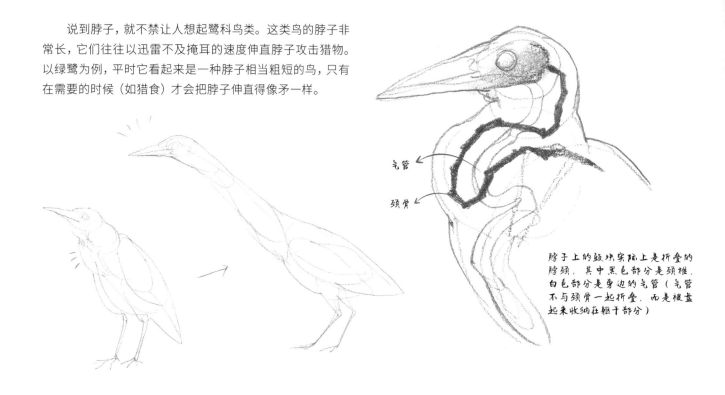

气管

颈骨

脖子上的鼓块实际上是折叠的脖颈，其中黑色部分是颈椎，白色部分是旁边的气管（气管不与颈骨一起折叠，而是根盘起来收纳在躯干部分）

• 头部特征

鸟类头部结构的统一性相较于哺乳类高很多，结构也相对简单。喙虽然形状多样，但是不像哺乳动物那样，被复杂的结缔组织包裹，因此动作、姿态和结构都更容易理解。再加上羽毛的存在往往使鸟类体表更加平滑，鸟类头部往往只需要以简单的几何形状理解足矣。下面以乌鸦为例，展示其头部结构。

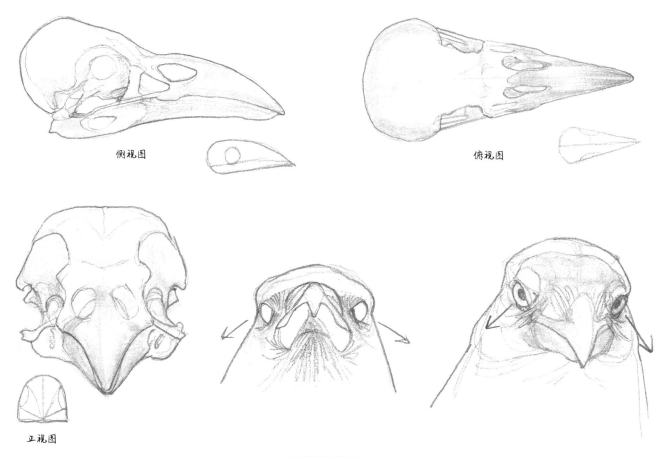

侧视图

俯视图

正视图

乌鸦的头部结构

值得一提的是，我们可以从乌鸦的头骨发现喙和颅腔在结构上是一个整体。换言之，喙并不是从鸟类头骨上生长出来的额外结构，因此在绘画时不建议使用把脑颅和羽毛概括为一个整体再添上喙的方式，即下图第一种方式，推荐使用把整个头骨视作一个整体再覆上羽毛的方式，即下图第二种方式。确定了头骨的大致角度，再添加眼睛和覆羽，往往处理得更自然，否则，喙和头部其他部分错位的可能性会增加。

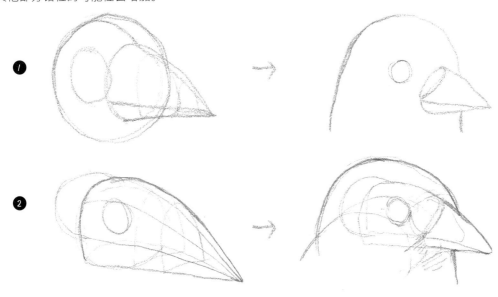

鸟类头部的概括方式

　　很多鸟的眼睛是倾斜向下的，也许这有助于它们观察下方的情况。需要注意，鸟类的嘴角在上颌骨和下颌骨的连接点之前，这样的构造使鸟嘴张大时嘴角多呈现圆弧形。很多鸟类的嘴角还有类似嘴唇的一圈凸起。

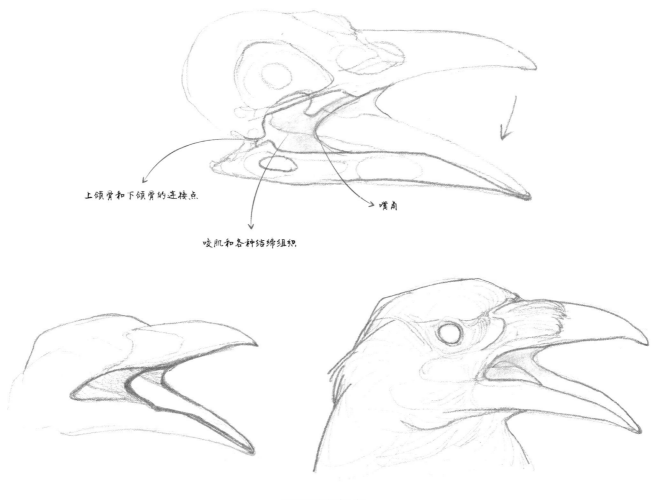

上颌骨和下颌骨的连接点

咬肌和各种结缔组织

嘴角

张嘴时的乌鸦头部

· 肢体特征

躯干

相比哺乳类，鸟类的躯干相当短小，看上去圆润且平滑。由于大量骨骼长到一起，鸟类的躯干就像一块石头，几乎是不可动的。巨大的胸肌从颈部下方一直延伸到胯部以下，使胸腹部形状圆润。就像前面提到的，鸟类的羽毛遮盖了大部分结构，若仅用于艺术创作，鸟类具体的肌肉区块和形态等解剖细节没有全部掌握的必要，这里对其他肌肉不做详细介绍。

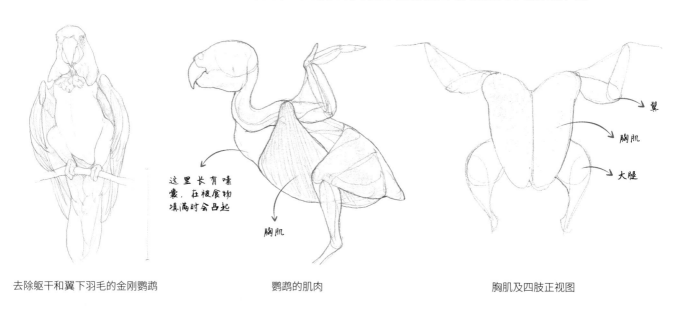

去除躯干和翼下羽毛的金刚鹦鹉　　　　　　　鹦鹉的肌肉　　　　　　　　　胸肌及四肢正视图

这里长有嗉囊，在被食物填满时会凸起

胸肌

翼
胸肌
大腿

足

多数鸟类的足是四趾，三趾向前，一趾向后，且趾节数量固定。一般来说，不算尖端的趾节，外趾有4节，中趾有3节，内趾和后趾都是两节。这种足型被称为不等趾型。此外，还有对趾型、三趾型和二趾型。

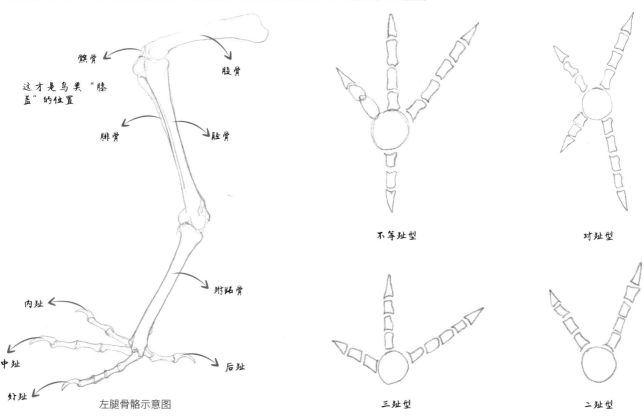

髌骨
股骨
这才是鸟类"膝盖"的位置
腓骨
胫骨
跗跖骨
内趾
中趾
外趾
后趾
左腿骨骼示意图

不等趾型　　　　　　对趾型

三趾型　　　　　　二趾型

前面已经提过，鸟类的膝盖被隐藏，这里提供一些示意图，以便读者理解鸟类腿部动作。

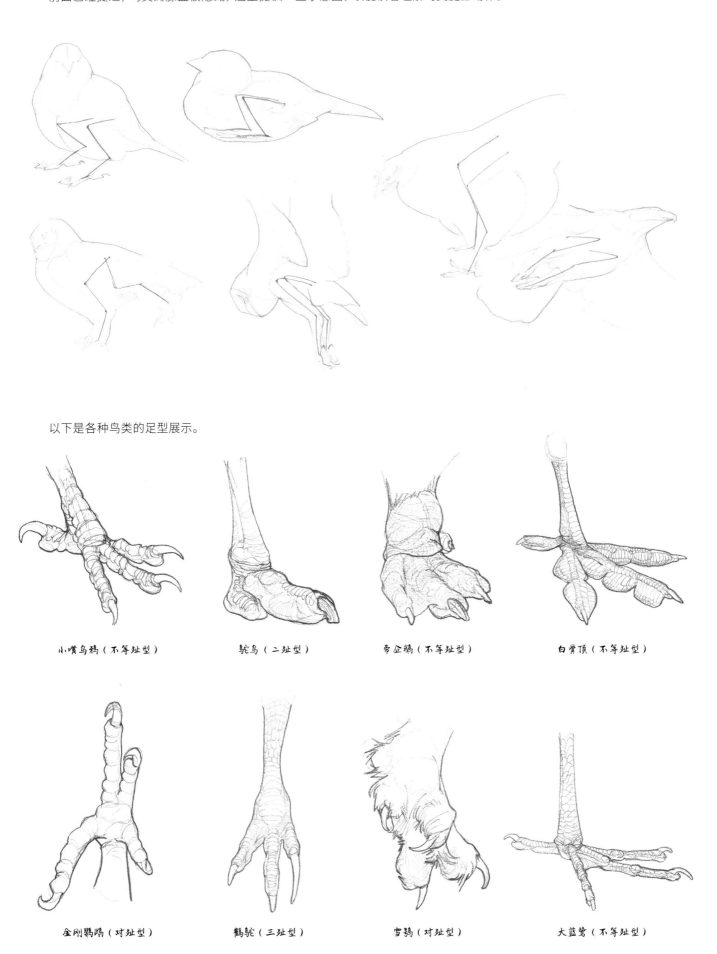

以下是各种鸟类的足型展示。

小嘴乌鸦（不等趾型）　　　　驼鸟（二趾型）　　　　帝企鹅（不等趾型）　　　　白骨顶（不等趾型）

金刚鹦鹉（对趾型）　　　　鹤鸵（三趾型）　　　　雪鹗（对趾型）　　　　大蓝鹭（不等趾型）

• 翼

鸟类的"手臂"被限制了屈伸的角度，翅根和翅中之间也有肌肉和皮肤相连，无法完全伸直。

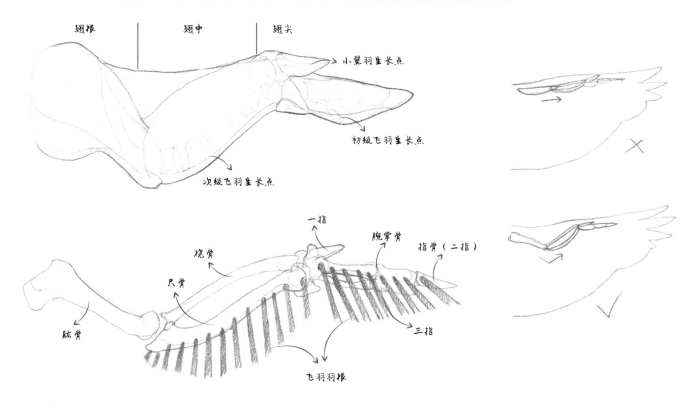

鸟翼的羽区

鸟类的羽区分布基本是固定的，尤其是飞羽和小翼羽，覆羽部分可能因为鸟种类的不同，一些分层有所变化。

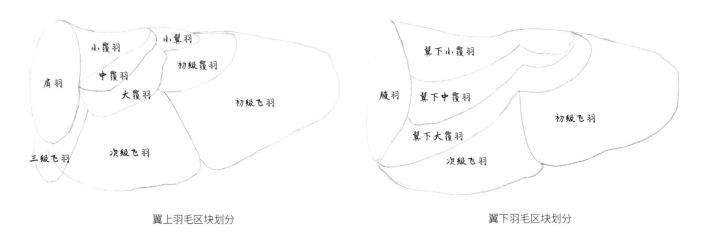

翼上羽毛区块划分　　　　　　　　　　　　翼下羽毛区块划分

对于羽毛的排布，尤其需要注意飞羽的排列顺序。从翼上部分看，最接近身体的一根飞羽在最上面，从翅根到翅尖依次往下叠；从翼下部分看，则是距离身体最远的一根飞羽在最上面，然后从外侧到内侧依次向下叠。部分鸟类的覆羽与飞羽排列相反，从顶层到底层分别是初级覆羽、大覆羽、中覆羽和小覆羽。同时，羽毛的上下次序决定了羽翼折叠状态下羽毛的排布。

小翼羽在翼上一侧，但可以展开，使得在翼的下方也可以看见。

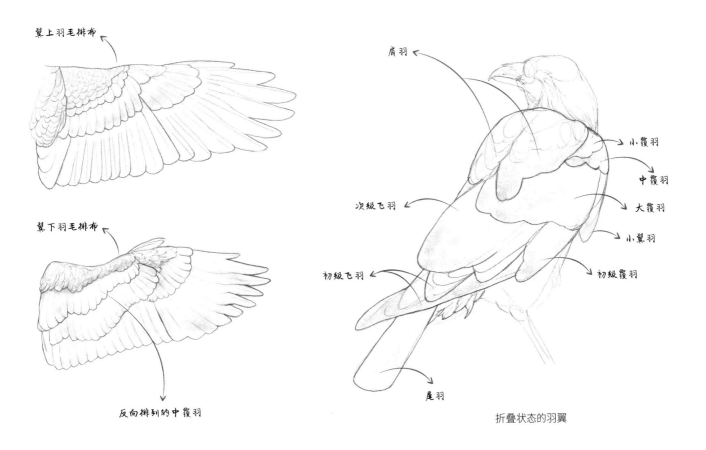

翼上羽毛排布

翼下羽毛排布

反向排列的中覆羽

肩羽

小覆羽

中覆羽

大覆羽

小翼羽

初级覆羽

次级飞羽

初级飞羽

尾羽

折叠状态的羽翼

飞羽的形态和排列方式

　　从羽轴的方向看，鸟类的飞羽呈S形。在翅膀展开的状态下，这些S形的羽片相互钩住，形成一个既能在翅膀下摆时提供升力，又能防止翅膀上摆时下压的结构。

　　翅膀在下压时，飞羽牢牢钩住彼此，防止漏风，最大限度地利用升力。翅膀在上摆时，S形的连接被向下流动的空气轻易撑开，极大地减小了空气对羽毛向下的作用力。

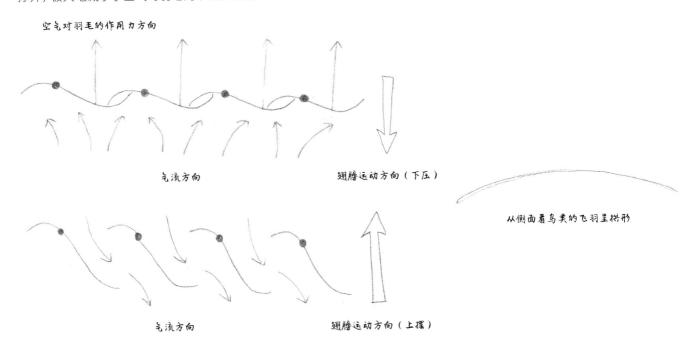

空气对羽毛的作用力方向

气流方向

翅膀运动方向（下压）

从侧面看鸟类的飞羽呈拱形

气流方向

翅膀运动方向（上摆）

• 羽毛特征

鸟类的羽毛可以分为翼羽、廓羽、半羽、绒羽、丝羽、刚毛和尾羽。

翼羽

有缺刻的初级飞羽被称为"翼指"，多存在于有较大盘旋需求的鸟类（如猛禽、乌鸦），这样的结构能减缓转弯过程中的气流冲击。

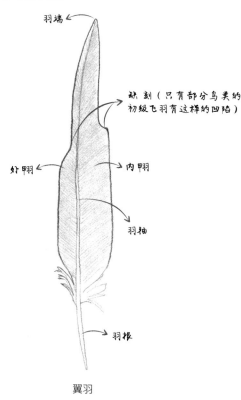

翼羽

廓羽

廓羽，是覆盖在鸟类的身体上并使外形呈流线型的羽毛。它们紧密地排列在鸟类的体表，防水的尖端朝外塑造鸟类光滑的圆弧外形，蓬松的根部紧贴皮肤以保存热量。

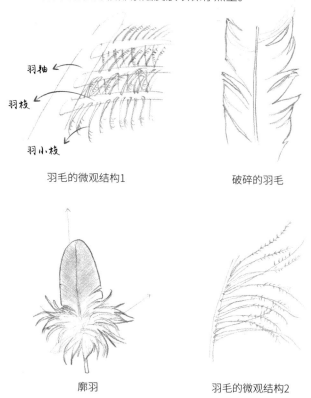

羽毛的微观结构1

破碎的羽毛

廓羽

羽毛的微观结构2

较硬的羽片之所以能保持形状，就是因为羽枝之间的羽小枝通过其上的倒刺部分紧密相连。当羽小枝之间的勾连被断开时，羽毛就会变得破碎。但是适当的整理可以使羽小枝重新连接（鸟类就是这样整理羽毛的）。柔软蓬松的羽毛羽枝部分也有特殊的倒刺，它们结构与羽片上的不同，作用是锁住贴紧鸟类皮肤的空气，以此帮助鸟类保温。

半羽

半羽的结构介于绒羽和廓羽之间，常常位于廓羽下方，很小，有填充和绝缘的作用。

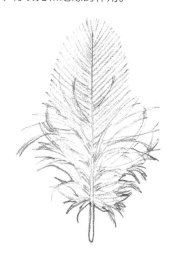

绒羽

绒羽没有羽轴，主要起保温作用。

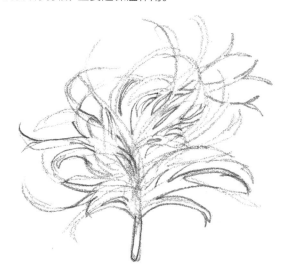

刚毛

刚毛的结构非常简单，有的甚至没有基部的羽枝。通常来说，刚毛长在鸟类的头部，功能类似哺乳动物的胡须。

丝羽

丝羽是丝状的羽毛，顶端有一小簇羽枝。它们被认为是鸟类用来感知其他羽毛状态的羽毛（用来传递受损羽毛的信息，鸟类得以及时更换受损羽毛）。

尾羽

尾羽，顾名思义，就是尾巴上的羽毛。

尾部的羽毛构造较为简单。从背侧看，两根最大的中央尾羽在最中间，其他尾羽依次向下叠；从腹侧看，则相反。尾的覆羽排列通常与尾羽相反。

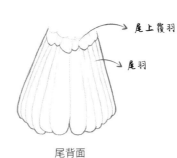

尾背面

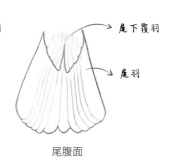

尾腹面

1.2.2 运动方式

若要细分鸟类的动作，尤其是空中动作，可以说相当复杂，还会涉及一些特定物种独有的动作。这里粗略地按照翅膀摆动的大致方向和幅度区分出了以下5种，其中快速前进和滑翔的翅膀摆动方向类似，只不过前者的摆动幅度更大，速度更快。

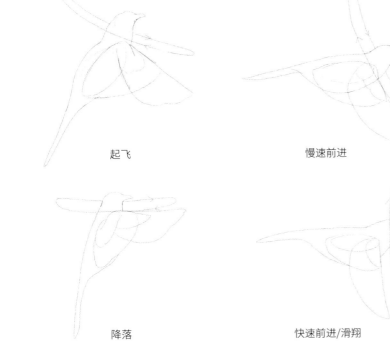

起飞

慢速前进

降落

快速前进/滑翔

悬停

1.3 爬行类

相较于哺乳类和鸟类，爬行类动物的生理机能尚不完善，譬如体温调节机制的缺陷使得它们仅能依靠晒太阳等行为来维持体温。同时，由于四肢及躯干构造的限制，爬行类动物的运动效率不及哺乳类和鸟类。另外，一些爬行类动物（如蛇类）在演化过程中完全抛弃了四肢，选择了更加特殊的运动方式。

1.3.1 身体特征

· 头部特征

爬行类动物是现存陆生脊椎动物中相对低等的一类（比两栖类高级一些）。它们形态各异，体表大多被鳞片覆盖。

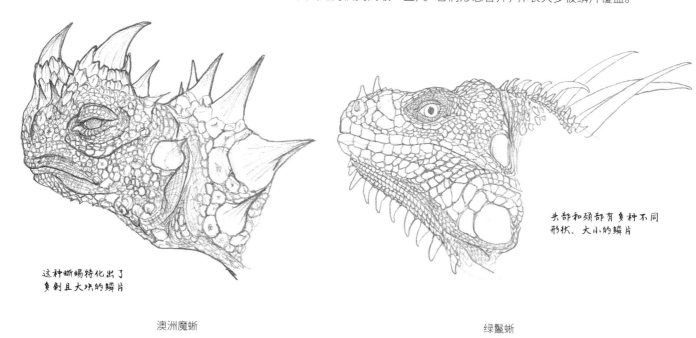

这种蜥蜴特化出了
多刺且大块的鳞片

澳洲魔蜥

头部和颈部有多种不同
形状、大小的鳞片

绿鬣蜥

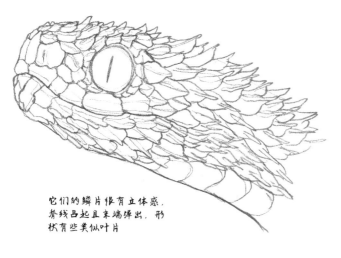

它们的鳞片很有立体感，
脊线凸起且末端弹出，形
状有些类似叶片

基伍树蝰

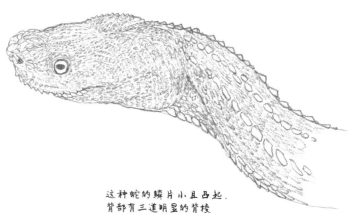

这种蛇的鳞片小且凸起，
背部有三道明显的背棱

爪哇闪皮蛇

· 躯干特征

以下是4种常见的爬行动物体态。

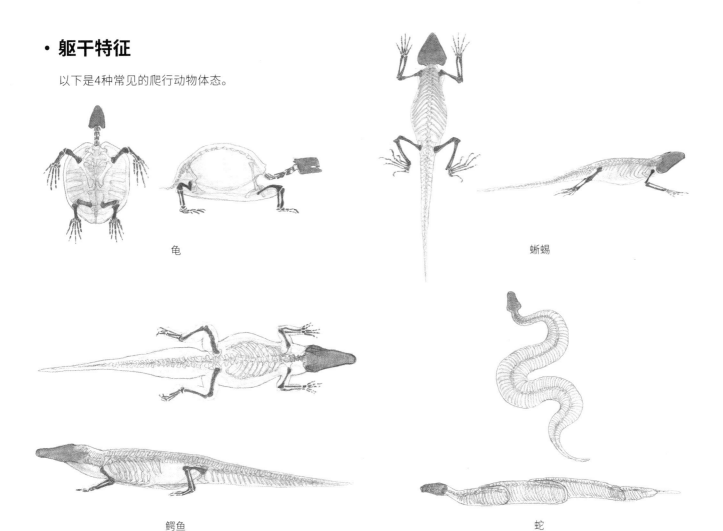

龟

蜥蜴

鳄鱼

蛇

爬行动物的躯干横截面大多上窄下宽，从头到尾，腰部最宽。除了肋骨演化为硬壳的龟类，其余3类的躯干均会在运动中做水平摆动。

· 四肢特征

爬行动物在外形上明显区别于哺乳动物，除去体表附着鳞片和没有耳廓外，四肢的构造也不同。哺乳类和鸟类的腿都长在身体的下方，而爬行类长在身体的两侧，这也造成爬行动物运动方式的特殊性。

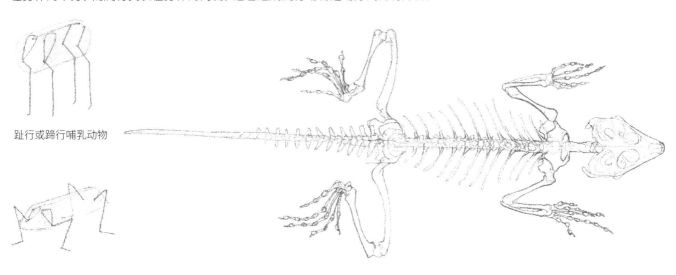

趾行或蹄行哺乳动物

蜥蜴、鳄鱼等爬行动物

蜥蜴

1.3.2 运动方式

运动器官结构的不同使动物的运动方式不同。

蜥蜴的行走和慢跑采用同时运动对角的腿的方式，也就是右前腿和左后腿同时运动，左前腿和右后腿一起运动，同时脊柱进行对应的摆动。

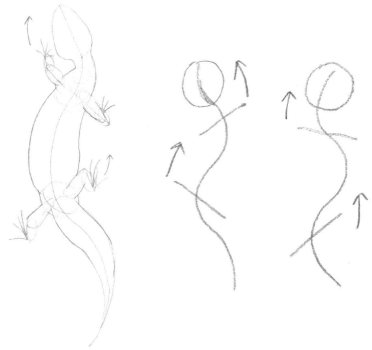

蜥蜴行走

部分蜥蜴在加速时，由于重心的后移，身体的前半部分抬起，因此转为双足奔跑（并非因为双足比四足更有优势）。但这种运动依旧与人类或者鸟类的双足运动不同，因为蜥蜴的后腿依旧在身体的两侧而非正下方。

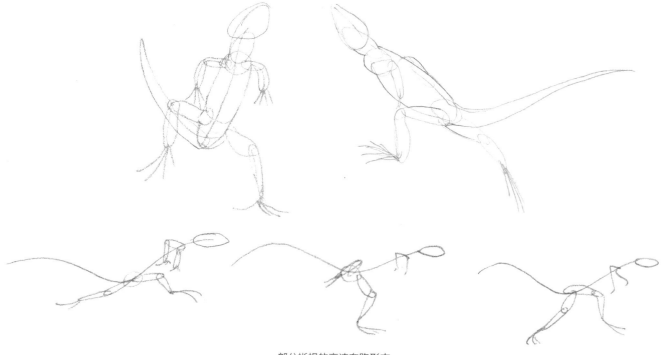

部分蜥蜴的高速奔跑形态

蛇有4种运动方式，它在运动的每一刻都有部分身体被抬高，部分身体紧贴地面，借助腹鳞和地面的摩擦进行运动。

第1种是侧行式，生活在荒漠中的响尾蛇是这类运动方式的代表。响尾蛇有规律地侧身扭动，可以相当轻松地爬上30°的斜坡，并在沙丘上留下平行沟壑。在侧行过程中，蛇的身体始终与运动方向成一定的夹角。阴影部分表示蛇身体触地的部分。我们可以把侧行分解成水平方向和竖直方向两种运动。两个方向上的运动都是周期性的运动。水平方向上蛇的身体一直经历着从头部向尾部传播的波动，同时竖直方向的波动使得一个周期中的每一刻触地的点都不相同。头部（或者尾部）每完成一个周期，蛇便会在沙地上留下一条痕迹。这种规律的波动使得蛇的身体被推向前方。

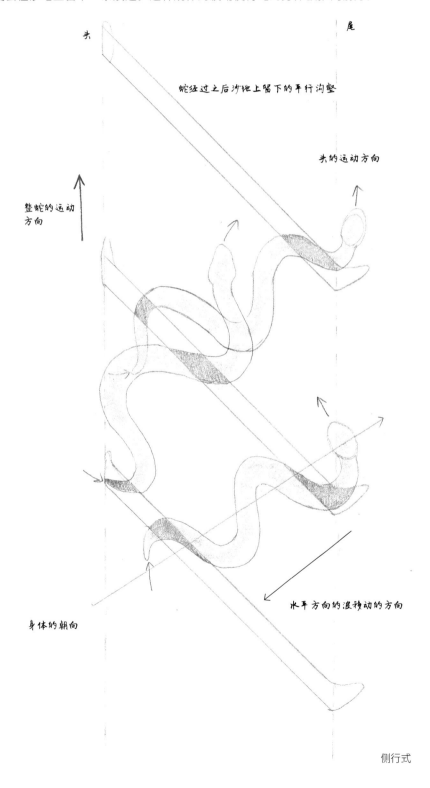

侧行式

第2种是广为人知的方式——蜿蜒式，会在地面留下S形的痕迹。在这种运动方式下，蛇的身体同样经历与侧行类似的水平方向和竖直方向的波动，只不过水平方向的波动方向与前进方向平行。在这种方式下，由身体触地的部分提供推力，对于整条蛇来说水平方向的推力相互抵消，这样蛇就能前行。这种方式比较依赖凹凸的地面提供支点，因此不适用于沙地和光滑的表面。

第3种是手风琴式，这种方式很好理解。蛇先让自己的一部分身体抓住地面，然后收缩或伸直另一部分身体，如此往复向前运动，很像演奏手风琴。图中阴影部分表示固定的身体部位。实际运动中，不一定只有一段身体是固定的，也可能同时固定多段。

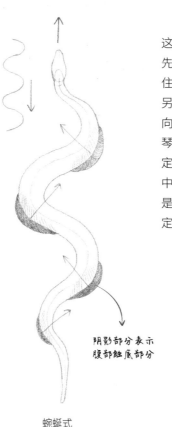

阴影部分表示腹部触底部分

蜿蜒式

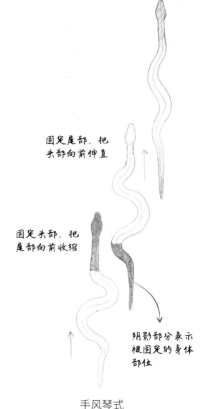

固定尾部，把头部向前伸直

固定头部，把尾部向前收缩

阴影部分表示被固定的身体部位

手风琴式

第4种是蠕动式。蛇用这种方式运动时就像蠕动的毛毛虫一样。这种运动方式常见于大型蛇类（如蟒、蚺、部分蝰蛇等），过去曾被解释为"肋骨行走"（类似于把蛇的肋骨看作毛虫的足），后来被证实蛇的直行实际上是由腹面肌肉收缩和扩张的行波来实现的。蛇用这种方式运动时，看上去就像是一列向后传动的波，收缩抓地的部分始终为被抬起的部分提供向前的支撑。蠕动前行的方式使得蛇可以顺利地通过狭窄的地方，发出的声音也很细微，便于隐匿行踪。

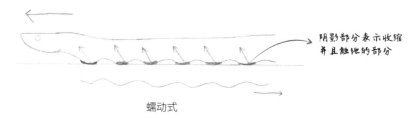

阴影部分表示收缩并且触地的部分

蠕动式

龟的运动方式很简单，可以被看作没有躯干摆动的蜥蜴的四肢运动。

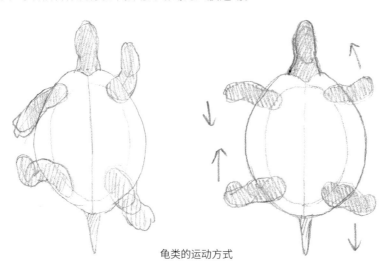

龟类的运动方式

1.4 鱼类

鱼类没有陆生脊椎动物那样复杂的关节和肌群，运动方式较为简单，体表也被鳞片覆盖，难以见到内部结构。因此，在绘画时只要掌握鱼类的形态、了解鱼类躯干的大概摆动方式即可。

1.4.1 身体特征

相较于其他脊椎动物，鱼类是比较原始的，结构相对简单，但是体态更加多样化，难以尽数列举。这里介绍一些鱼的基本身体部位的名称，以硬骨鱼为例进行展示。

关于鱼的身体划分，一般来说头部与躯干部以鳃盖为界，躯干部和尾部以泄殖腔为界，尾部不包括尾鳍。大多数鱼都具有胸鳍、腹鳍、背鳍、臀鳍和尾鳍，其中胸鳍和腹鳍相当于四肢，是成对分布的。多数现存鱼有两对鼻孔，但鼻孔不是用于呼吸的，而是用于辨别气味的。

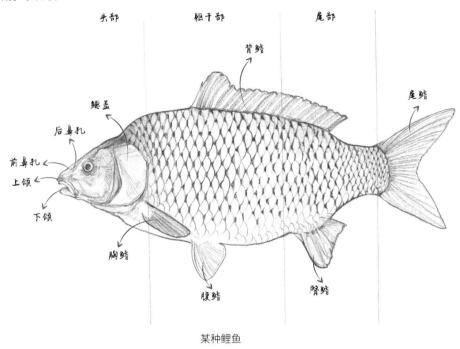

某种鲤鱼

• 骨骼特征

下面以一种鲤鱼为例，展示鱼的骨骼特征。

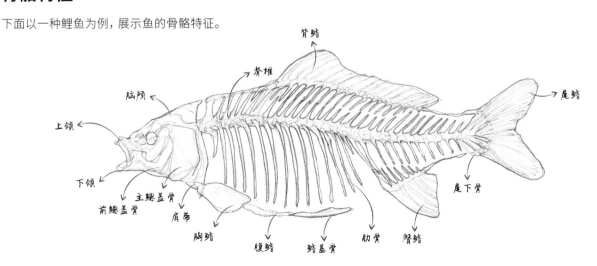

• 头部特征

鱼眼

下面展示一些形状奇特的鱼眼，这些鱼眼不仅颜色、斑纹、大小不同，瞳孔的形状也不尽相同。

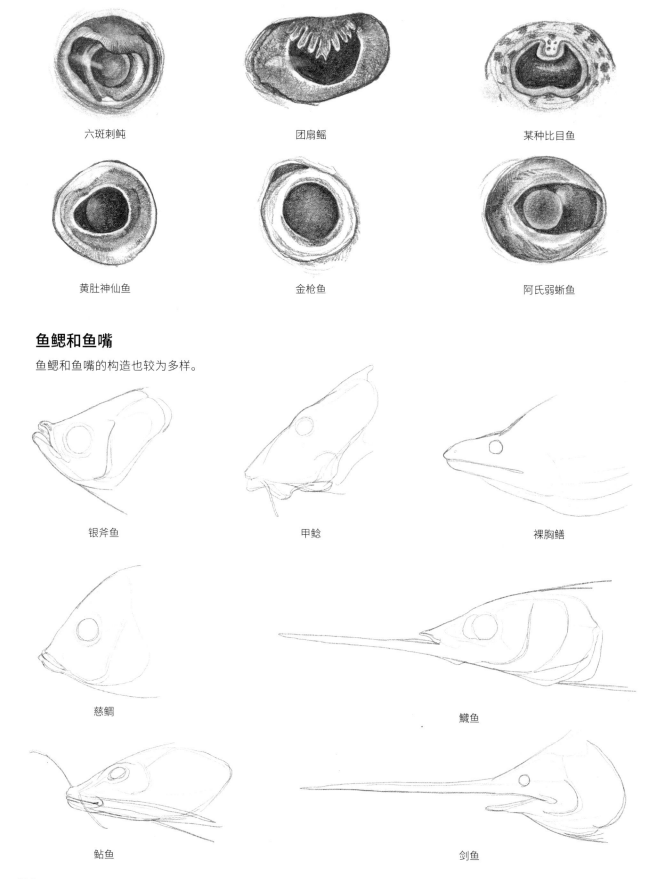

六斑刺鲀

团扇鳐

某种比目鱼

黄肚神仙鱼

金枪鱼

阿氏弱蜥鱼

鱼鳃和鱼嘴

鱼鳃和鱼嘴的构造也较为多样。

银斧鱼

甲鲶

裸胸鳝

慈鲷

鳡鱼

鲇鱼

剑鱼

• 身体特征

鱼鳞

多数鱼类都有鳞片，鳞片可以保护鱼体，也可以减小水的阻力。鱼类的鳞片可被分为盾鳞、硬鳞、圆鳞和栉鳞。

盾鳞是软骨鱼类特有的，一般呈钩状，小而密，互相之间堆叠很少或者完全不堆叠。其中鲨鱼的盾鳞很发达，密布体表，但因为盾鳞很小，一般不画出来。硬鳞多见于鲟形目、多鳍鱼目和雀鳝目，一般是菱形或长方形的，有大块分布，也有小片网格状分布。圆鳞和栉鳞可合称为骨鳞，两者构造相似，在鱼体都呈瓦楞状排布，只露出尖端的一小部分，前端嵌入真皮。区别是前者端口无锯齿，摸上去会比较光滑，而后者有锯齿，手感粗糙。这是现生鱼类中最常见的鳞片，大小因鱼种不同而不同。

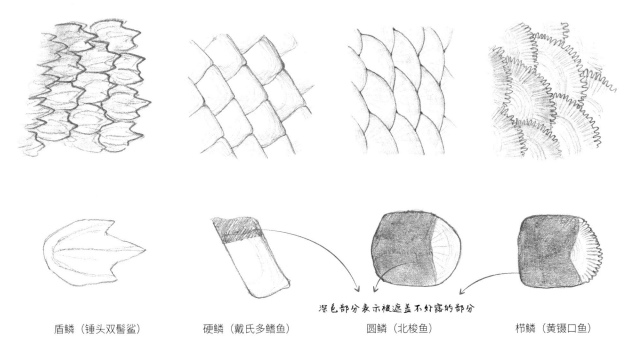

深色部分表示被遮盖不外露的部分

盾鳞（锤头双髻鲨）　　　硬鳞（戴氏多鳍鱼）　　　圆鳞（北梭鱼）　　　栉鳞（黄镊口鱼）

自然状态下的鱼鳞是规则排列的，鱼鳞紧贴鱼的身体表面。一般来说，同一条鱼的体表，曲率越小的部位鳞片越大，排布越规整，而在边角处（尤其是与鱼鳍相接的部位）鳞片迅速变小并且排列变乱。建议在绘画时先画出每行鳞片沿体表衍生方向的线条，然后一列一列地加上鳞片，这样更容易描绘鳞片的形状，并保证排列规整。下面以亚洲龙鱼为例，展示其鳞片。

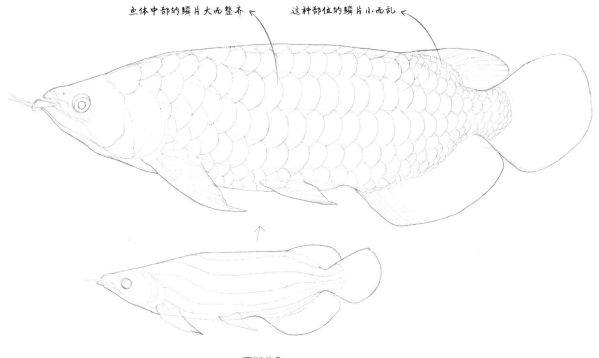

鱼体中部的鳞片大而整齐　　　这种部位的鳞片小而乱

亚洲龙鱼

鱼鳍

辐鳍鱼的鱼鳍由鳍条和鳍膜组成，鳍条分为鳍棘和软鳍条，软鳍条按照末端形态又可分为分支鳍条和不分支鳍条。

同时拥有多根鳍棘和鳍条的鱼鳍通常是背鳍。

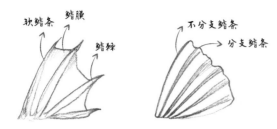

背鳍

鱼鳍是鱼类至关重要的运动器官，不同类鱼的鱼鳍形态、大小差异很大，这里选取了一些比较有特色的尾鳍进行展示。

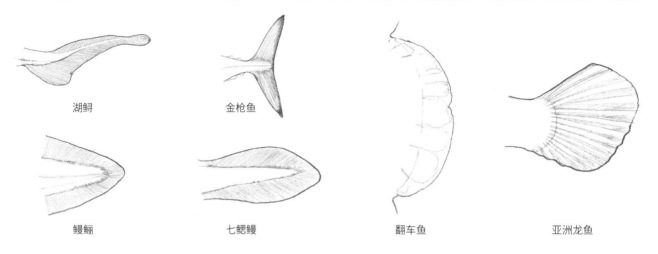

湖鲟　　　　金枪鱼

鳗鲡　　　　七鳃鳗　　　　翻车鱼　　　　亚洲龙鱼

1.4.2 运动方式

鱼类的运动方式没有陆地生物那么复杂，可以简单归结为运动器官的规律摆动，但不同的鱼产生前行动力的部位差异很大。下面列举了几种较为典型的鱼类体形，阴影表示产生推动力的部位。

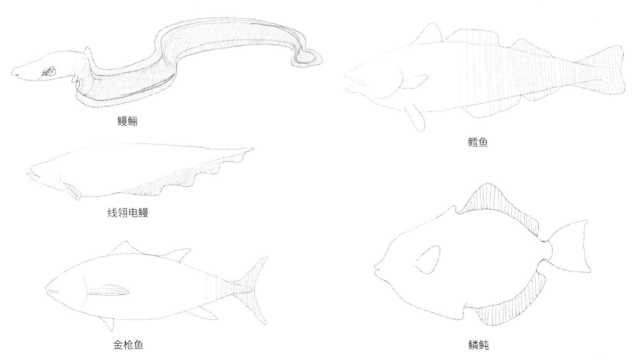

鳗鲡

鳕鱼

线翎电鳗

金枪鱼

鳞鲀

CHAPTER

02

第 2 章

哺乳类

　　本章选取了一些在绘画中常见的哺乳动物进行讲解，包含对相应物种的整体描绘、头部多视图描绘以及细节补充，同时也强调了部分物种的雌雄异形特征。虽然绝大多数哺乳类动物使用四肢行走，但是在漫长的演化过程中出现的运动方式（跖行、趾行和蹄行等）的分化，显著影响着各个物种的结构与动态特征。

2.1 大猩猩

· 身体特征

　　大猩猩是现存较大的灵长动物。它们身体粗壮，全身长满黑色长毛，多以果子、树叶等为食。大猩猩实际上是非常懒散的动物，这与其基因有关，它们只需要相当少的运动量就能保持健康。雄性大猩猩的背部毛发会随着年龄的增长变白，因此它们被称为"银背"。

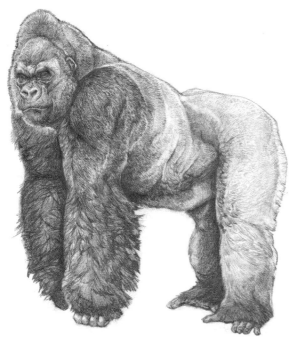

雄性大猩猩

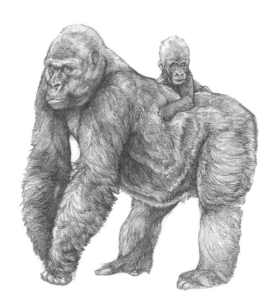

雌性大猩猩和幼崽

　　雄性大猩猩比雌性大很多，体重几乎是后者的两倍。

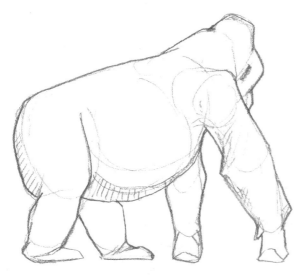

雌雄体形对比

• 头部特征

大猩猩脸部较长，皱纹很多，鼻梁深凹，嘴巴和眉弓凸出。

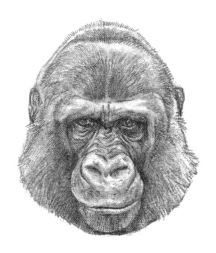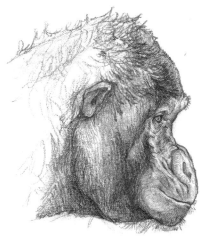

大猩猩拥有和人类一样的齿式，嘴唇比较灵活。

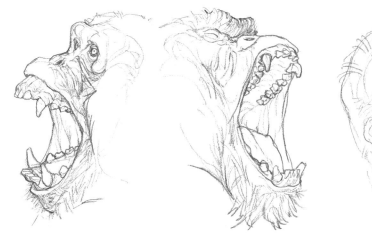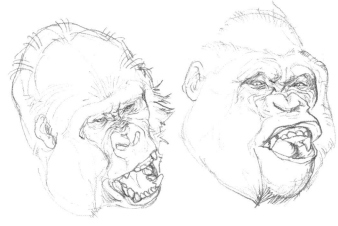

雄性大猩猩的头骨较大，眉骨凸出，拥有发达的矢状嵴，这让它们的头部高高隆起。

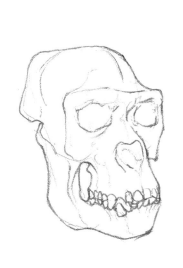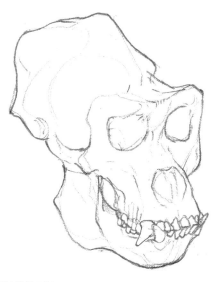

雌、雄大猩猩的头骨对比

• 动态

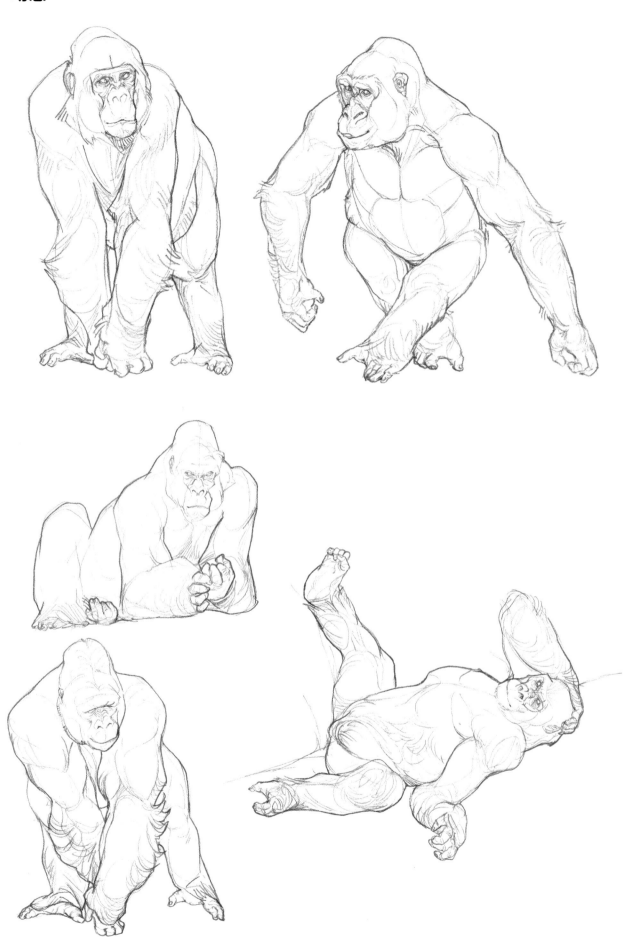

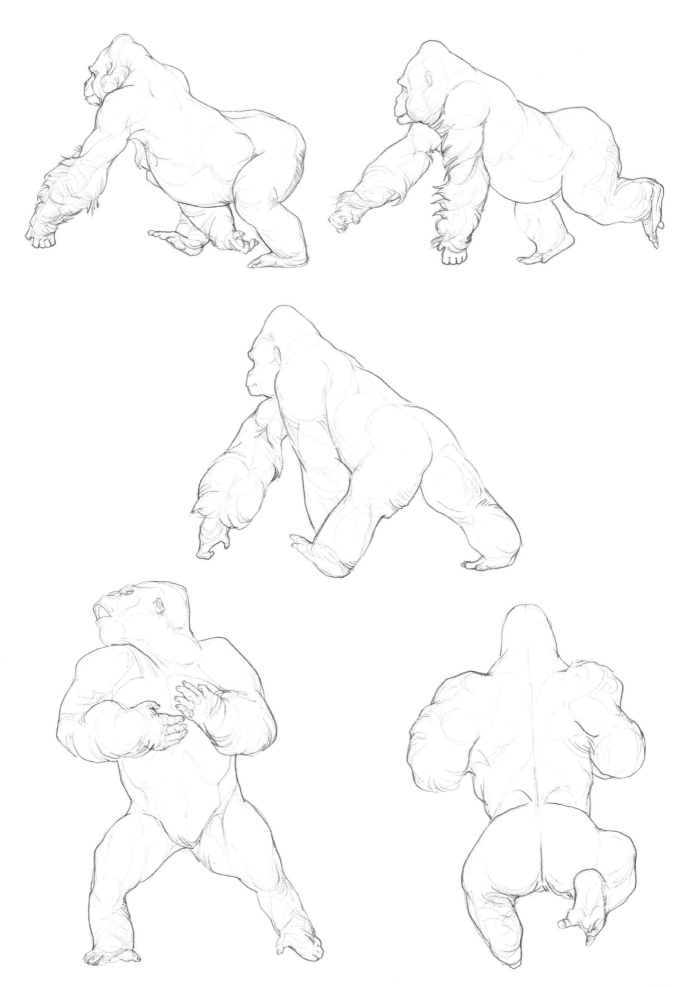

• 身体特征

人工选育的花枝鼠的相貌与原种略有不同（尾长、耳大、体形更小、花色更丰富），常被当成宠物饲养。它们是跖行动物，用脚掌行走，前后脚各有五趾，其中前脚拇趾很小。

花枝鼠的尾巴粗长，附有角质鳞片和稀疏的短毛。

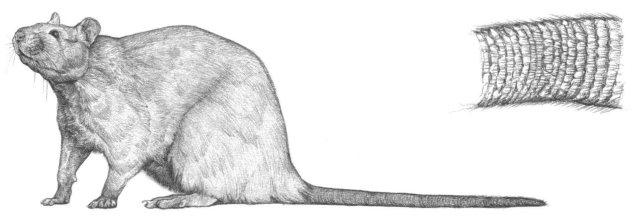

右前脚呈踮脚姿势，只有半个脚掌接触地面；左前脚正常贴地

• 头部特征

花枝鼠鼻梁坡度很小，上颚比下颚大很多，故鼻尖比下巴更靠前。

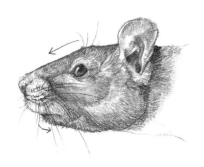

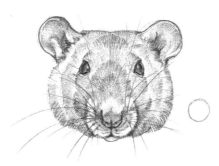

闭着嘴的花枝鼠头部

上门齿较粗大，但露出不多。下门齿细长尖锐，露出更多。

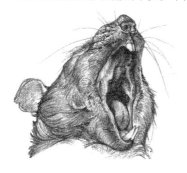

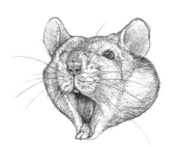

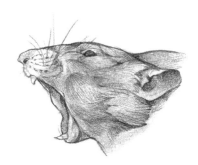

张开嘴的花枝鼠头部

· 动态

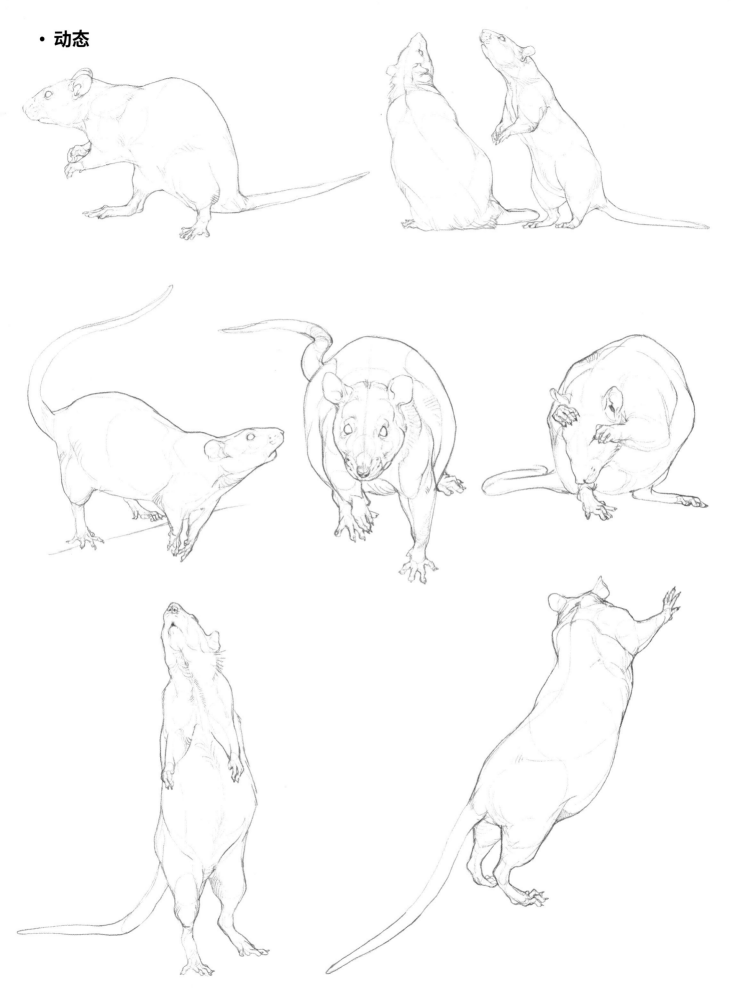

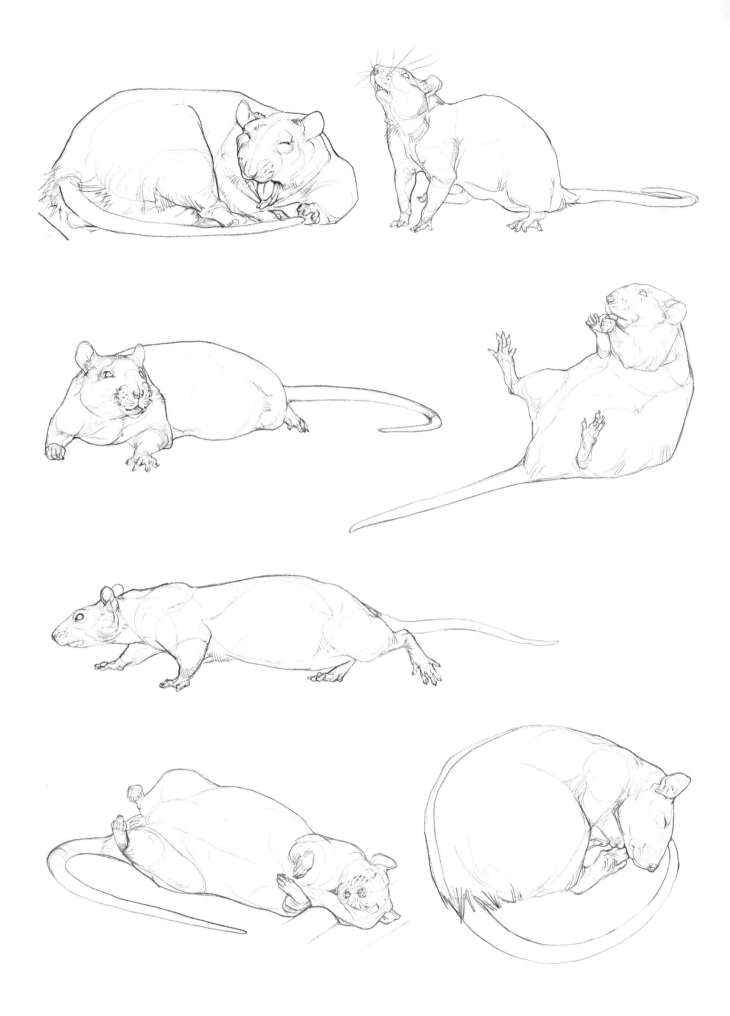

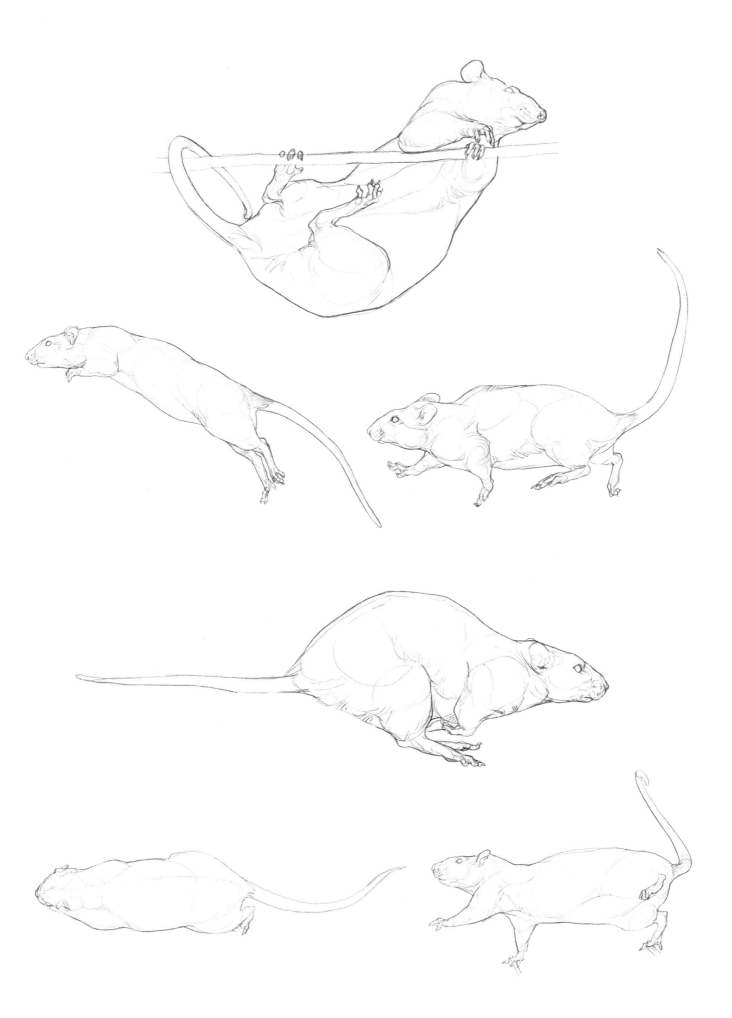

· 身体特征

欧亚红松鼠，主要以植物种子为食，大多分布在寒温带或亚寒带针叶林。蓬松的长尾巴和耳羽是欧亚红松鼠显著的特征。实际上，这种长长的耳羽只有在一年中的特定时间才会长出，大部分时间是看不见的。其身体结构与老鼠相似，只不过身体构造更适合攀爬，四肢更修长，尾巴更灵活。

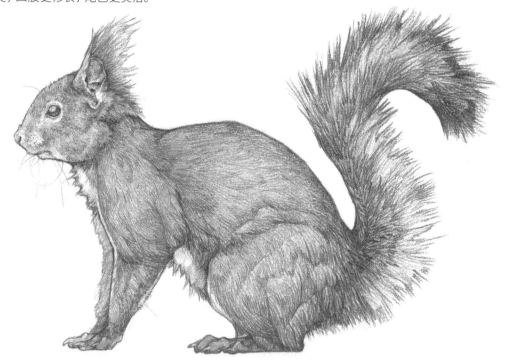

欧亚红松鼠的胸部明显高于腹部，腹部的毛发更蓬松。前爪和后爪各有5个脚趾（前爪拇趾非常小），后爪脚掌比前爪长。它们有细长且灵活的尾巴，其毛发的方向变化由尾椎状态决定。

下面是将骨骼等特别处理过的示意图。

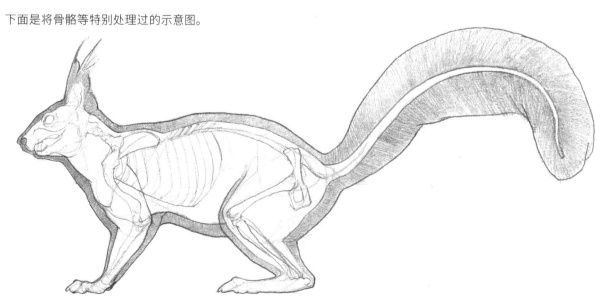

• 头部特征

欧亚红松鼠头部较圆，覆有蓬松的毛发，骨骼轮廓不明显。它们的眼睛长在头部的两侧，而非正前方。

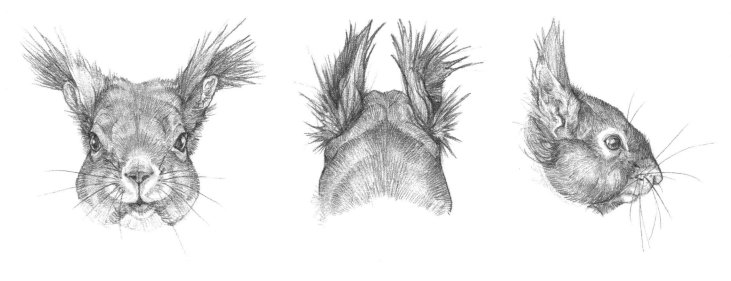

• 动态

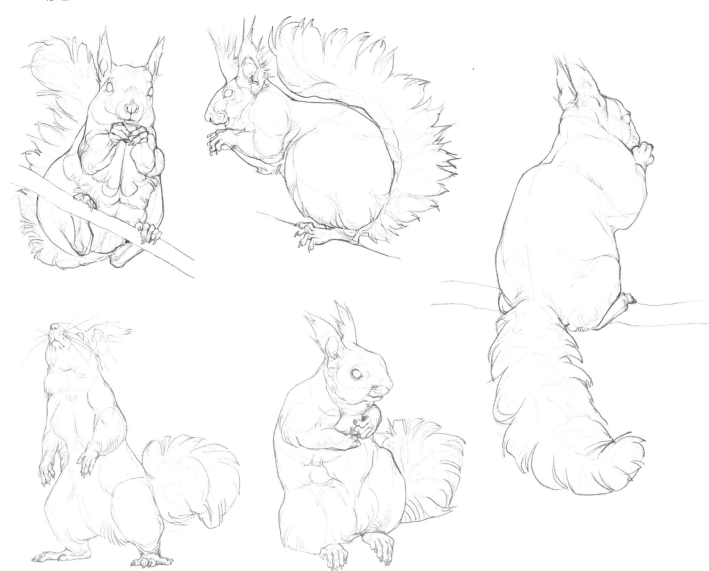

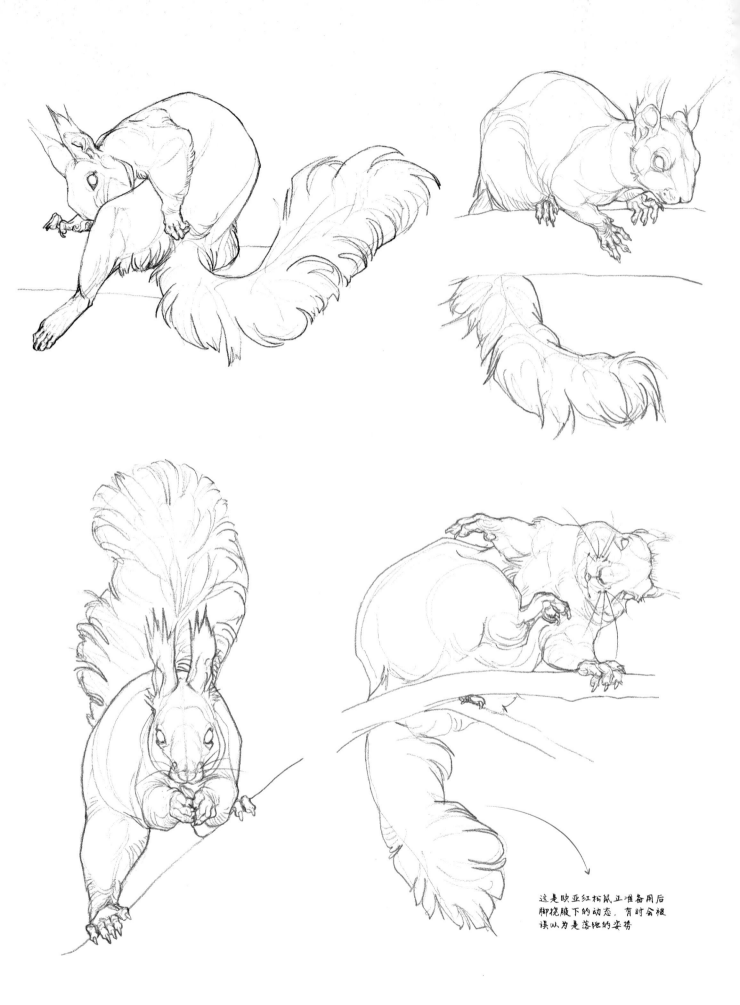

这是欧亚红松鼠正准备用后
脚挠腋下的动态，有时会被
误以为是落地的姿势

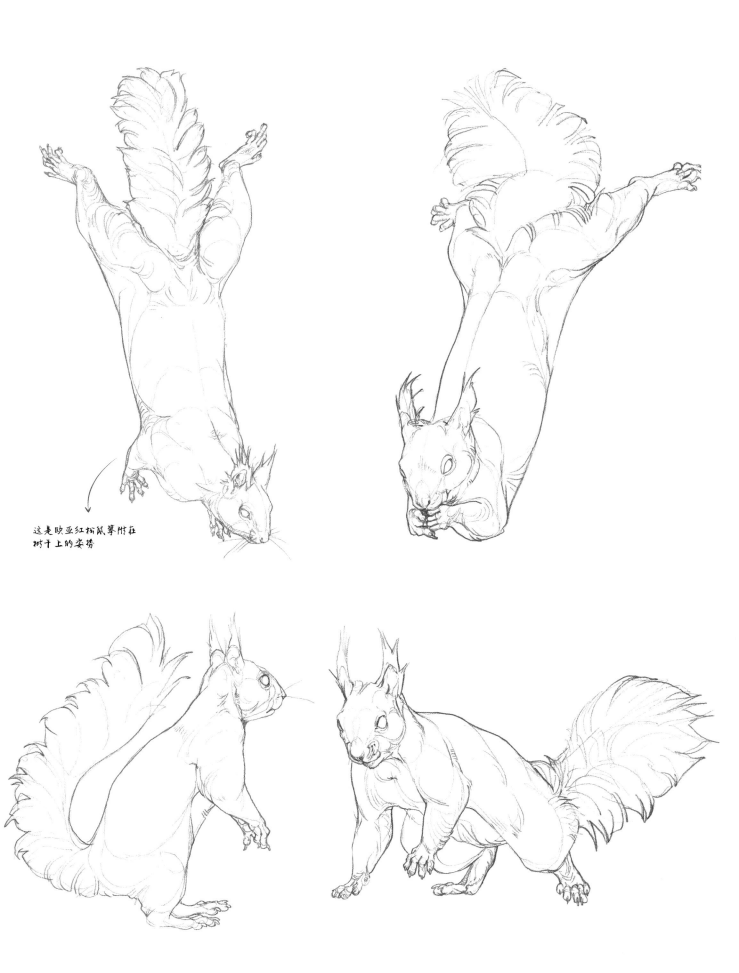

这是欧亚红松鼠攀附在树干上的姿势

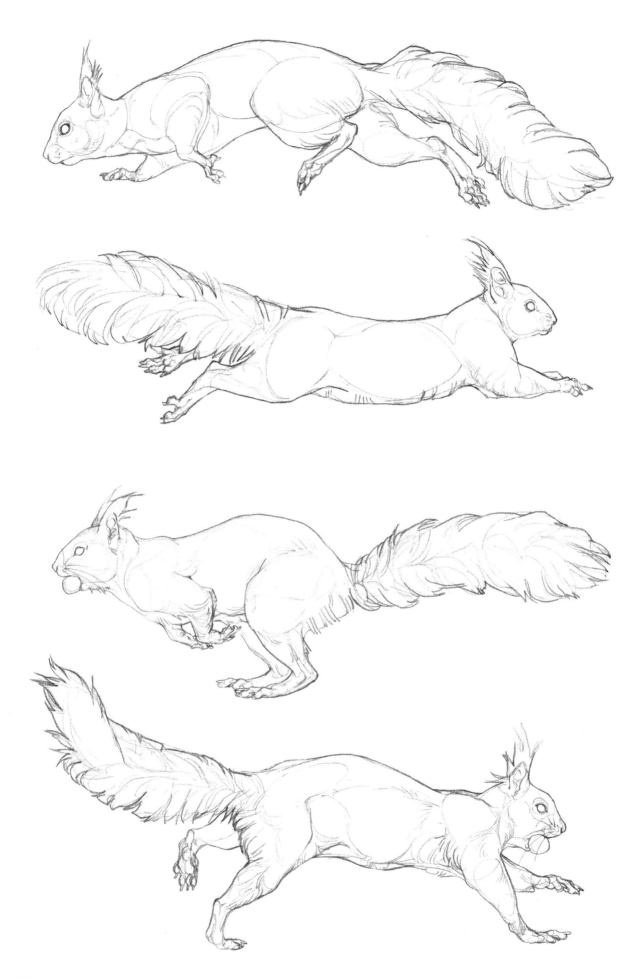

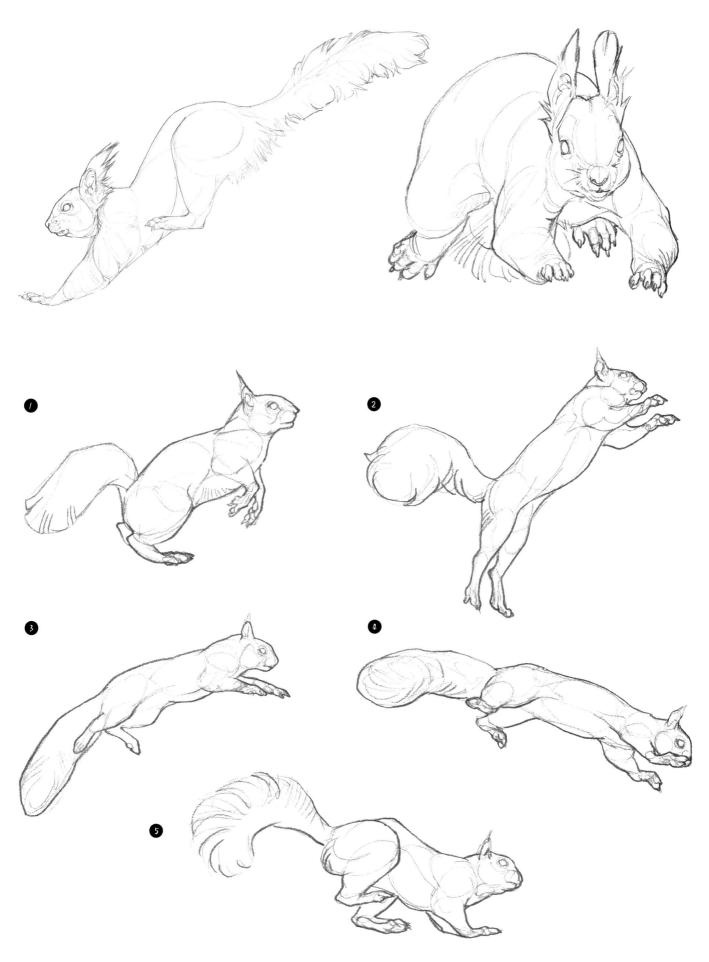

松鼠进行一次跳跃的过程

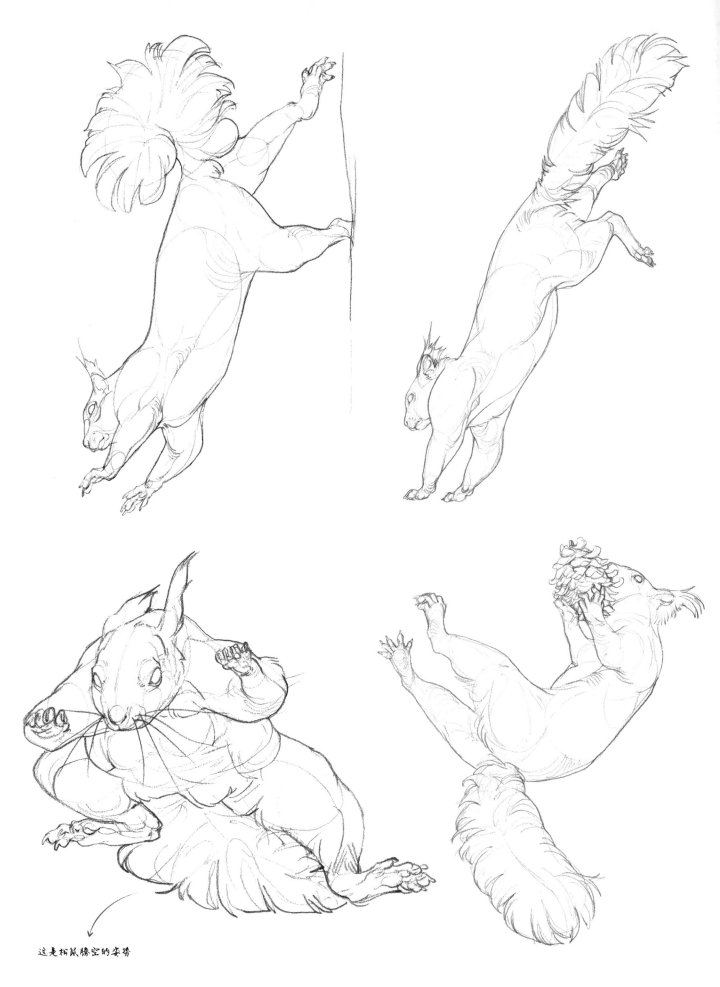

这是松鼠腾空的姿势

2.4 灰狼

• 身体特征

　　灰狼是一种分布极为广泛的犬科动物，其栖息地包括但不限于荒原、草地和林地，亚种繁多。虽然不同亚种的体形、毛发等有一定差异，但是身体结构、动作等大体相同。

　　灰狼主要分布于季节性温差较大的温带，具有换毛习性，夏毛和冬毛差异明显。灰狼的冬季被毛很厚，其中颈部、腹部、后腿后部和尾部被毛较长。

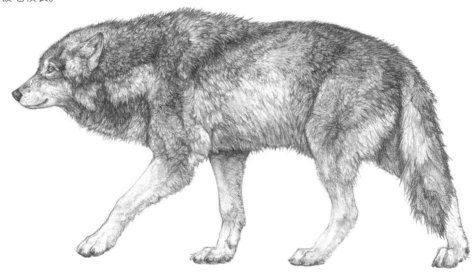

　　下图白色部分是灰狼的夏毛造型，灰色部分是冬毛轮廓。可见夏毛较为稀薄贴身，该造型下的灰狼看起来更像狗。一般来说，犬科动物的腰部明显比胸部细，四肢修长且富有骨感，这点明显与猫科动物不同。

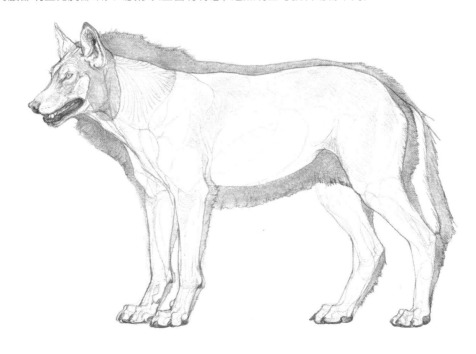

• 头部特征

吻部

灰狼的吻部较长且向下倾斜，双目朝向前方，头部与颈部交界处有一圈长毛（在夏季较为稀疏甚至消失不见）。

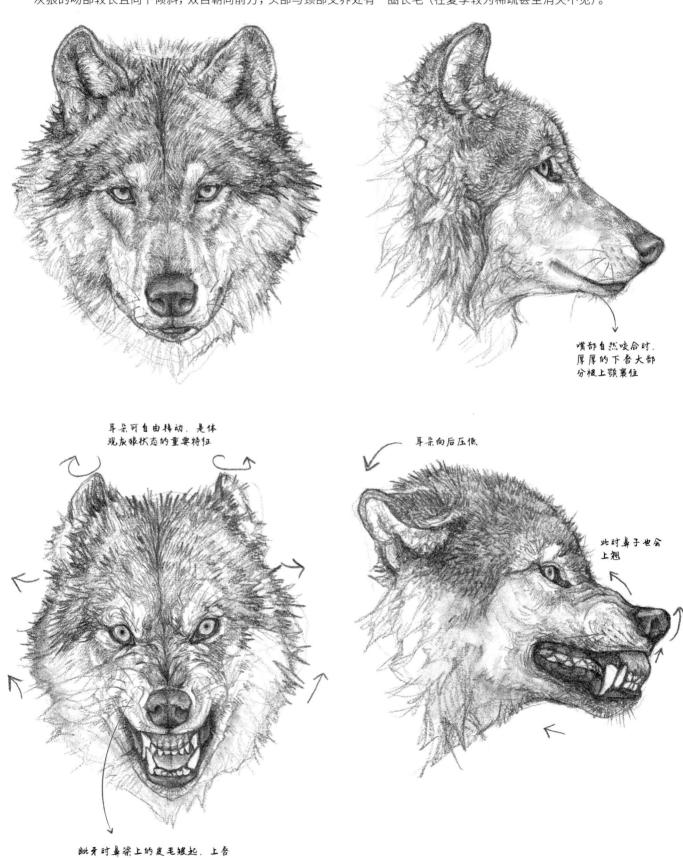

嘴部自然咬合时，厚厚的下唇大部分被上颚裹住

耳朵可自由转动，是体现灰狼状态的重要特征

耳朵向后压低

此时鼻子也会上翘

龇牙时鼻梁上的皮毛皱起，上唇被提起，牙齿及较多牙龈露出

幼狼的吻部较宽，头部大而圆，眼睛颜色很深，四肢粗大，腹部滚圆。

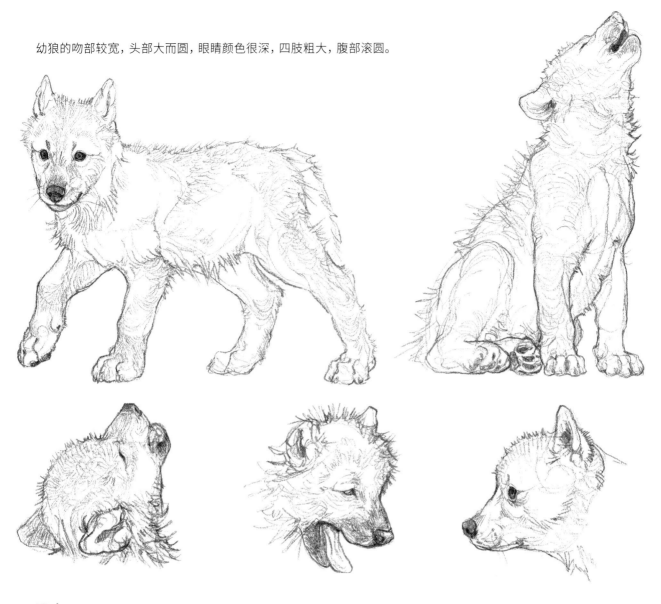

牙齿

犬科动物露出大部分甚至全部牙齿的情况比较多。单从一侧看，狼的上颚有3颗门齿，1颗犬齿，4颗前臼齿，2颗大臼齿；下颚有3颗门齿，1颗犬齿，4颗前臼齿，3颗大臼齿。

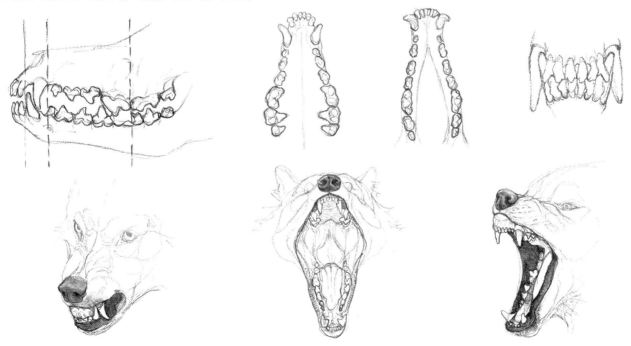

• 动态

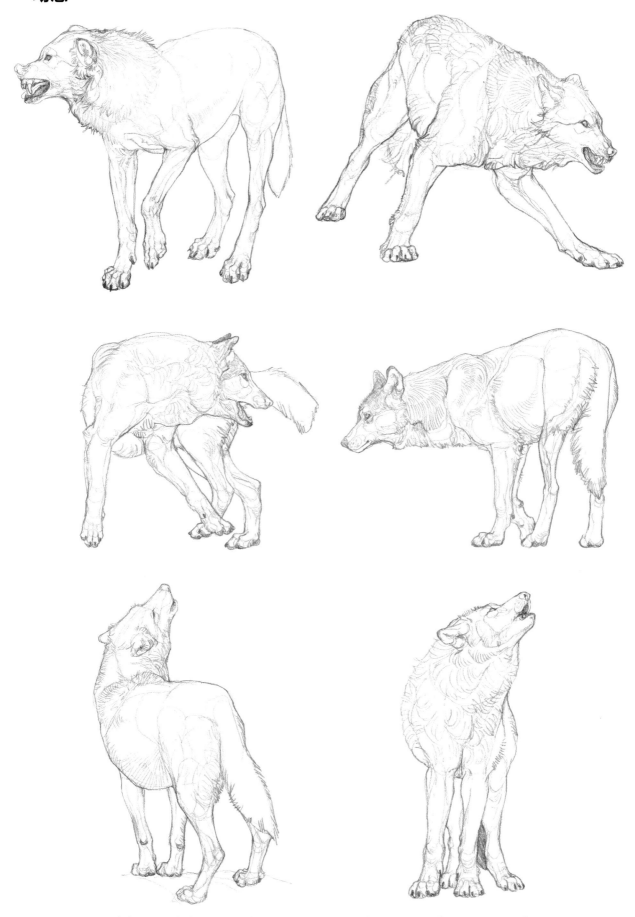

灰狼嗥叫，目的是交流，这个动作几乎是固定的，它们在嗥叫时可能是站着的，也可能是坐着的

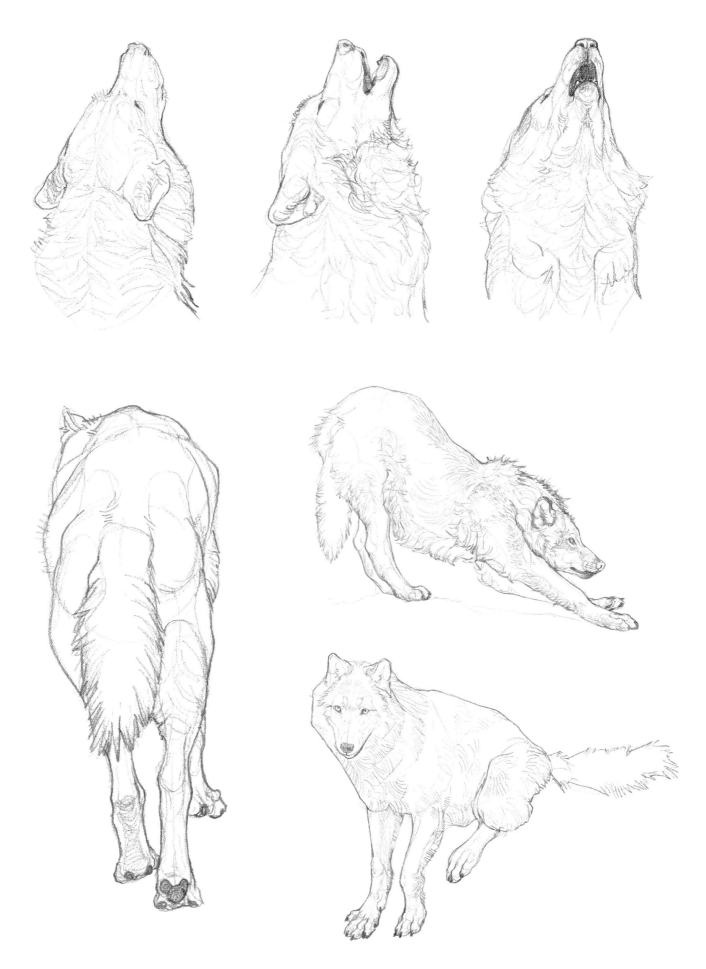

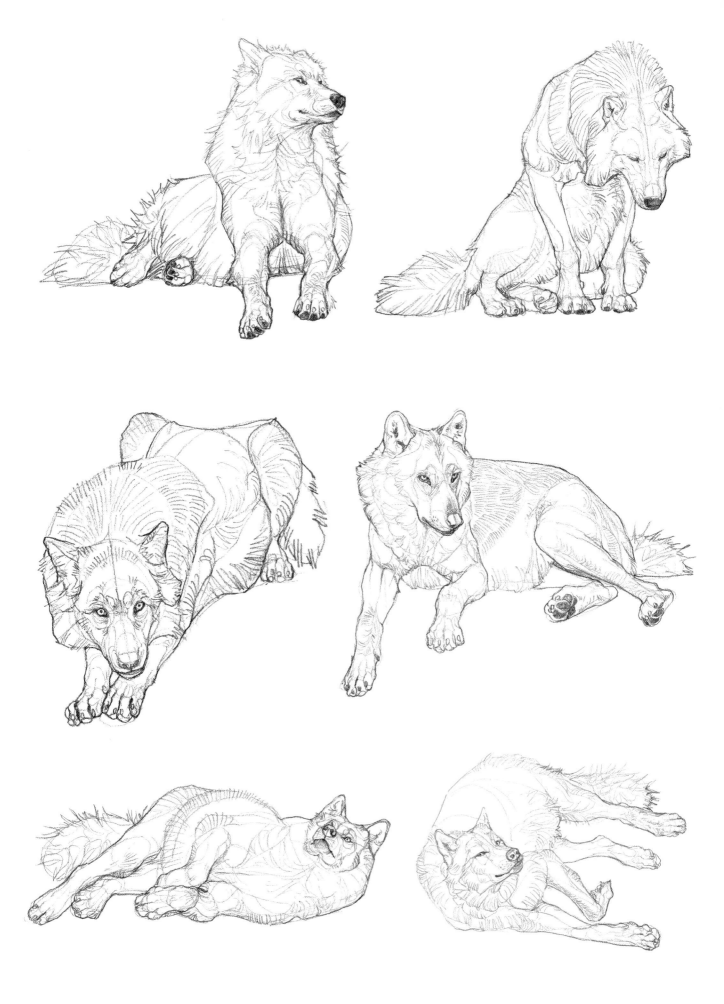

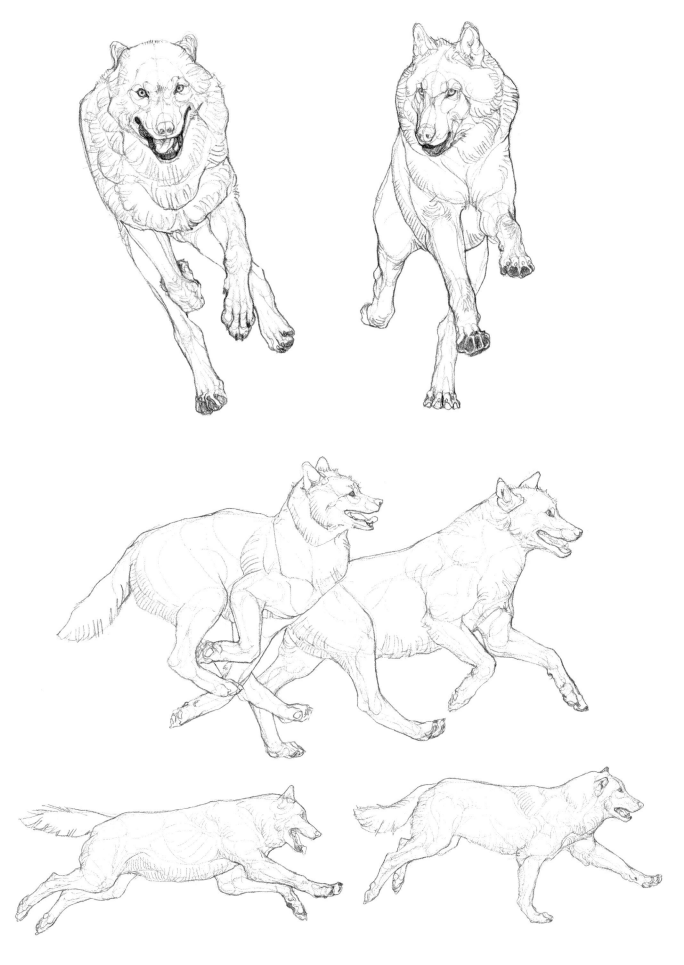

灰狼奔跑的步态

家犬在生物分类学上是狼的一个亚种。家犬的品种差异非常大，这里选取了部分比较有代表性的品种进行介绍。

· 柴犬

身体特征

柴犬较为矮壮，毛发长度相近，并有发腮的现象。相较于狼，柴犬的体色有较大的变化，虹膜的颜色也比狼深不少。

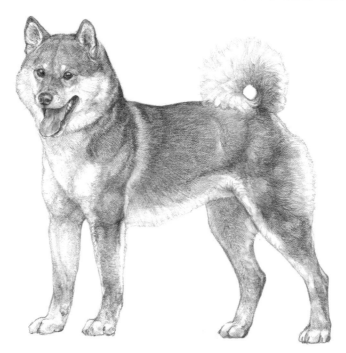

头部特征

在面部结构上，柴犬与狼大同小异，不同点主要体现在比例上。柴犬的幼态特征更明显，具体表现在眼睛更大，面部较为圆润，毛发更蓬松细密，腮部的肉更多。

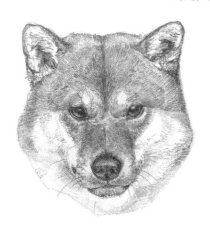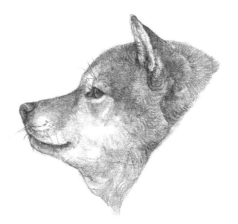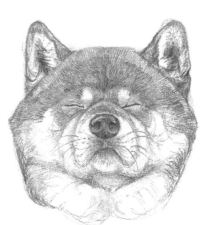

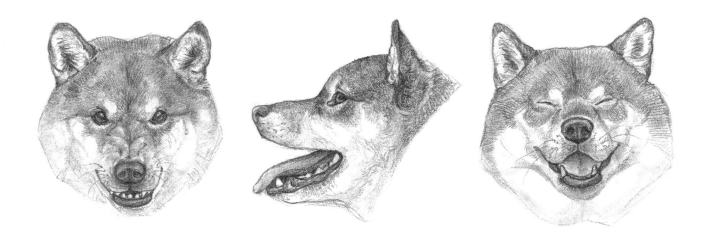

动态

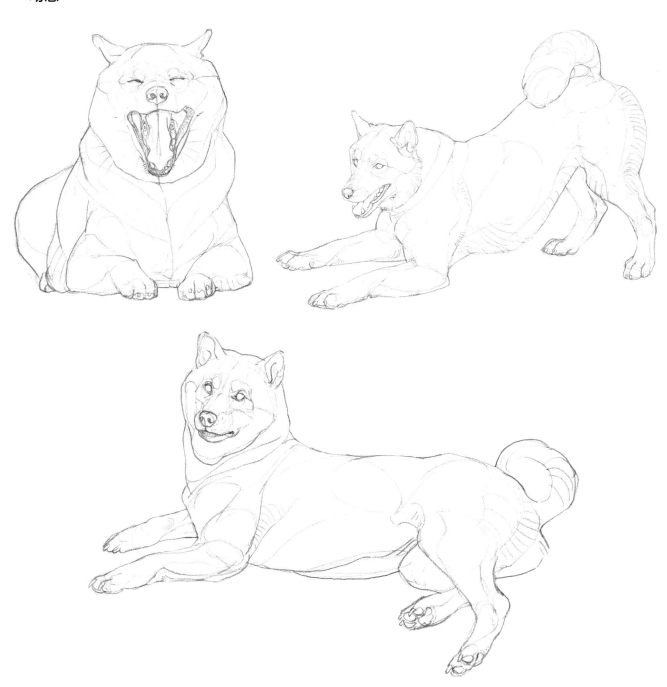

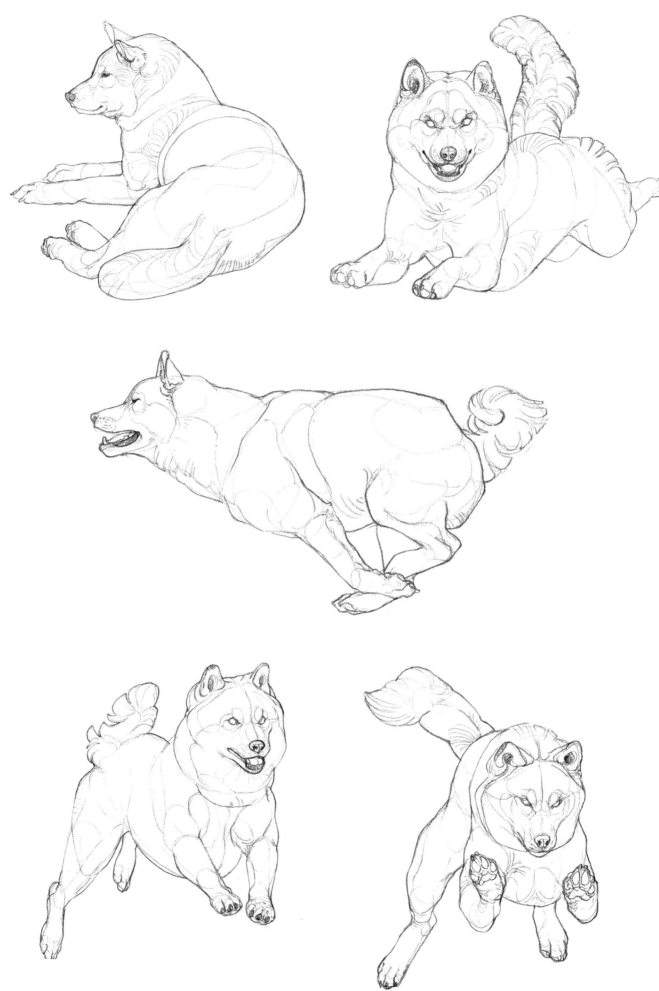

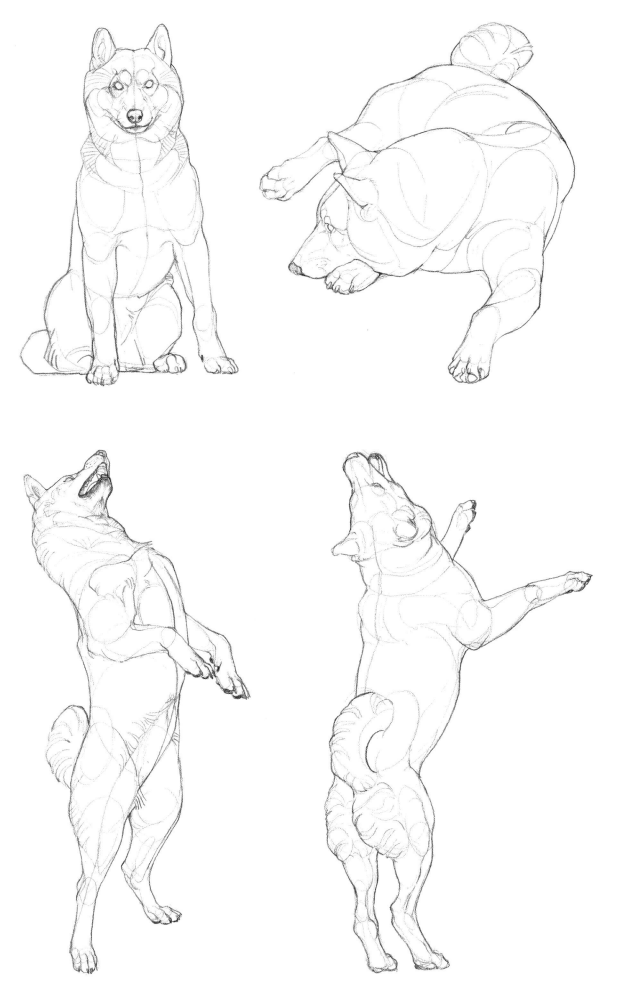

· 威尔士柯基犬

威尔士柯基犬，一个原产于英国威尔士的品种，其较为显著的特征是四肢短小、耳朵较大。

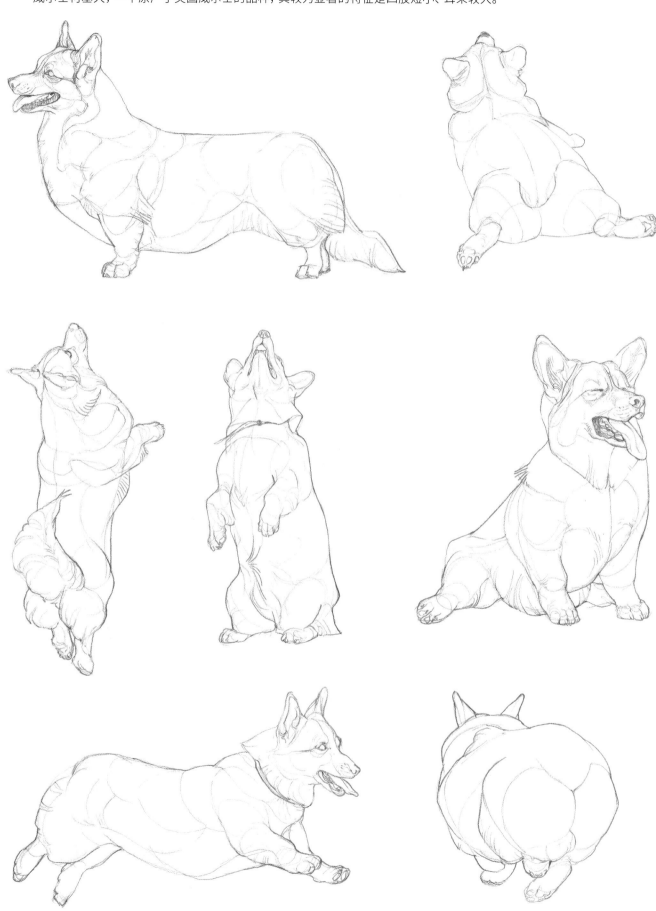

• 苏俄牧羊犬

苏俄牧羊犬，一个原产于俄罗斯的视觉型猎犬品种。其体形纤长，拥有卷曲的厚被毛，给人一种优雅的感觉。

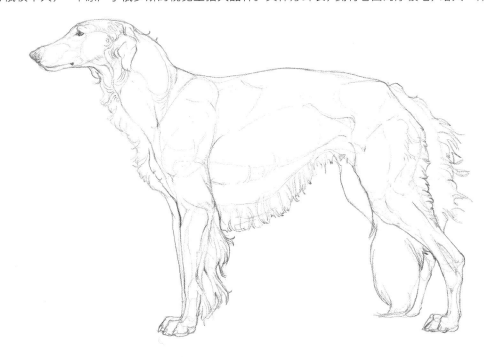

苏俄牧羊犬的头部很有趣，吻部相当狭长，从侧面看，整个头部就像一个梯形和一个圆形的组合。

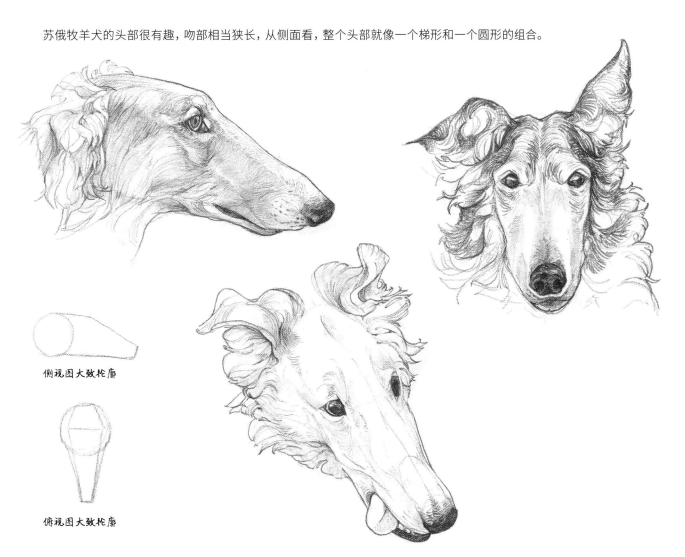

侧视图大致轮廓

俯视图大致轮廓

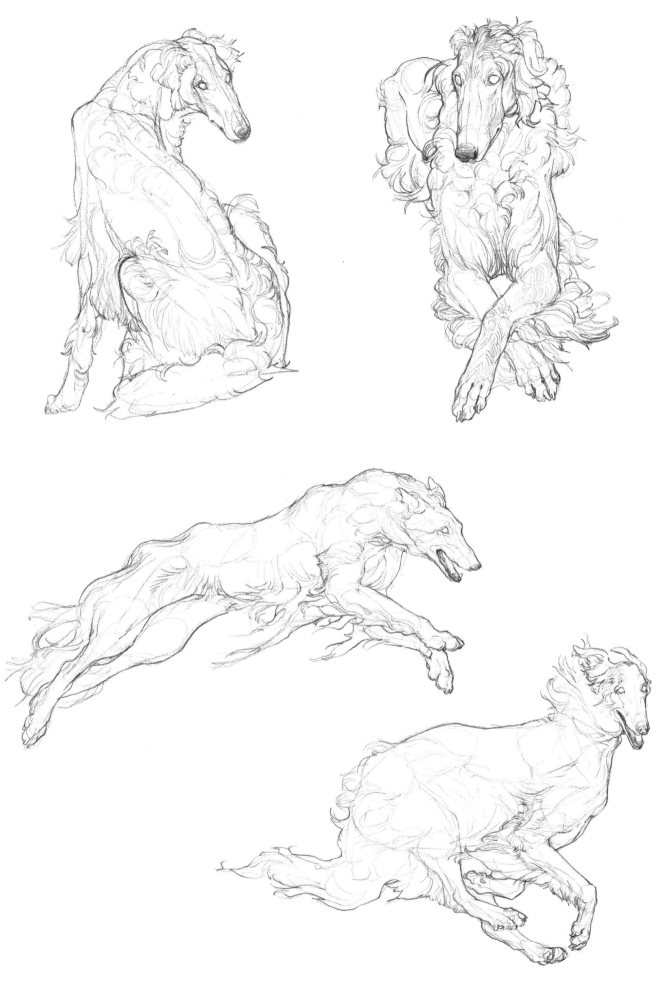

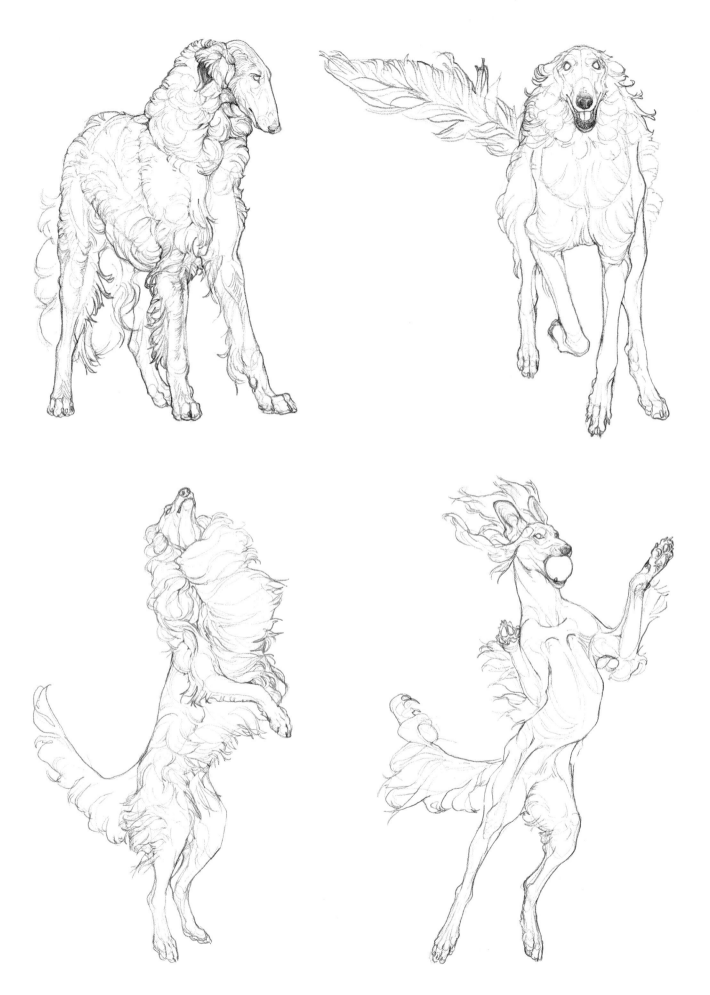

2.6 赤狐

食肉目>犬科

• 身体特征

作为典型的犬科动物，赤狐的体态特征与灰狼类似，只不过尾部更长，四肢略微短小一些。

• 头部特征

与灰狼相比，赤狐的吻部更窄，耳朵更大。在毛发分布上，赤狐与灰狼几乎相同。

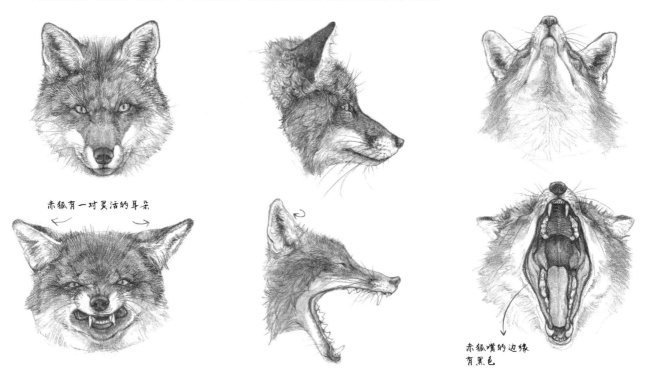

赤狐有一对灵活的耳朵

赤狐嘴的边缘有黑色

值得一提的是，赤狐的瞳孔与家猫的相似，这让它们有时候看起来很狡猾。赤狐的嘴部边缘呈黑色，这一点有别于其他犬科物种。

· 动态

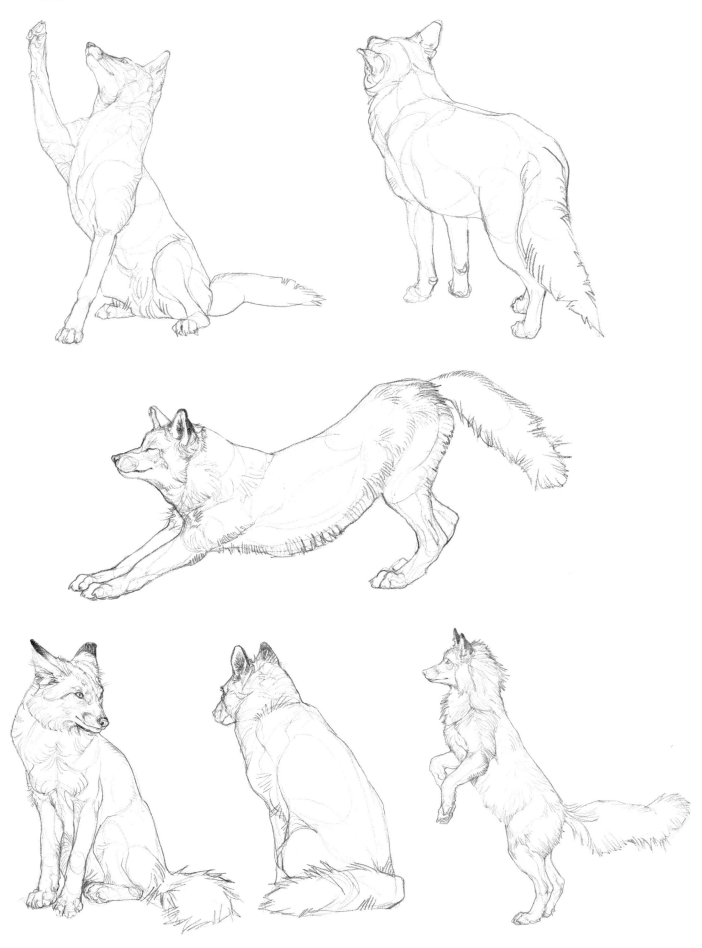

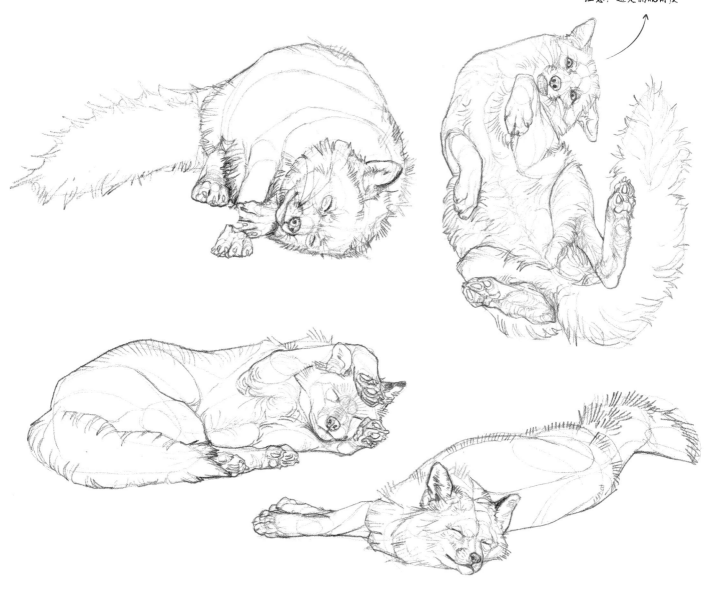

注意，这是俯视角度

下面是赤狐在冬季捕捉雪层下活动的鼠类时做出的动作。赤狐的听觉非常发达，它们能听见雪层下鼠类活动的声音，听到声音后会突然跃起，一头扎进积雪中，运气好的话就能抓住猎物。

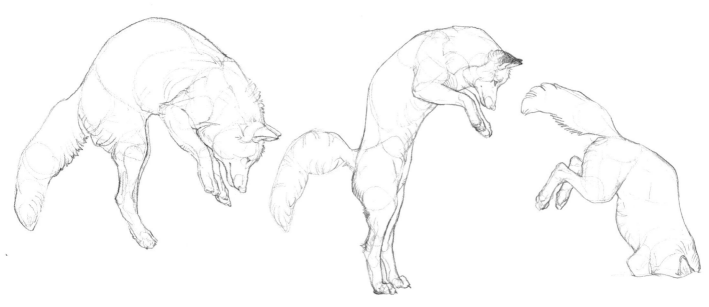

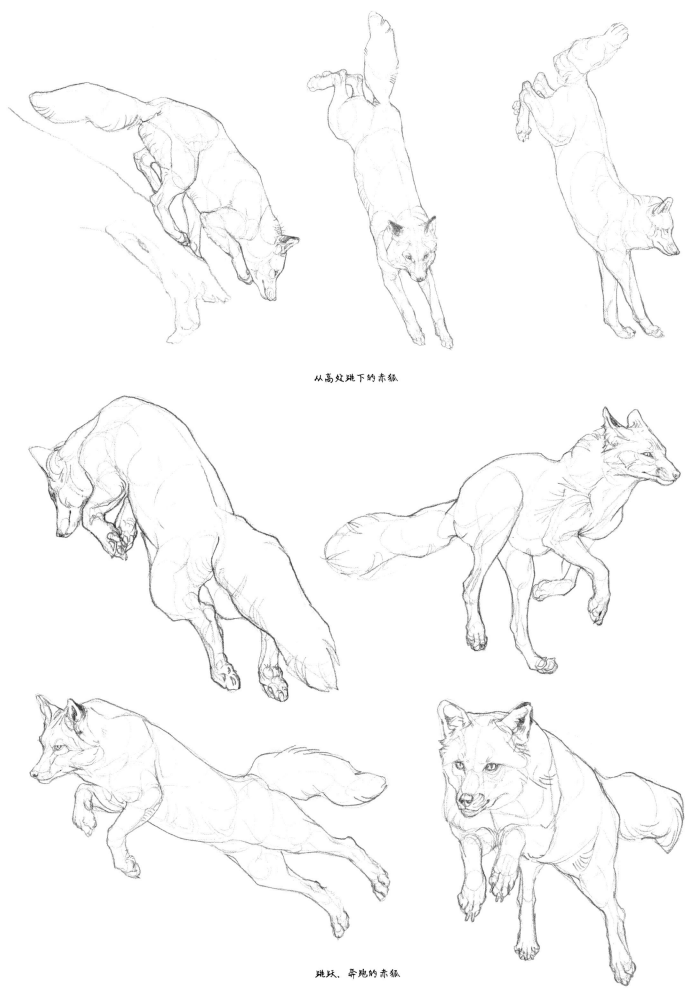

从高处跳下的赤狐

跳跃、奔跑的赤狐

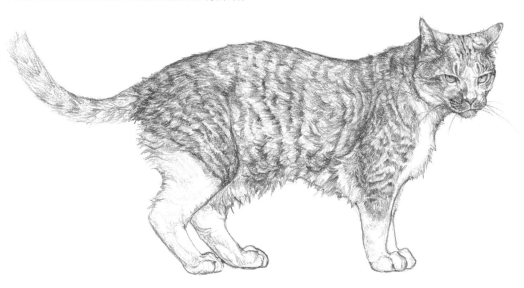

家猫的品种差异非常大，下面选取了部分比较有代表性的品种进行介绍。

• 中华田园猫

身体特征

右图是一只中华田园猫，属于小型猫科动物，在体形上明显有别于大猫。作为家猫的一种，中华田园猫的四肢比大猫更纤细，躯干比大猫更圆润。

头部特征

与大猫相比，家猫的面部最明显的就是幼化特征。一般来说，家猫的眼睛大，吻部窄，耳朵也大，中华田园猫就是这样。

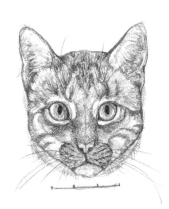

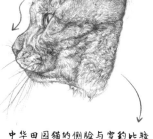

中华田园猫的侧脸与雪豹比较相似，只不过眉骨更高，吻部更短

瞳孔遇强光收束为一条细线，而不像大多数猫科动物，改变瞳孔大小而不改变形状

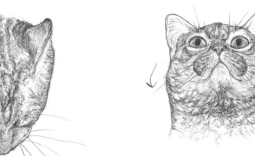

颧骨微凸，头部与颈部的衔接处则更凸

中华田园猫的头部

动态

中华田园猫的身体非常柔软，可以摆出让人意想不到的动作

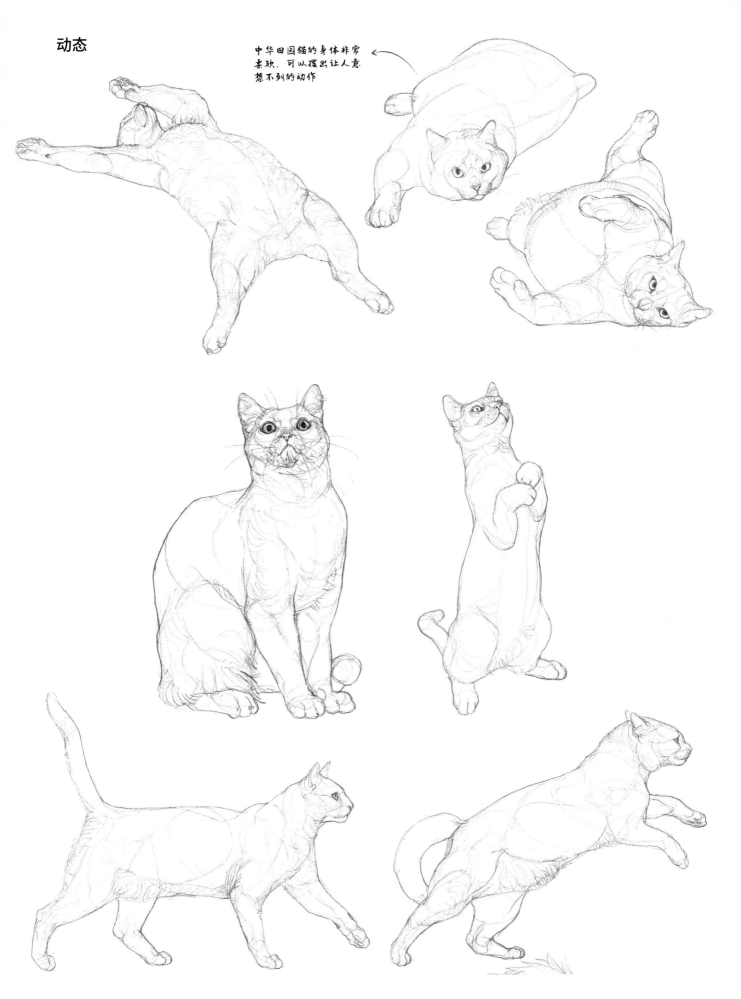

中华田园猫的身体非常柔软，可以摆出让人意想不到的动作

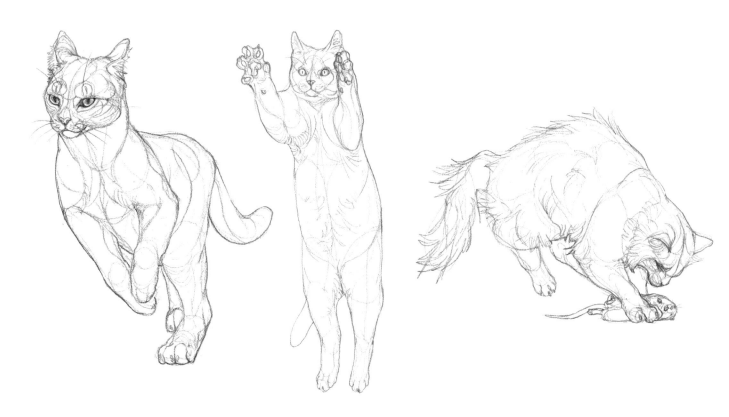

• 缅因猫

缅因猫属于长毛猫，产自美国缅因州，毛发相当发达。

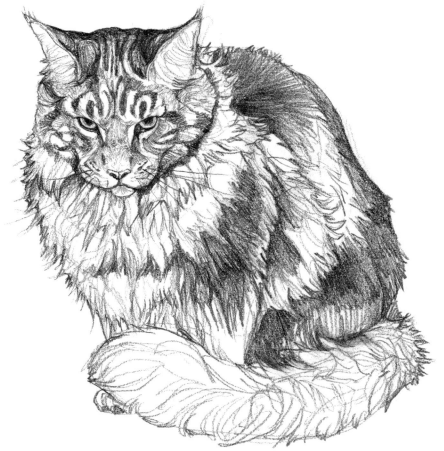

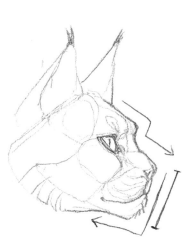

缅因猫的耳尖有一撮毛，吻部较长，侧脸较方

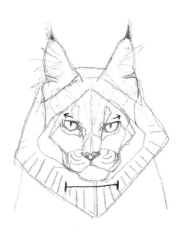

缅因猫眼角上翘，吻部较宽

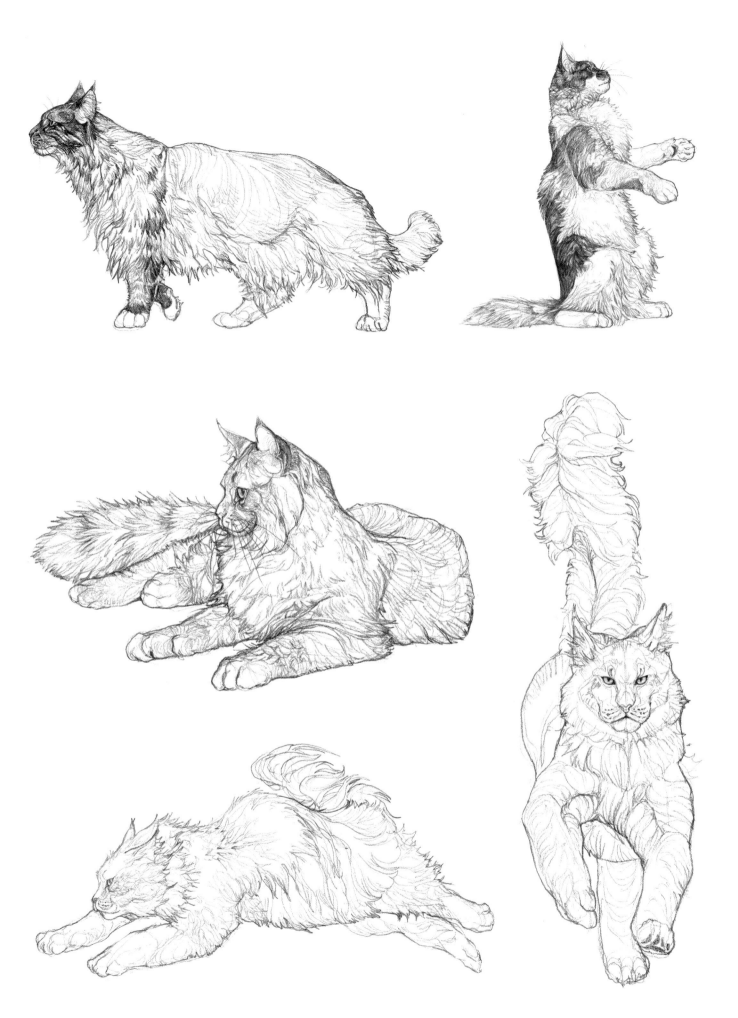

• 斯芬克斯猫

斯芬克斯猫为无毛猫，体表几乎无毛发，皮肤褶皱很多，四肢相对纤长。斯芬克斯猫的面部很有特色，相当有立体感，颧骨和鼻梁很高，吻部较长，耳朵很大。

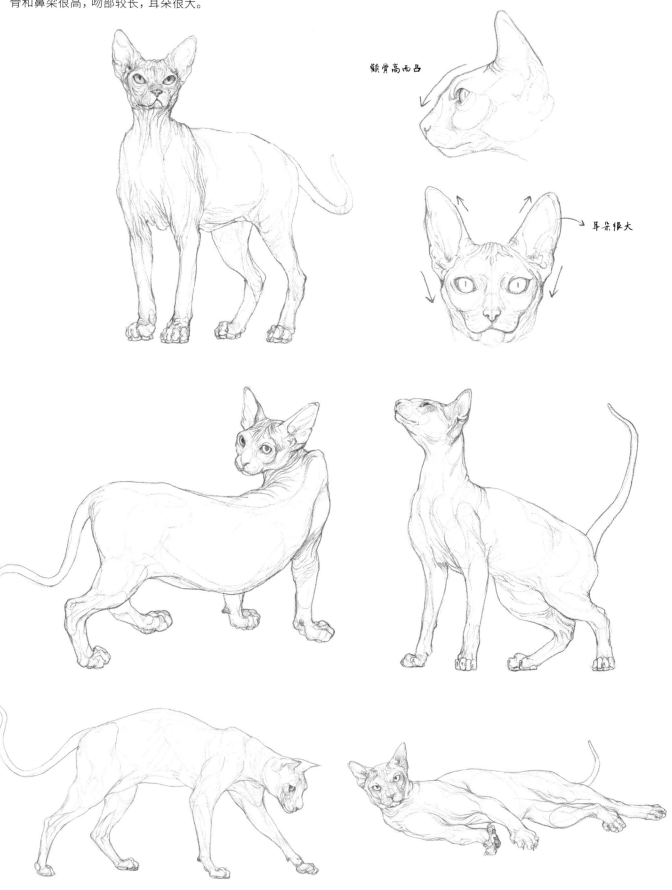

颧骨高而凸

耳朵很大

斯芬克斯猫

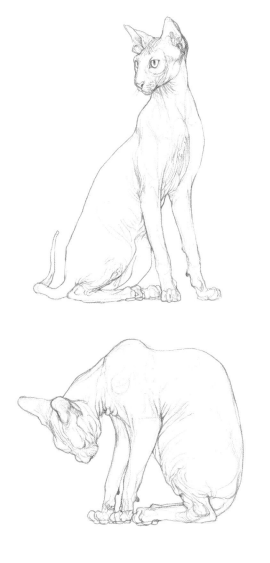

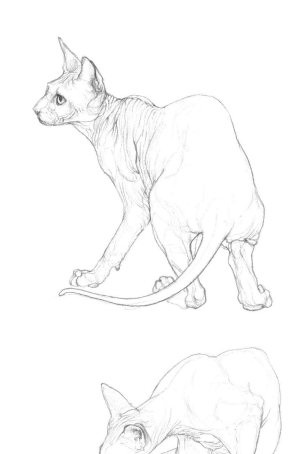

• 英国短毛猫

英国短毛猫较为矮壮，四肢粗短，脸大而圆。该品种吻部较短，眼睛大而圆，雄性存在明显的发腮现象（头部与颈部交界处有一圈肉）。

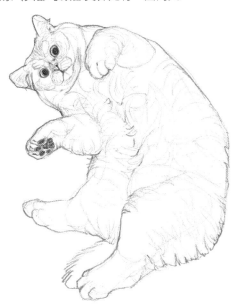

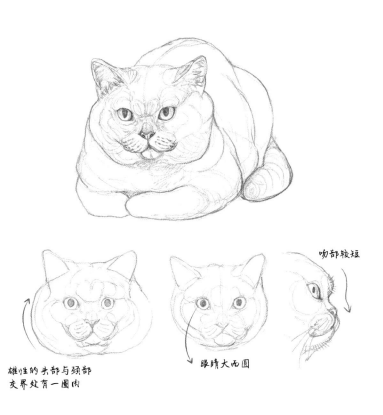

吻部较短

雄性的头部与颈部
交界处有一圈肉

眼睛大而圆

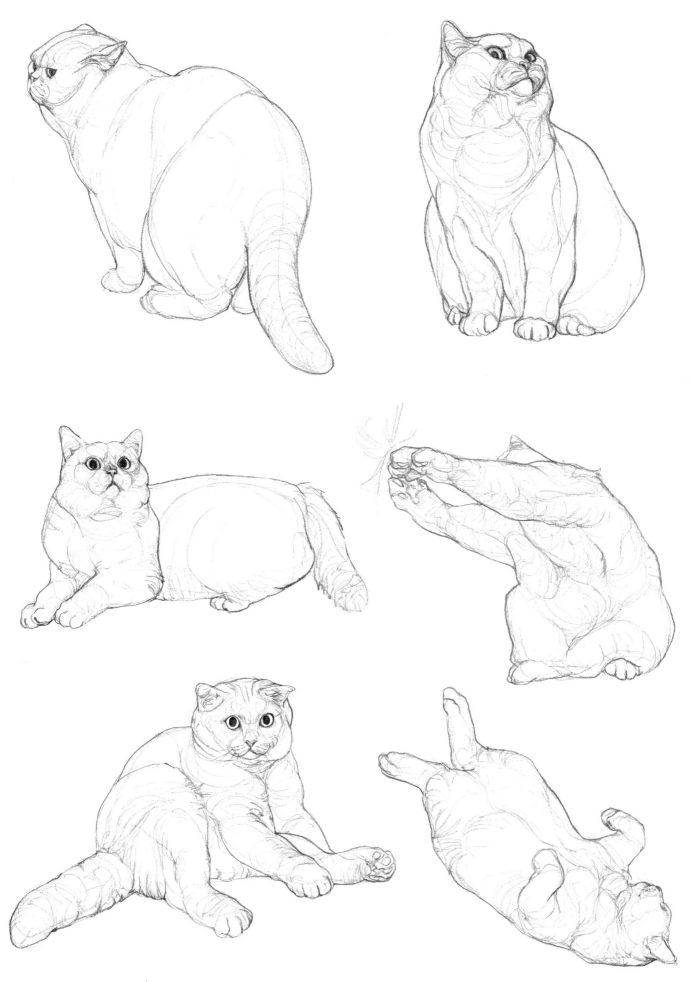

• 波斯猫

　　波斯猫是长毛猫，头大，四肢短而粗。该品种的面部极具特色，长有平而凹陷的鼻梁和大而凸出的眼球，眼角常常向下倾斜，看起来比较忧伤。

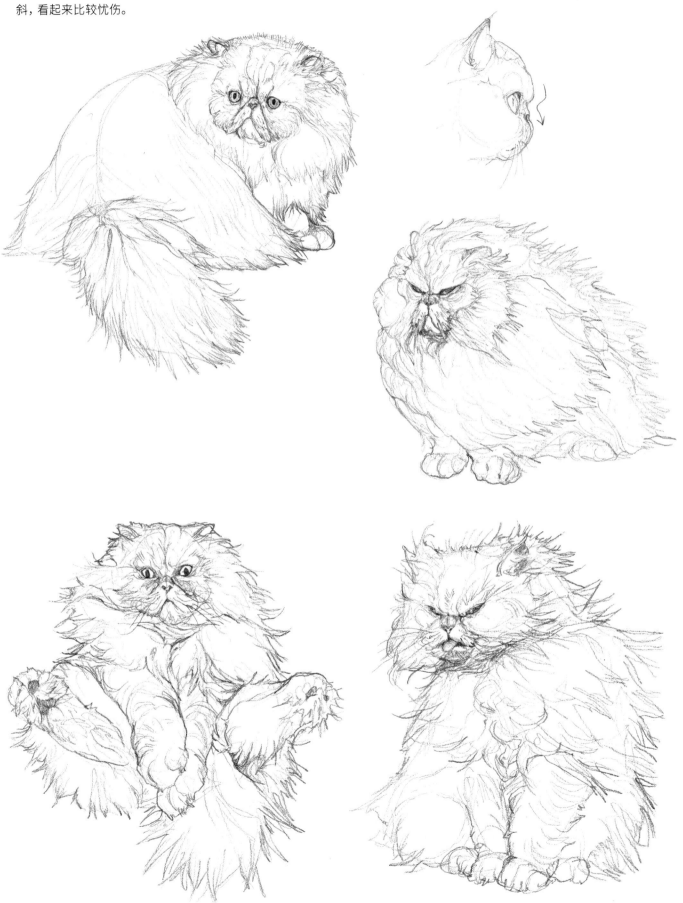

2.8 老虎

• 身体特征

老虎的体形极具猫科动物特色。躯干较长，四肢与颈部短而粗，颅骨也相对较厚实。这样的身体构造使其具有强大的爆发力，以顺应隐蔽突袭式的狩猎方式。

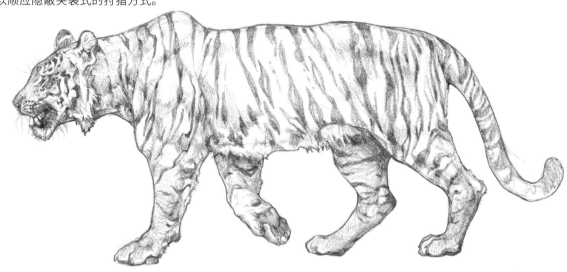

不同个体的花纹存在差异，如深浅、粗细、疏密不同，但走向基本相同。老虎的花纹会在四肢的一些重要关节处发生走向变化，小臂花纹通常较为稀疏，有的老虎此处甚至没有花纹。老虎的躯干纹路也是不对称的，脖子后部的花纹尤为明显，臀部花纹向尾部收束，两肢中间的花纹较少。

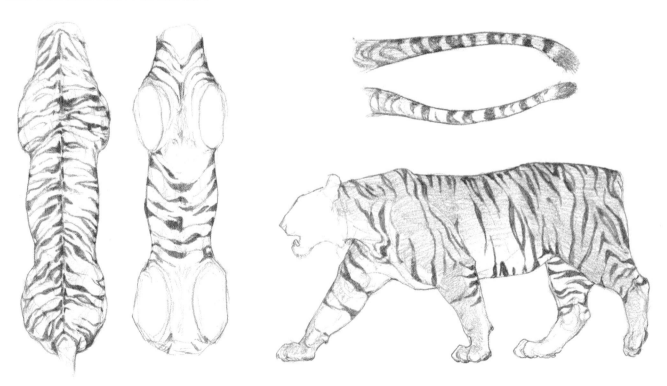

幼虎的体形较圆，头身比例大，四肢较为粗短，脚掌很大。其毛发蓬松，杂毛很多，花纹颜色较成年虎而言淡而模糊。亚成年虎的身形修长，四肢和脚掌很大，毛发及纹路已接近成年虎。

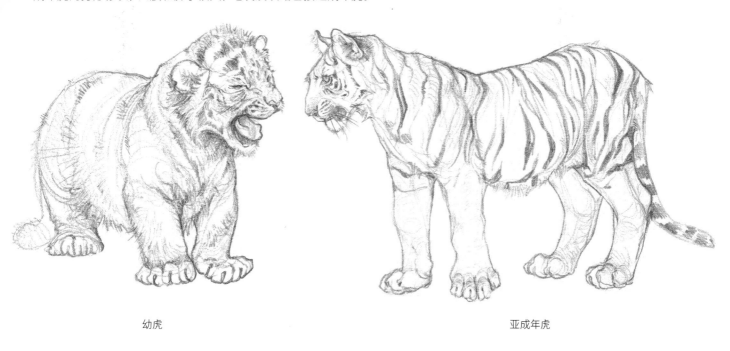

幼虎　　　　　　　　　　　　　　　　　　　　　亚成年虎

· 头部特征

作为凶猛的掠食动物，老虎有一双长在面部前端的眼睛，方便追击逃窜的猎物。由于构造比较特别，老虎的牙齿只能撕咬，不能咀嚼。咀嚼肌附在相当发达的矢状嵴上，为老虎提供强大的咬合力。

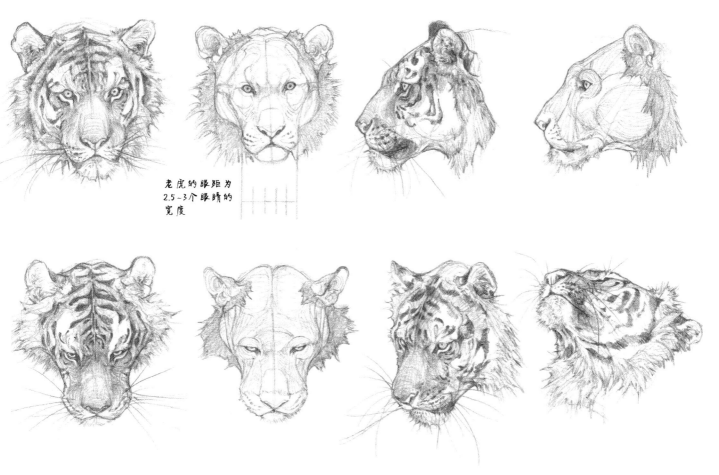

老虎的眼距为
2.5~3个眼睛的
宽度

幼虎的头部比较接近椭球形，额头占比大，鼻梁及吻部窄小。幼虎的眼睛多为深灰蓝色到深灰色，并且眼球凸出，当瞳孔缩小时幼虎看起来精神涣散。亚成年虎的吻部发育痕迹明显，面部更接近成年虎。亚成年虎的眼睛为深琥珀色，大而有神，耳朵占比比较大，鬃毛欠发达。

　　幼虎在体重尚轻时可被母虎咬住肩部提起来。

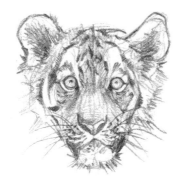

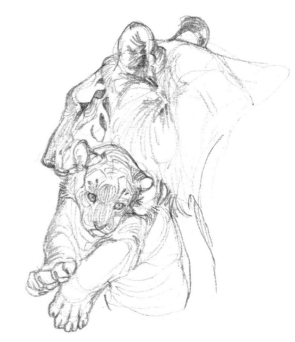

• 动态

　　在行走的过程中，老虎着力的前肢同侧肩部微微隆起。

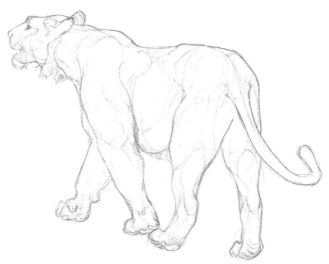

　　当正常站立时，两侧前肢都着力，故肩部两侧隆起。

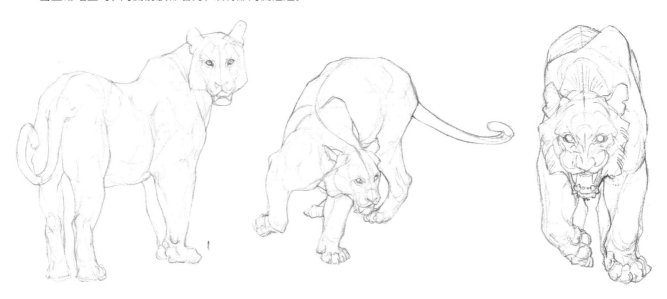

在小跑时，四肢左右交替明显。

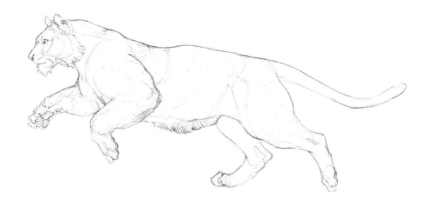

高速冲刺时左右肢交替不明显，虽然左右肢动作稍有时间差，但是前肢或者后肢看起来近似同步。

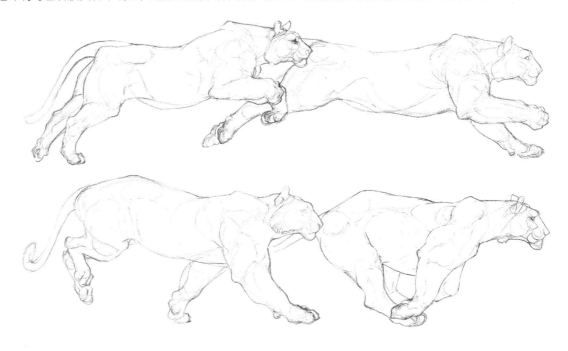

老虎的爪子平时缩在鞘内，以减小与地面的摩擦，从而在保持爪子锋利的同时减轻脚步声。出鞘时爪子周围的毛会向四周以辐射状炸开。

下图描绘了咬住猎物脖子的虎突然向前猛扑的动作。

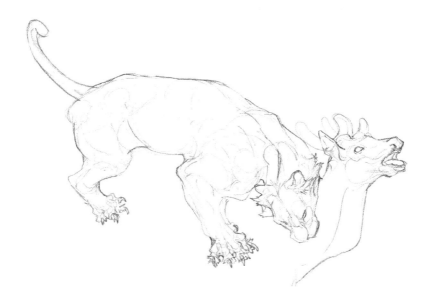

在做锁喉动作时，老虎将锋利的犬齿刺入猎物的喉管，使其迅速窒息。

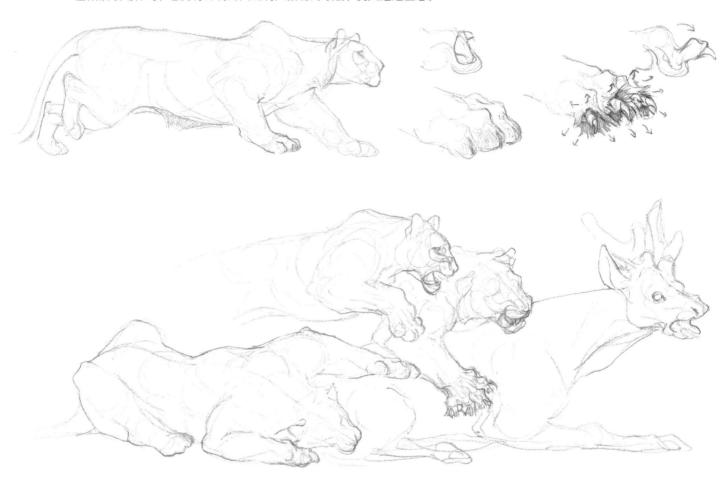

老虎发达的肌肉使其能发出强有力的拍击。

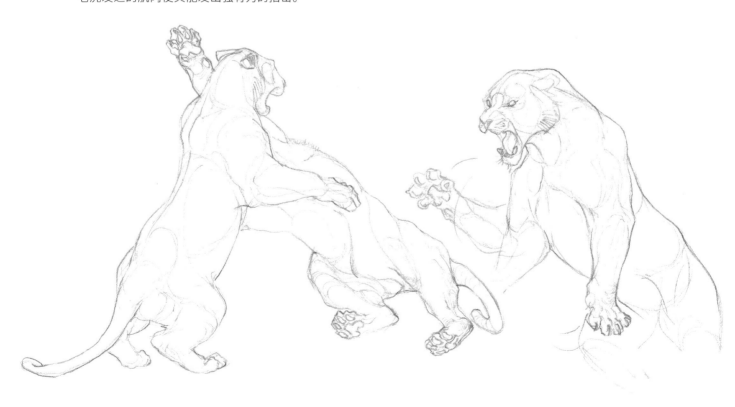

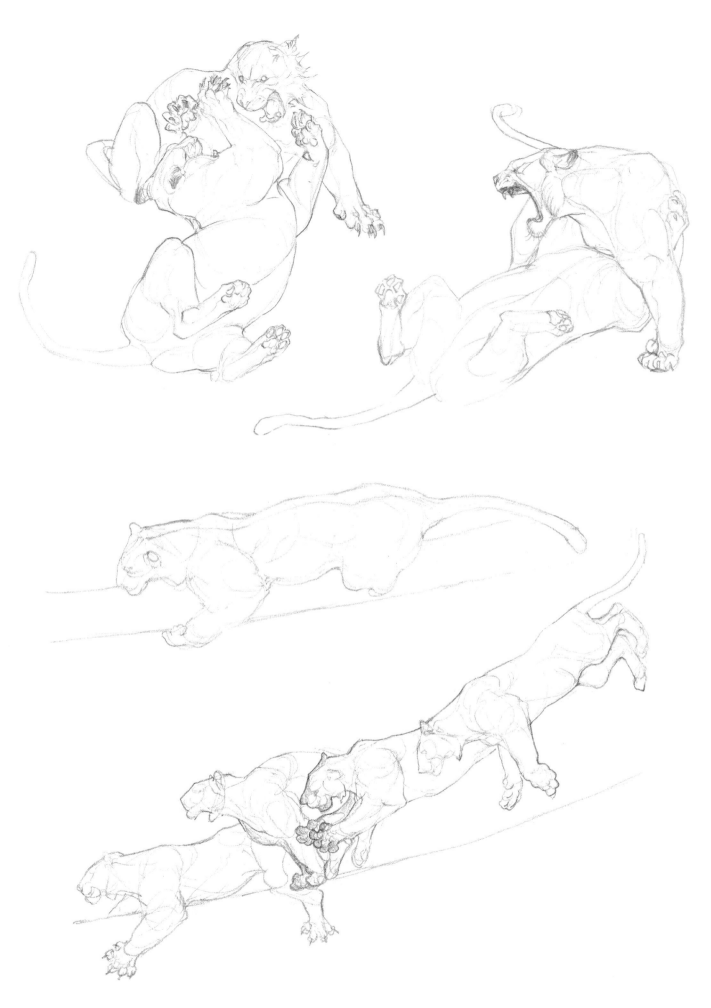

老虎的后肢力量也非常强劲，一旦发现猎物，它们可以瞬间跃起，并通过后肢实现高速
奔跑，令猎物无处遁形。

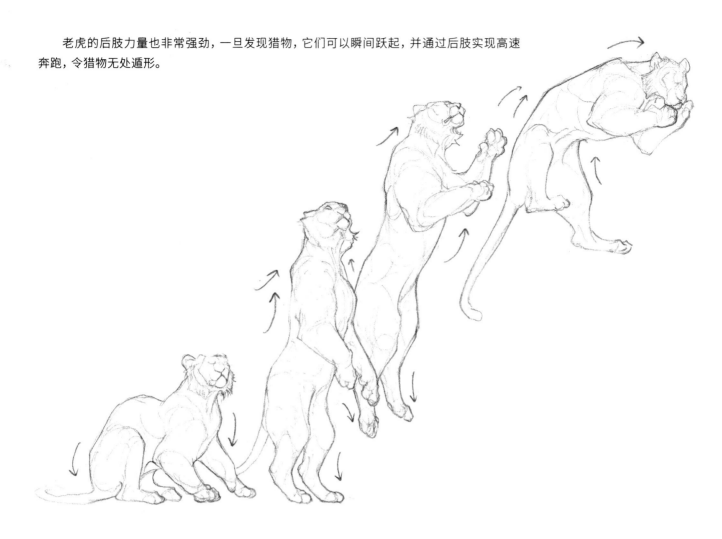

与其他猫科动物不同的是，老虎非常喜欢游泳，并且称得上是游泳高手，有的老虎常常在炎热的夏季利用湿地降温。老虎
也有潜水的本领，并且会在潜水时将耳朵收起来，防止进水。

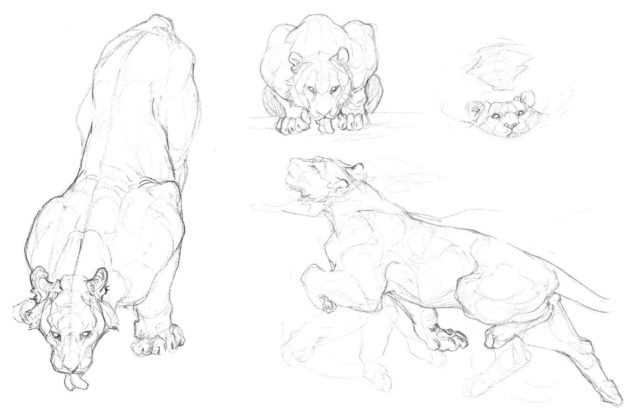

在打哈欠时，老虎的舌头会由两侧向中间卷起，与鲺牙类似。

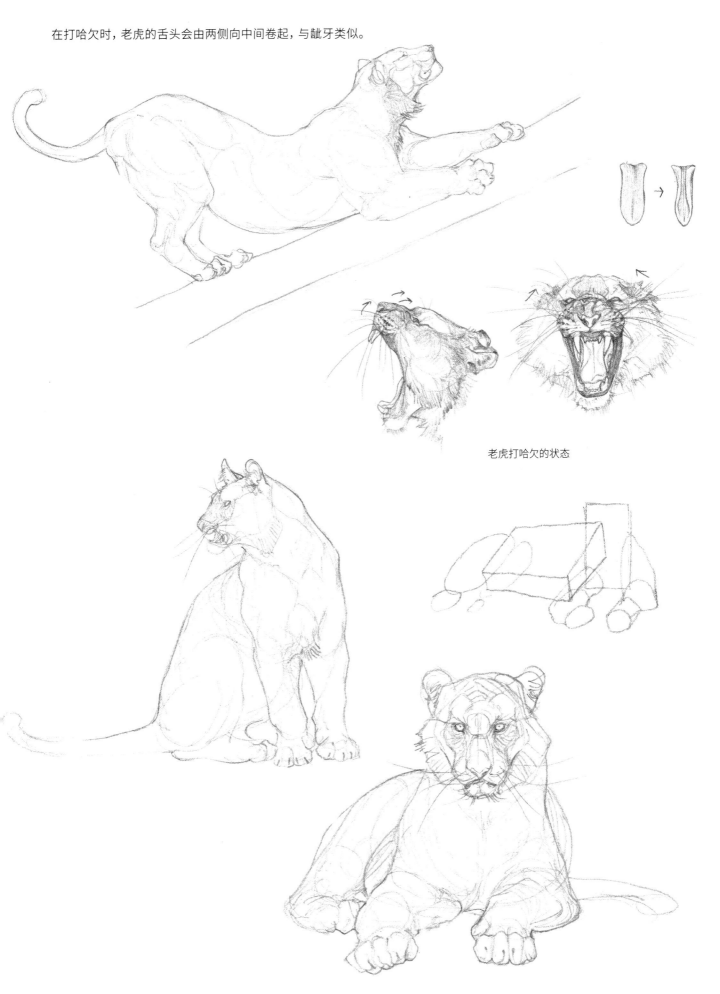

老虎打哈欠的状态

• 身体特征

狮子很特殊，是世界上唯一一种雌雄两态的猫科动物。除去体格的差异，雄狮具备雌狮没有的鬃毛，且在胸腹两侧及前肢肘部也可能有长毛。

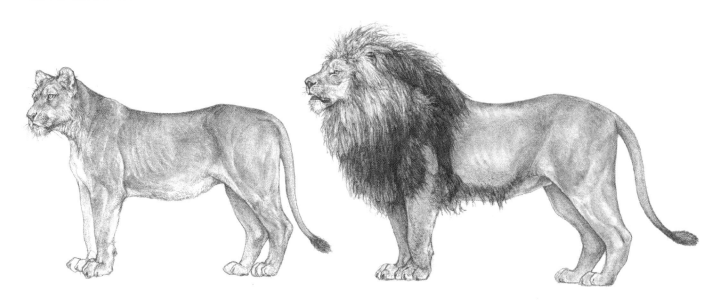

这是一只亚成年雄狮，它还在发育，鬃毛颜色尚浅。

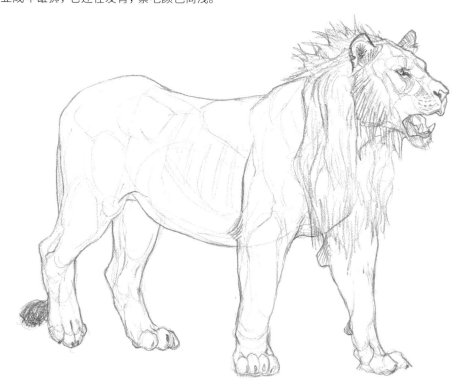

• 头部特征

　　就雄狮与雌狮的面部比例而言，它们并无太大差别，为便于观察，去除了下图中狮子的鬃毛。狮子的头骨较大，面部较长，侧脸较平，下颚皮肉的下垂感很明显，眼角几乎与吻部边缘在一条线上。

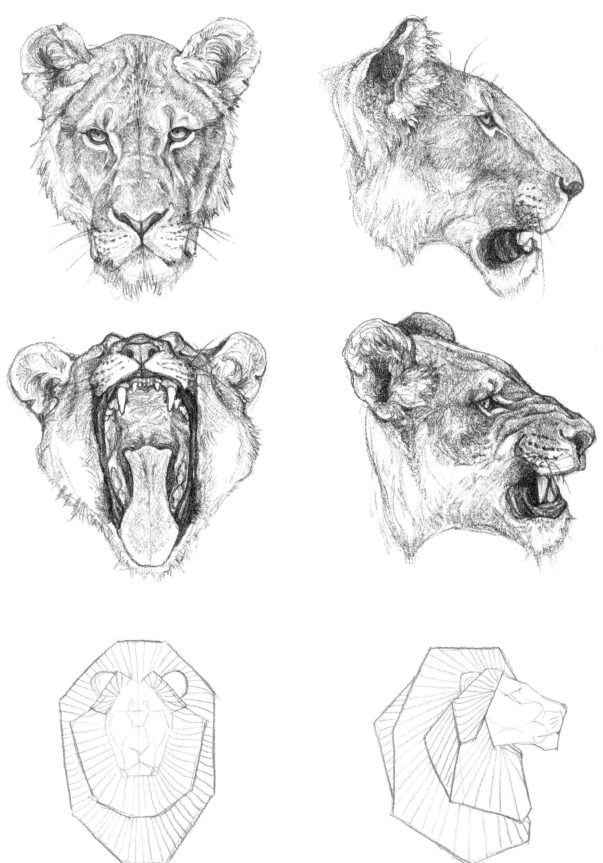

毛发分区

• **动态**

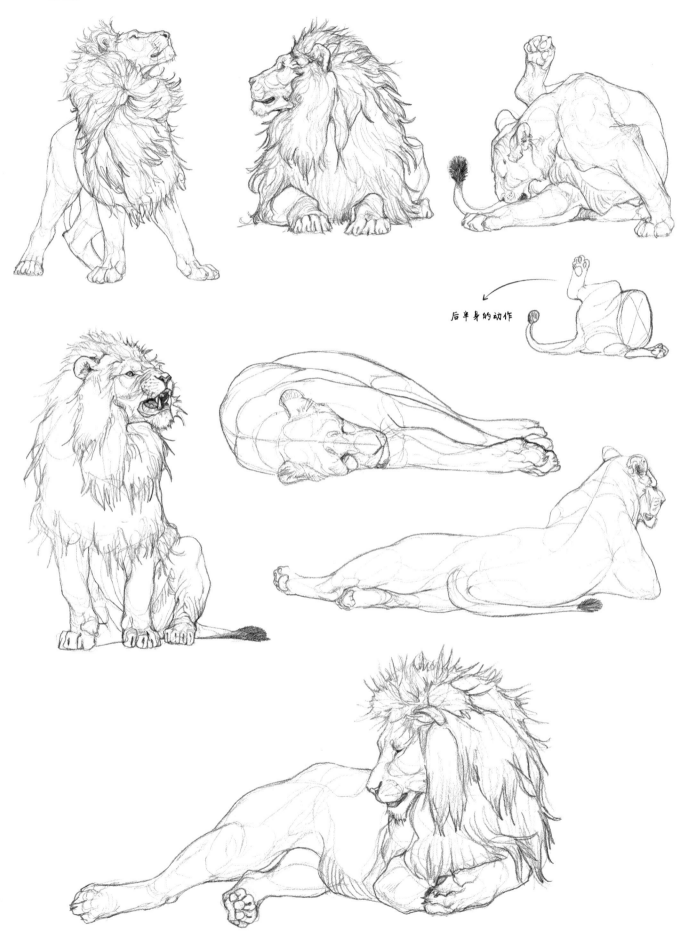

后半身的动作

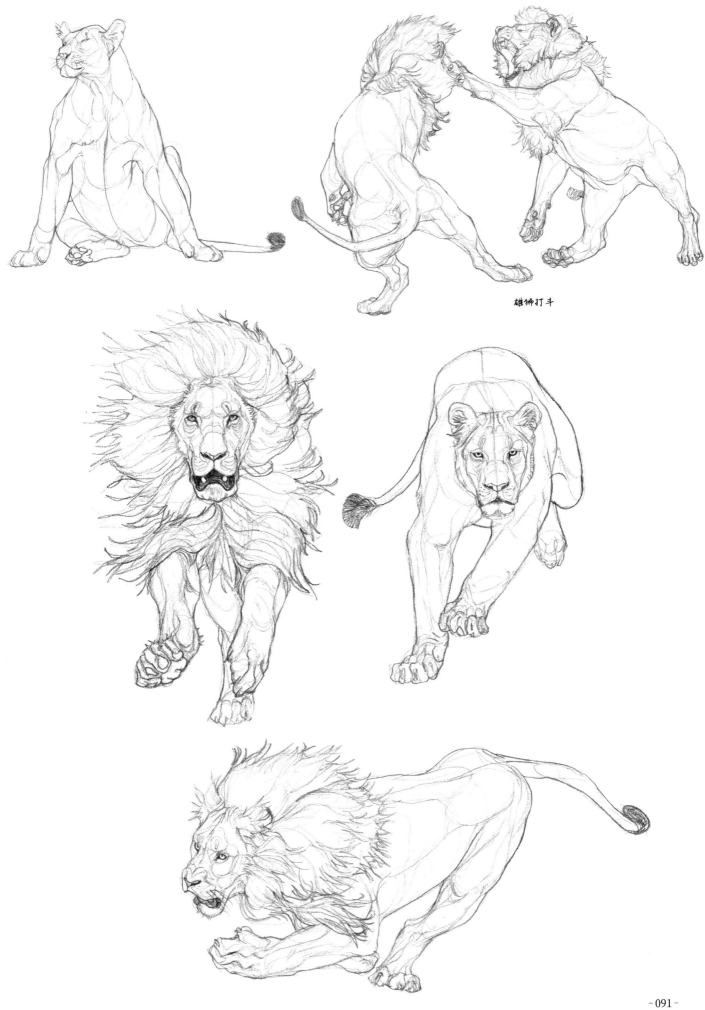

雄狮打斗

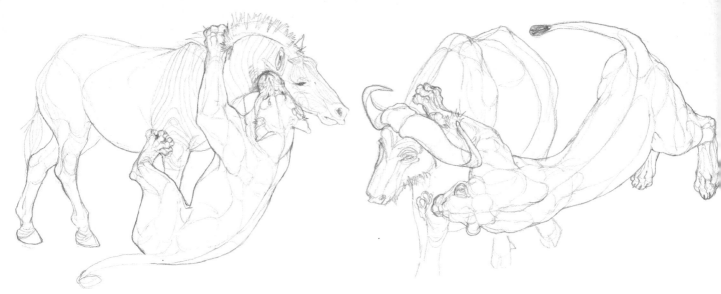

母狮咬住斑马的喉咙　　　　　　　　　　　　　　　母狮试图猎杀非洲水牛

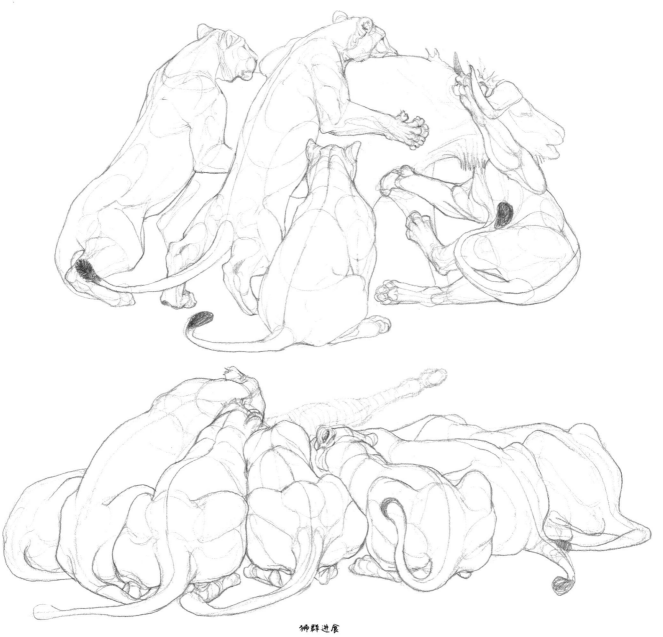

狮群进食

2.10 花豹

食肉目>猫科

• 身体特征

花豹是一类分布范围较广的猫科动物,因为栖息地繁多,所以分化出了许多亚种。花豹体形较小,毛发较短,花纹密集而清晰,喜欢独居,善于隐蔽,行动相当灵活。

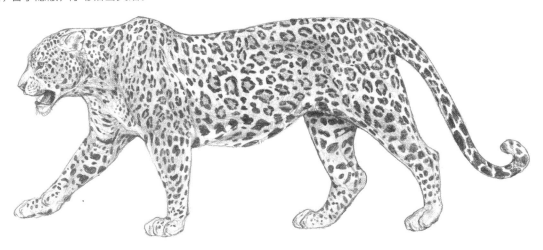

• 头部特征

花豹的面部比例与老虎的接近,但眼睛比老虎的大。由于花豹的面部几乎没有鬃毛,所以面部看起来比老虎的小。

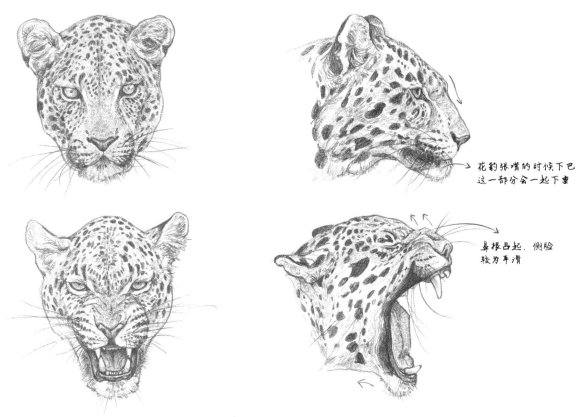

花豹张嘴的时候下巴这一部分会一起下垂

鼻根凸起,侧脸较为平滑

• 动态

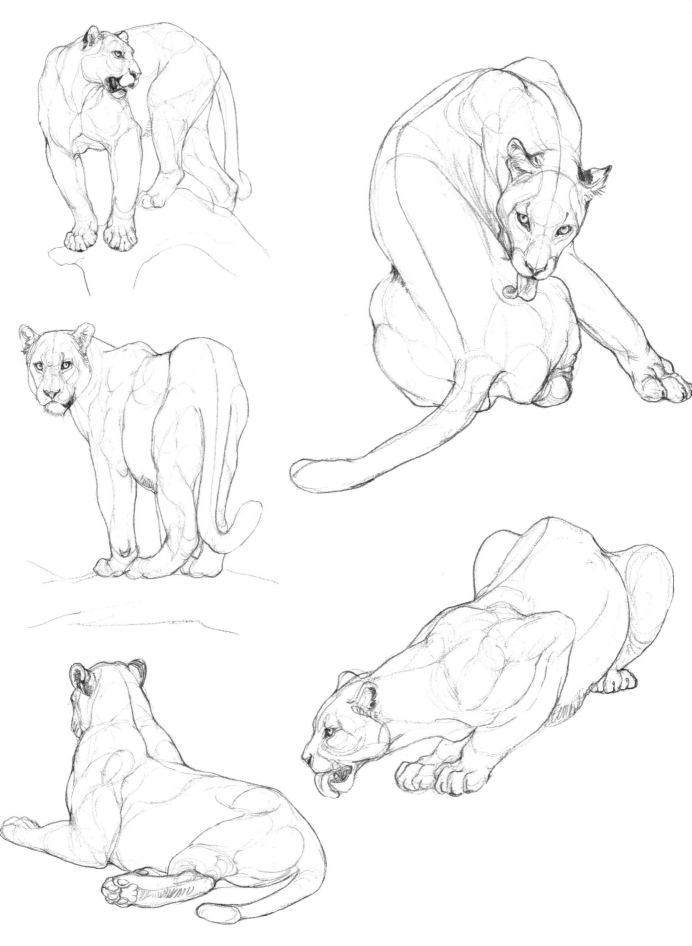

花豹善于爬树。由于树上的危险比地面少很多，所以花豹在树上过得非常惬意。

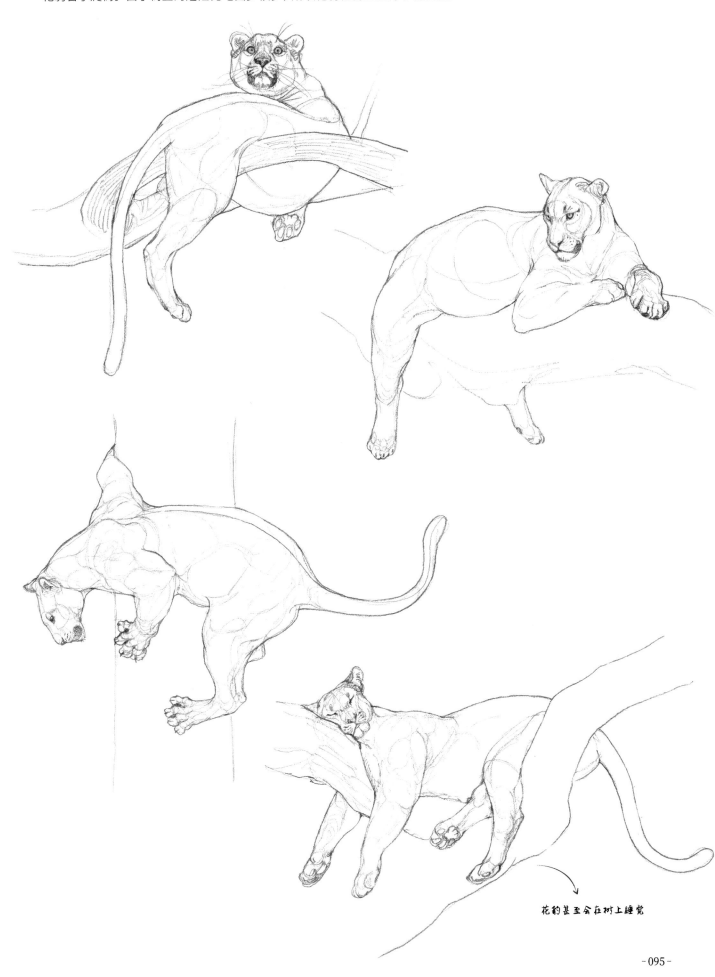

花豹甚至会在树上睡觉

在其他中大型掠食动物较多的地区，花豹有时会把猎物拖到树上享用，目的是防止猎物被不会爬树的别的食肉动物抢走。

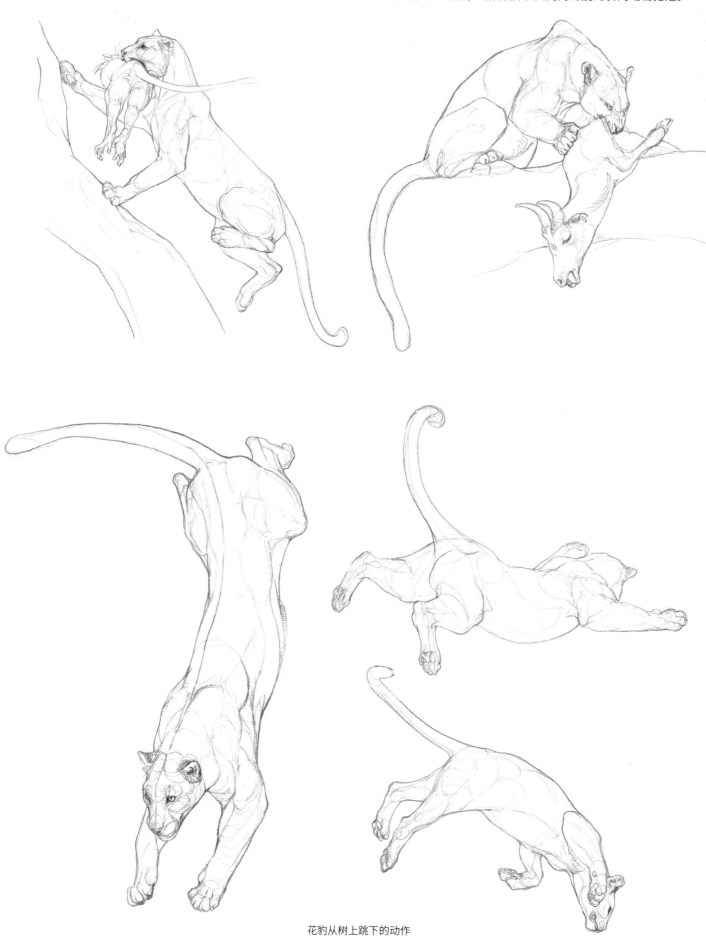

花豹从树上跳下的动作

2.11 雪豹

• 身体特征

　　雪豹是一种大型猫科动物，活跃于高海拔山区，通常在裸岩或草甸地带，几乎不会出现在森林里。它们的四肢相当灵活，即使在坡度大于40°的山地活动也如履平地。与其他猫科动物相比，雪豹的头和身体比较小，它们拥有极长的尾部（可占体长的3/4以上，主要在运动过程中充当平衡杆）和宽大的脚掌，毛发极为浓密。

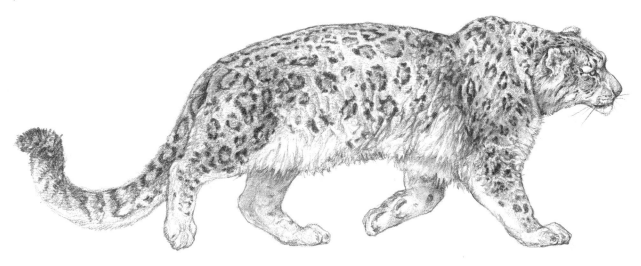

　　从图中可以看出，雪豹的花纹大体上由背部中线往腹部渐变，花纹从细而密变得粗而稀，尾部的变化与之类似。头部和肢体远端的花纹较躯干更为细密，基本上是实心的长斑。

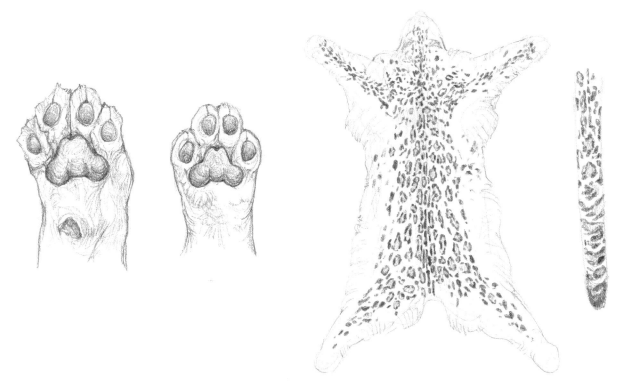

· 头部特征

　　雪豹的头部很有特色，吻部较窄，眉骨突出，使得侧脸有明显凹槽。耳朵很小，有利于减少热量散失。鼻骨短而宽，利于使高山寒冷干燥的空气变得温暖、湿润。

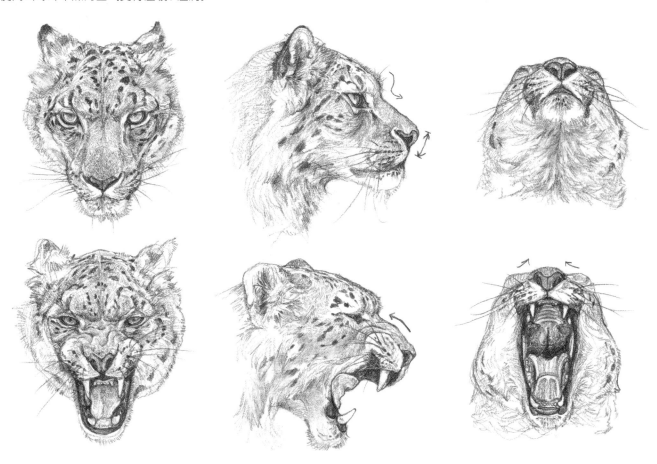

· 动态

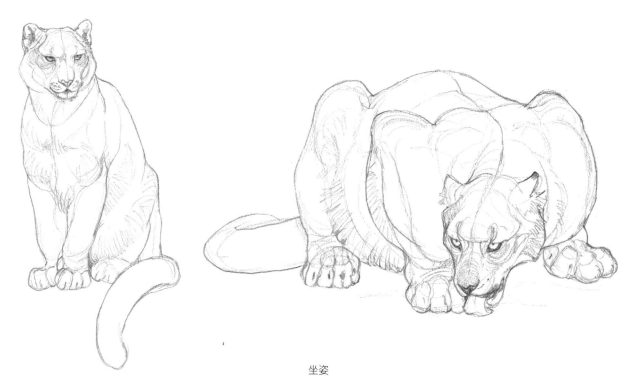

坐姿

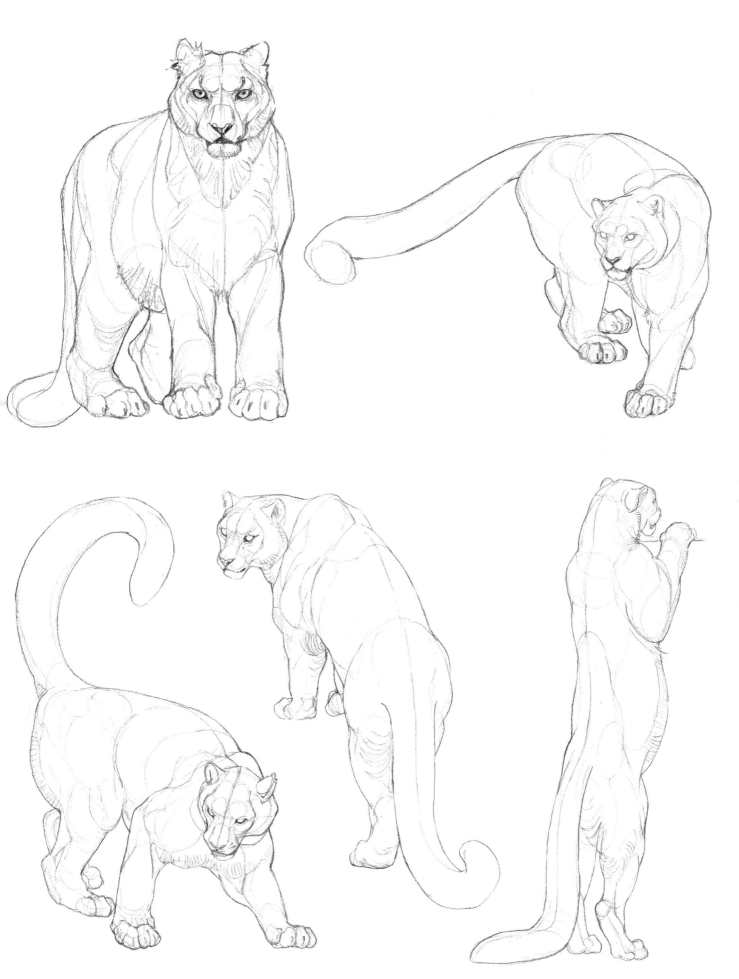

站姿

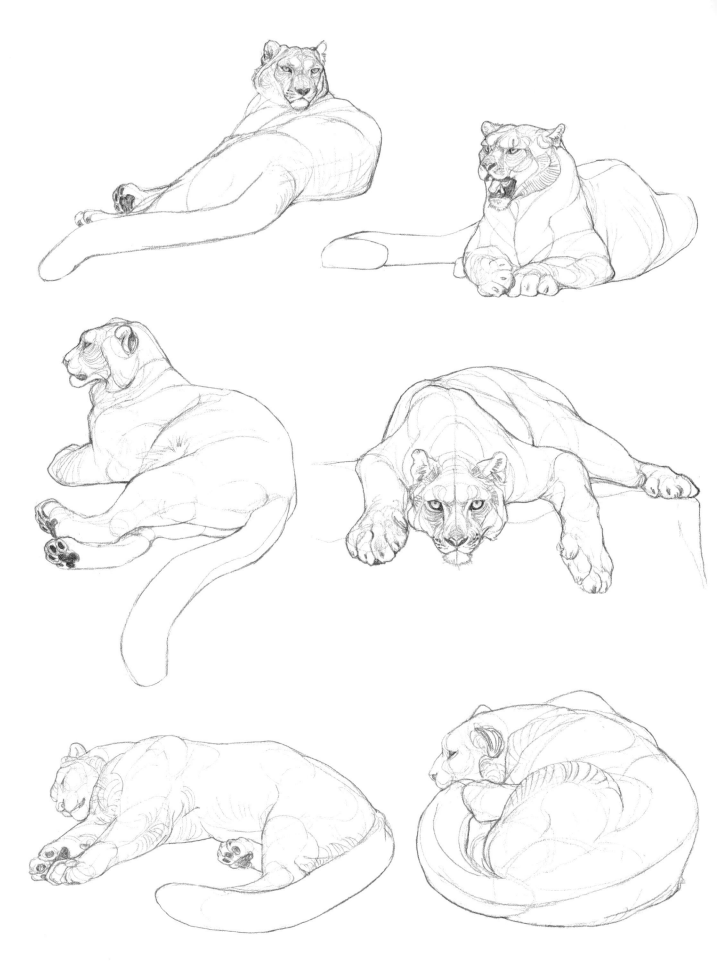

休息的姿势

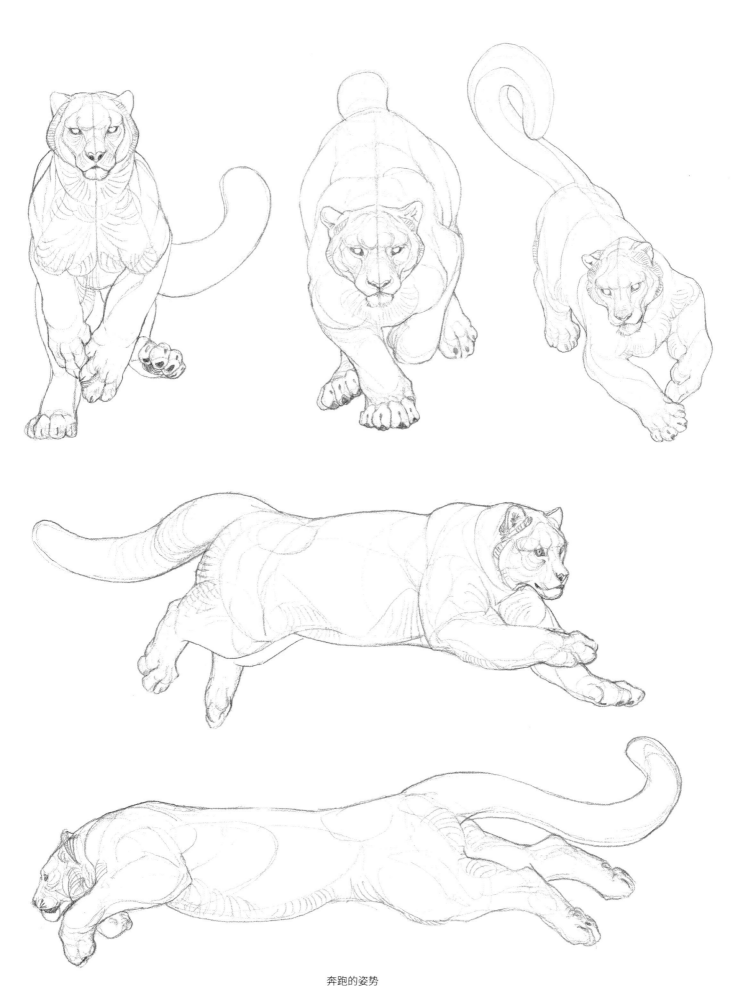

奔跑的姿势

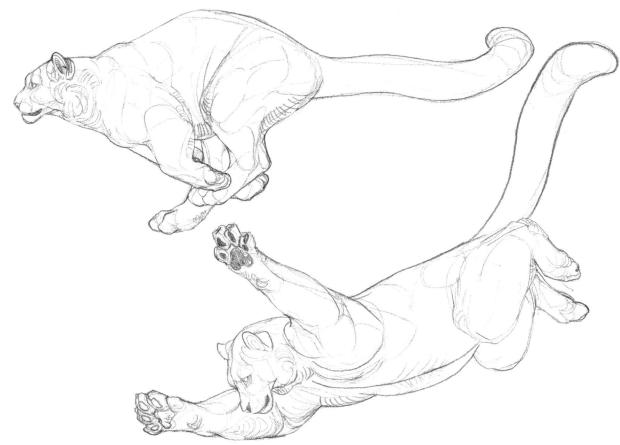

奔跑的姿势（续）

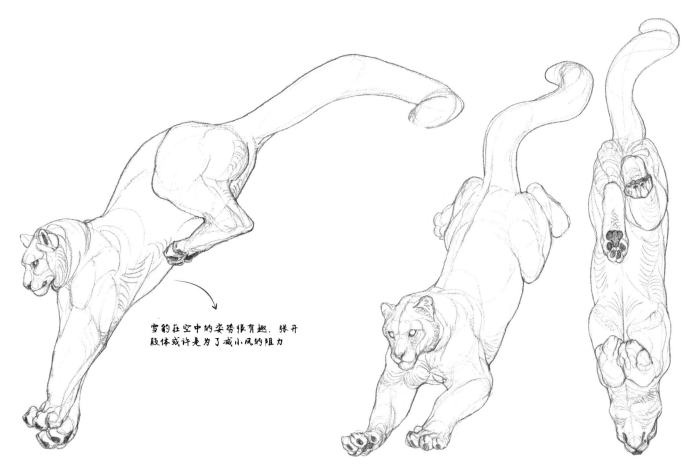

雪豹在空中的姿势很有趣，张开肢体或许是为了减小风的阻力

刚要着陆的姿势

从高处下落的姿势

2.12 斑鬣狗

食肉目>鬣狗科

• 身体特征

　　斑鬣狗，属于鬣狗科物种。因为名称中有"狗"字，加上与犬科动物有些相似的外形，斑鬣狗常常被误认为犬科动物。实际上，相比犬科，它们在遗传学上更接近猫科。在形态结构上，斑鬣狗前半身较为发达，前肢长于后肢，肩部也明显高于臀部，颈部长而粗壮。此外，斑鬣狗具有类似于马的鬣毛，只不过较为短而乱。斑鬣狗的脚趾比较粗，前后肢都是四趾。

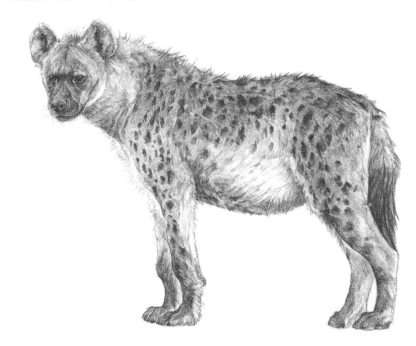

　　值得一提的是，雌性斑鬣狗的体形比雄性大，这在哺乳动物中是相当少见的。斑鬣狗分布范围广，分化出了相当多的亚种，不同亚种的花纹特征不尽相同。下图中的斑鬣狗颈部的花纹较为稀疏，躯干和四肢外侧的花纹较多，大小斑点交错分布，样式比较随机。

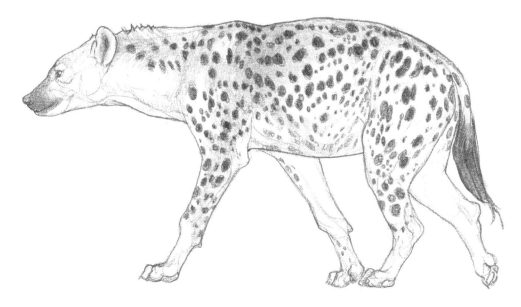

• 头部特征

　　斑鬣狗的头部很有特色，颧弓宽，吻部也很宽大，这样的头部非常强壮。在五官方面，眼距较宽，眼睛形状偏圆，鼻子宽大而圆，耳朵大且呈扇形。斑鬣狗的食谱非常丰富，并且它的牙齿兼具捕猎和食腐的功能。

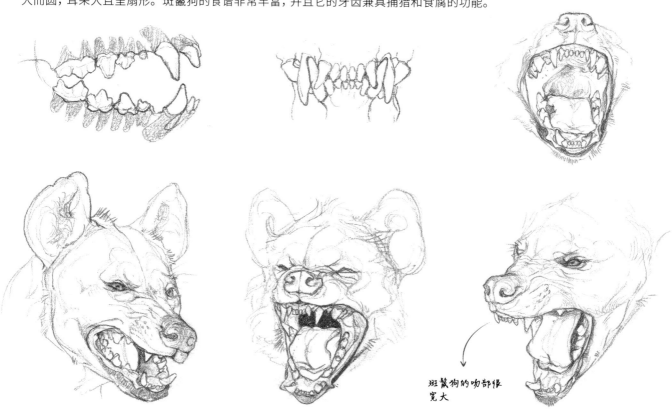

斑鬣狗的吻部很
宽大

　　与大多数哺乳动物的幼崽特征相似，斑鬣狗幼崽的眼睛比较小，毛色比成体黑一些。

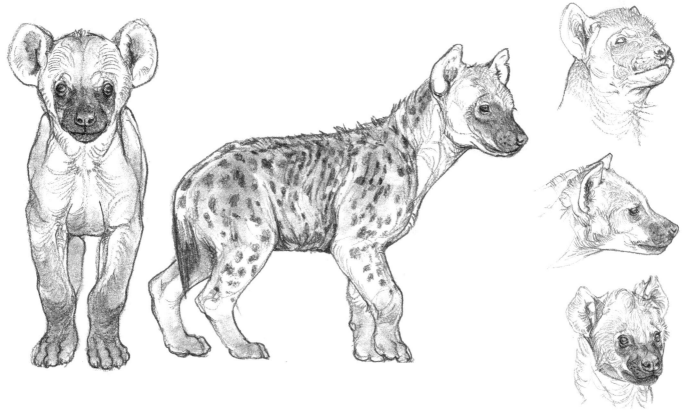

· 动态

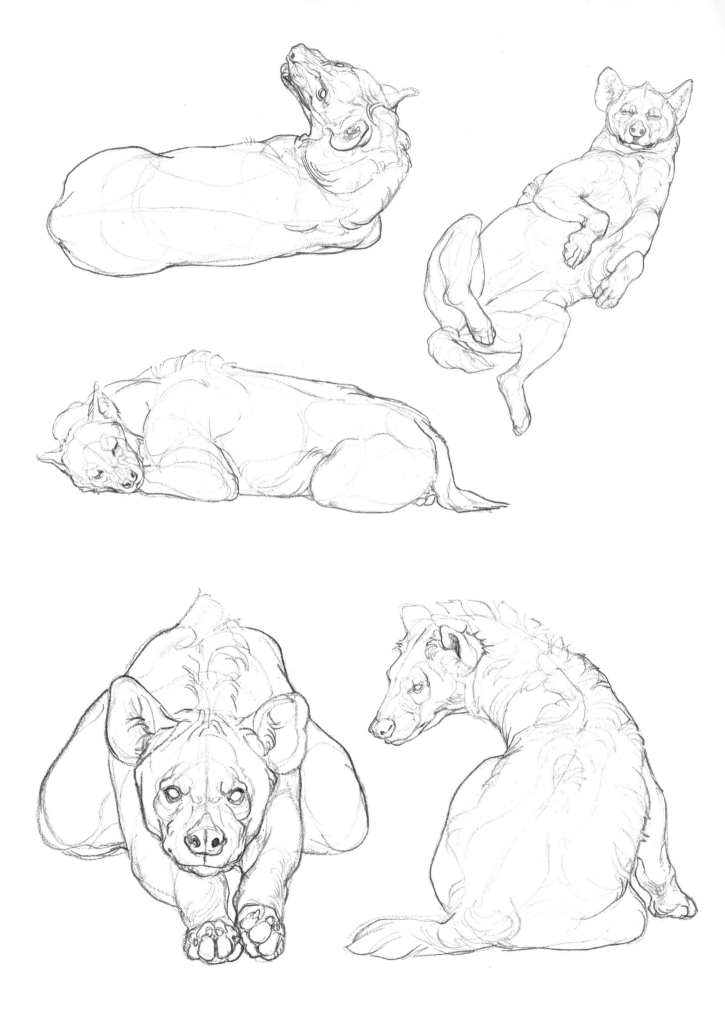

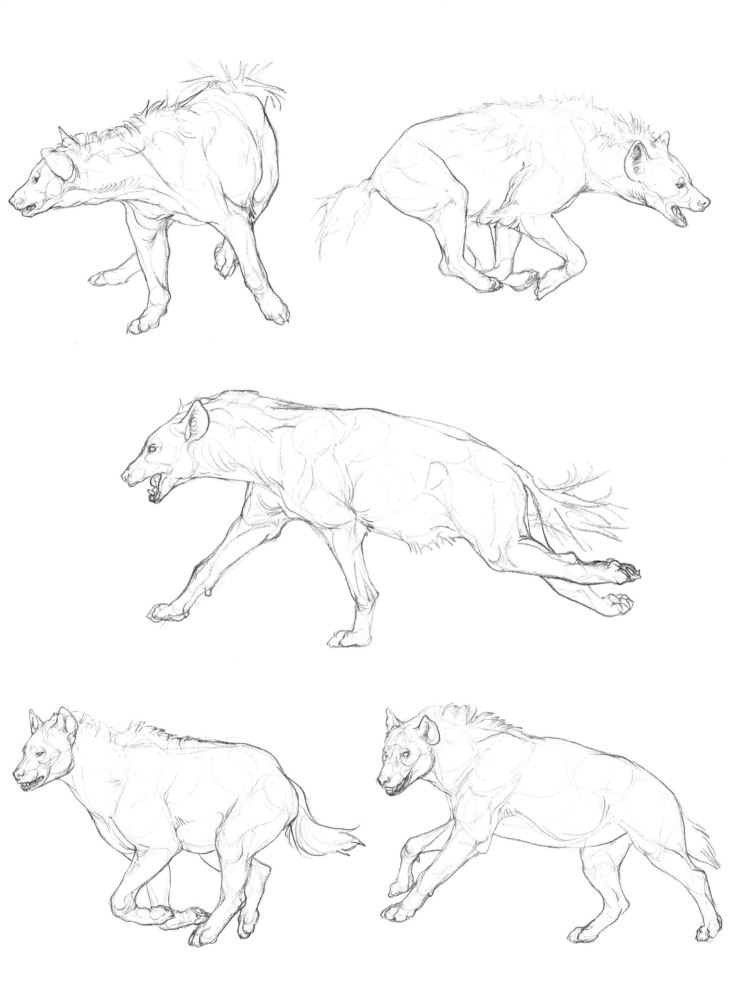

• 身体特征

　　北美浣熊是一种适应性极强的杂食动物，其野外栖息地通常是林地，但它们也相当适应城市地区的生活。它们是跖行动物，前后爪各有五趾。北美浣熊在秋冬季节会储存大量的脂肪，并且长有致密的毛发，这让它们的身体看起来很圆。

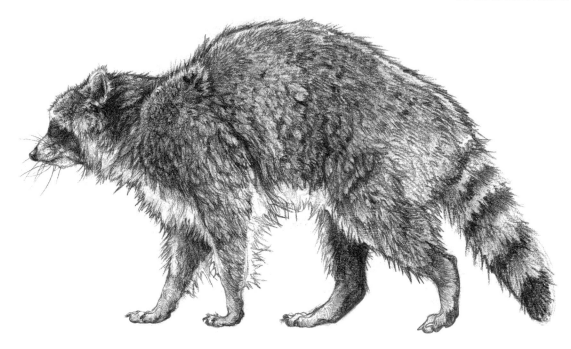

　　北美浣熊较显著的特征体现在眼睛周围的黑色区域，白色的吻部和眉弓让黑色部分更加醒目。身体其他部位通常呈灰色，尾部有黑色与棕色相间的环状条纹。

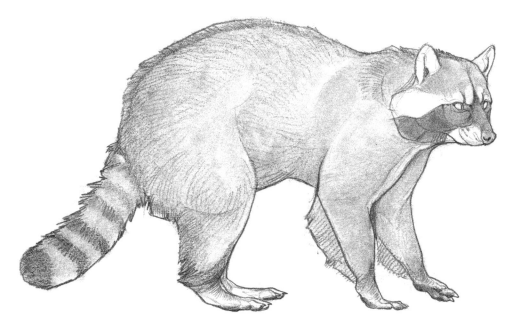

• 头部特征

北美浣熊的头部与狐狸的很像，但北美浣熊的面部更短而宽，鼻头更大且突出，环绕两腮的毛发也更加浓密。

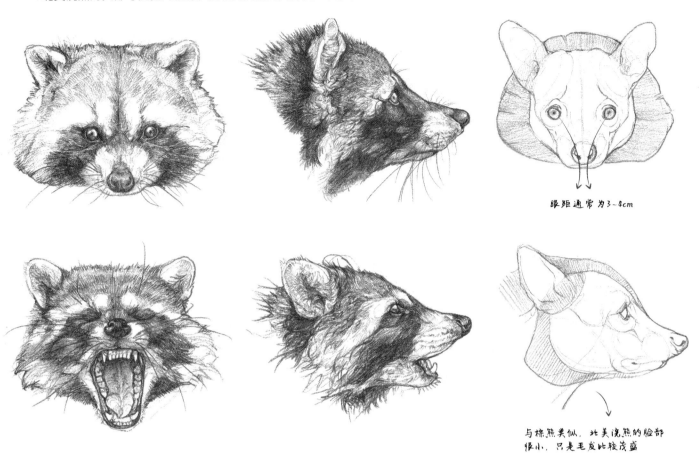

眼距通常为3~4cm

与棕熊类似，北美浣熊的脸部
很小，只是毛发比较茂盛

• 动态

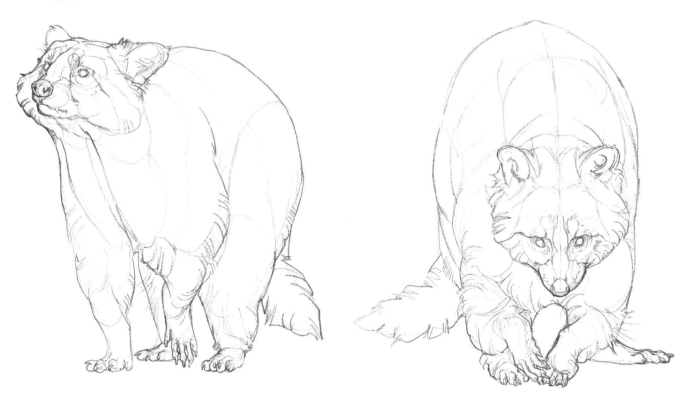

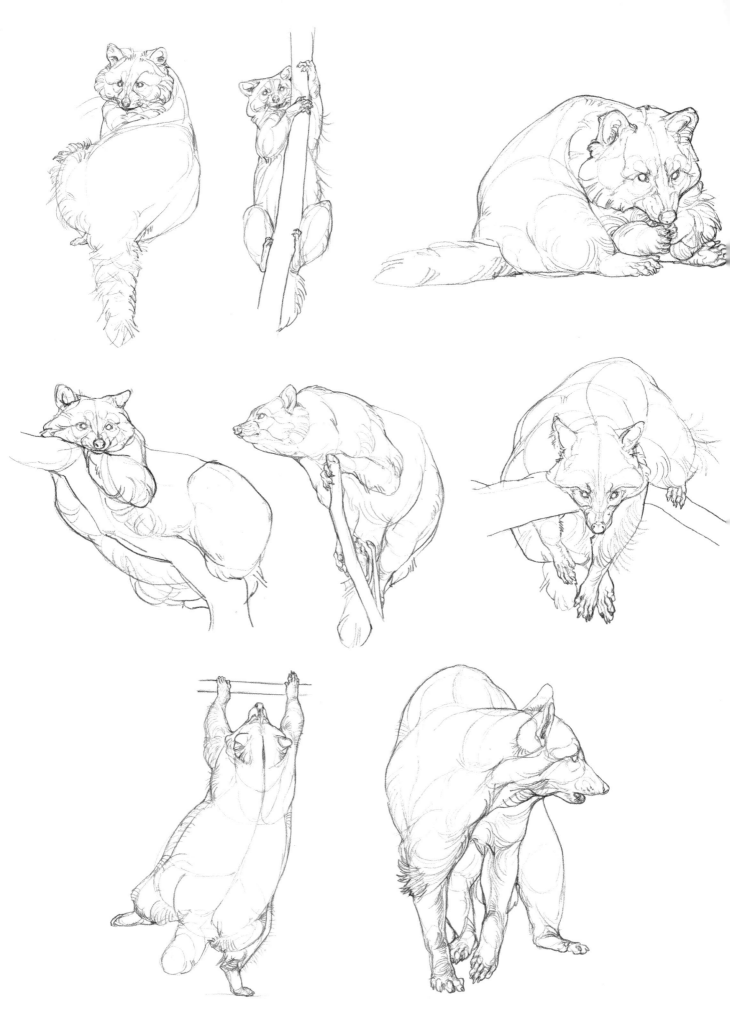

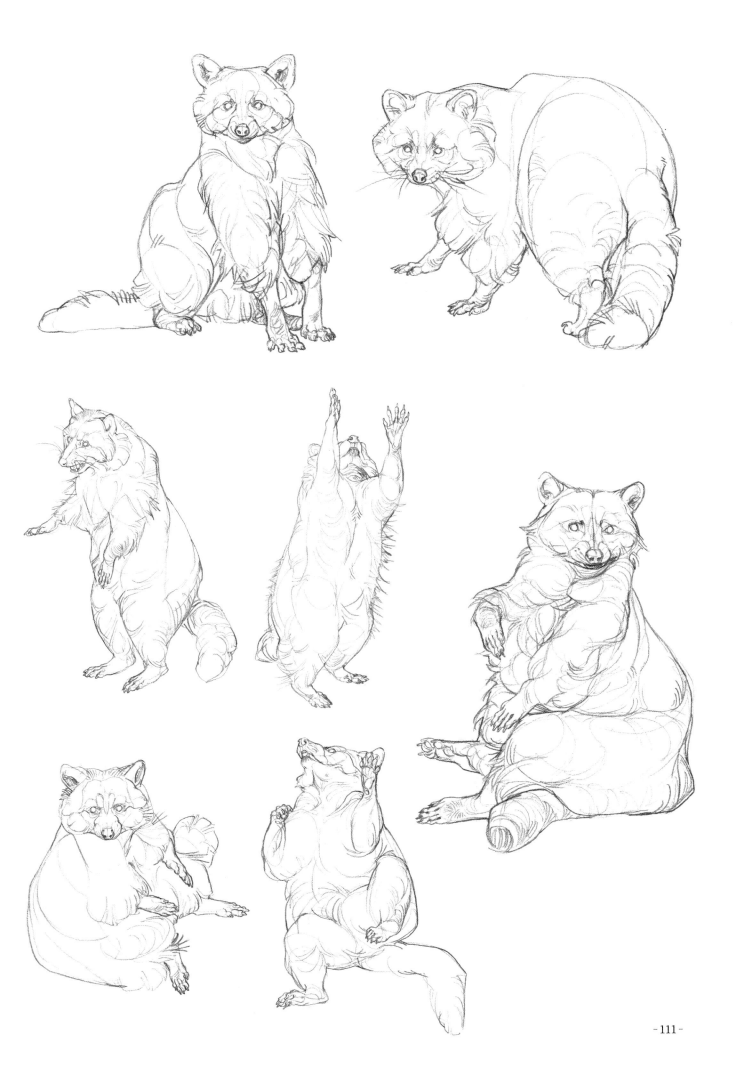

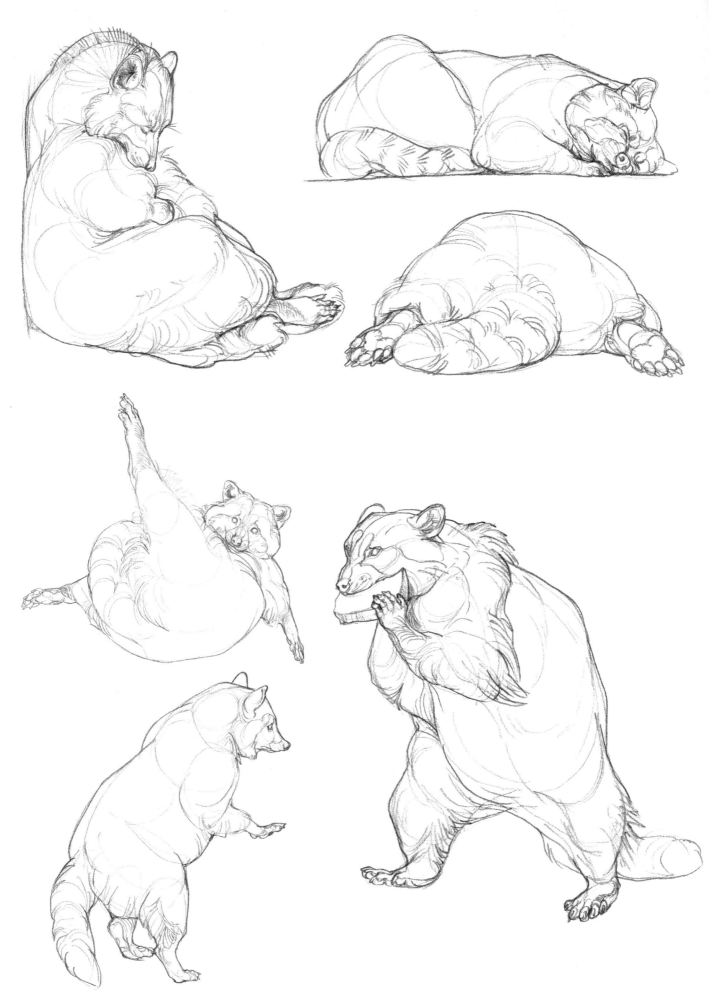

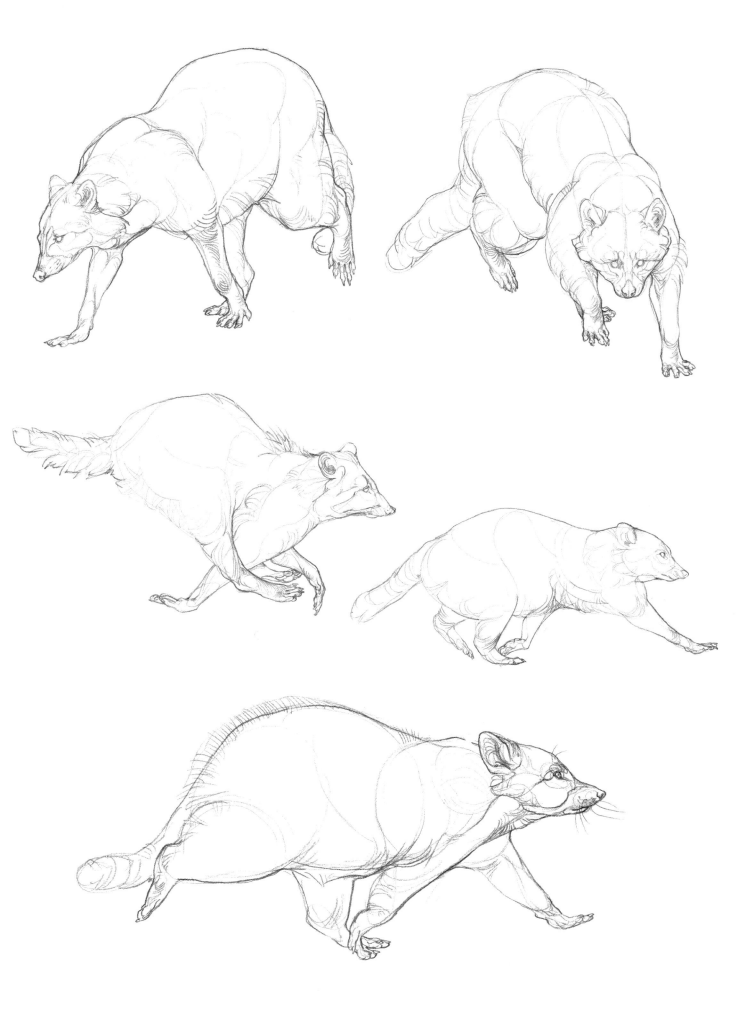

2.14 白犀牛

・身体特征

　　白犀牛的体形非常大，是一种典型的食草动物。白犀牛是蹄行动物，四脚各有三趾。它们的头部和胸腹部与相对短小的四肢比起来显得有些笨重。白犀牛浑身包裹着厚厚的、有很多褶皱的皮肤。

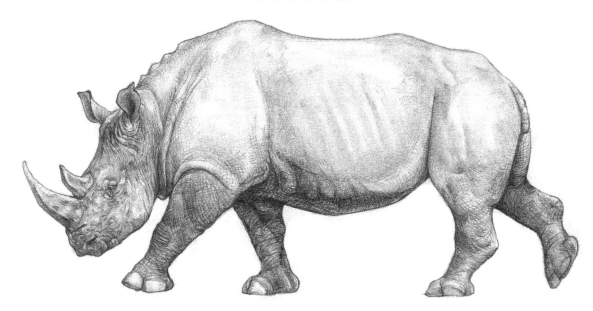

・头部特征

　　白犀牛有相当长的额头，几乎占了整个头部的1/2。白犀牛的眼睛长在头的两侧，眼距较宽。它们还具有方形的嘴唇，便于在开阔的草原上进食。

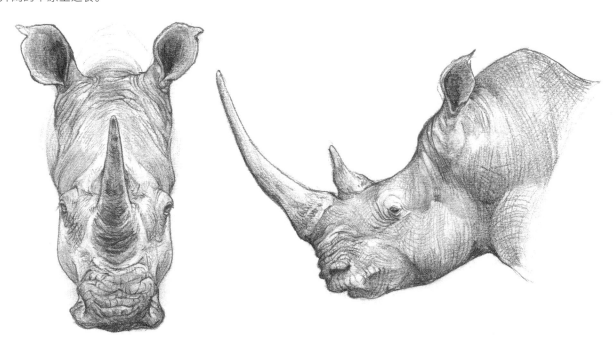

白犀牛的头上有两个角，一前一后排列，前角比后角长很多，一般雌性的角比雄性的大。白犀牛的角是由上皮组织衍生而来的，并不具有任何骨质结构。

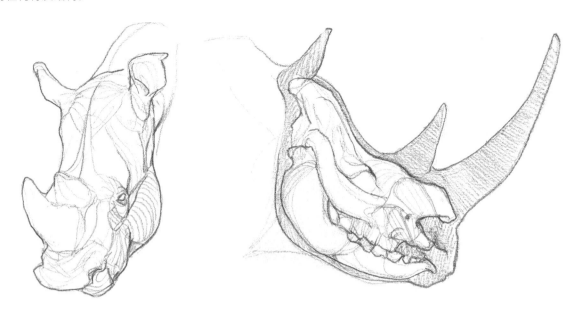

白犀牛幼崽的角很小，它们拥有比父母更修长的四肢，头部更圆，耳朵和眼睛也更大。

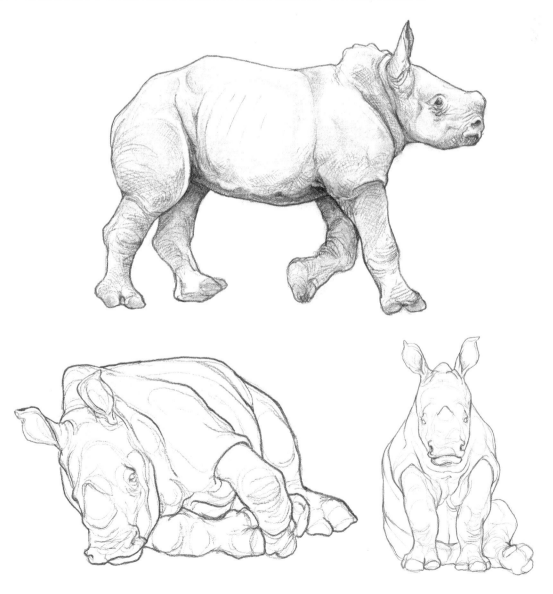

• 动态

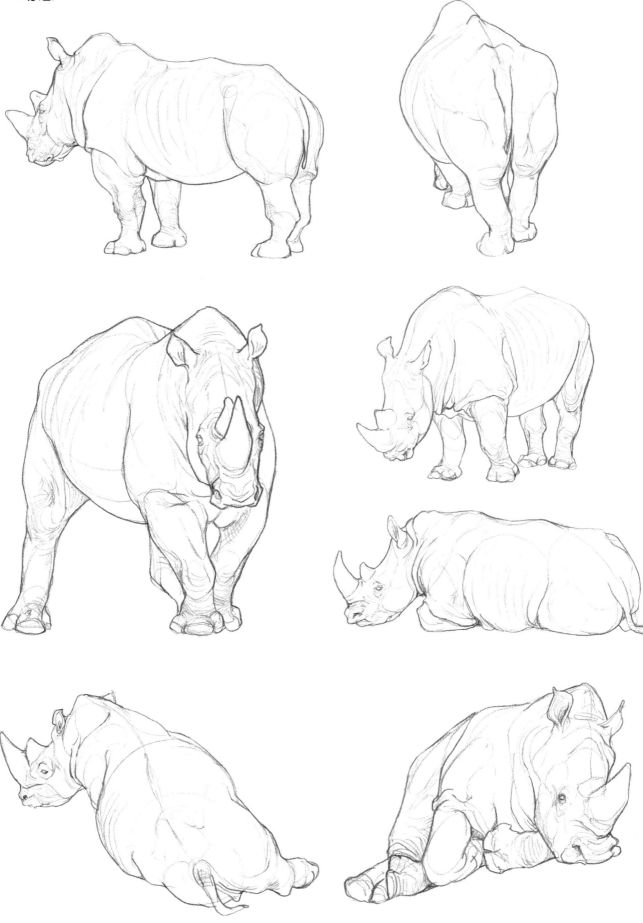

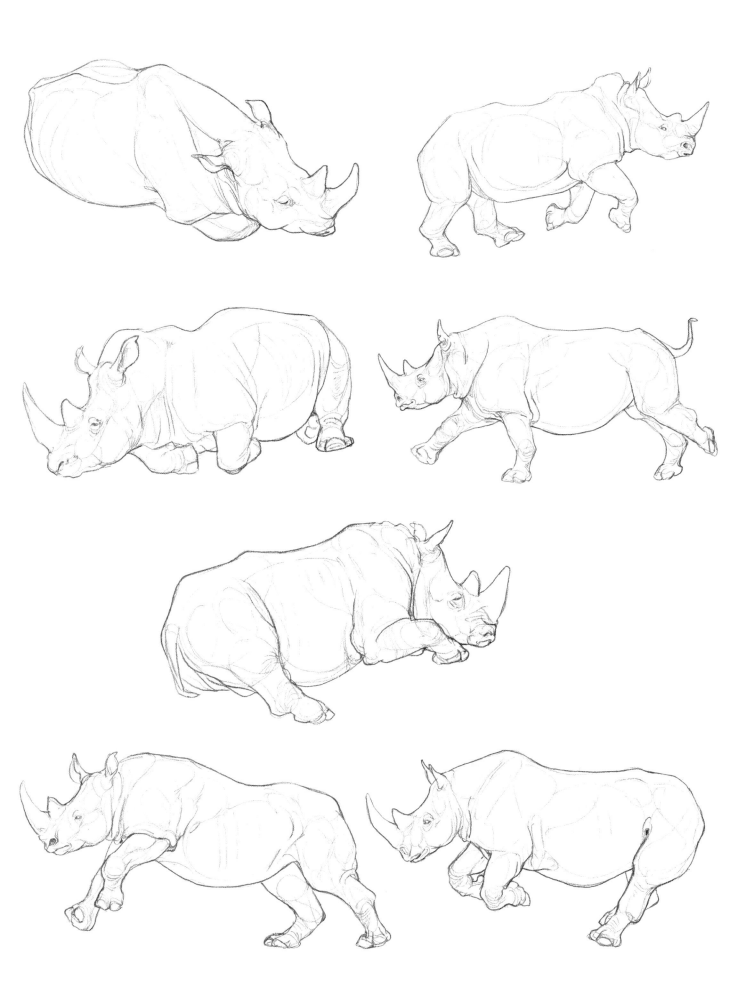

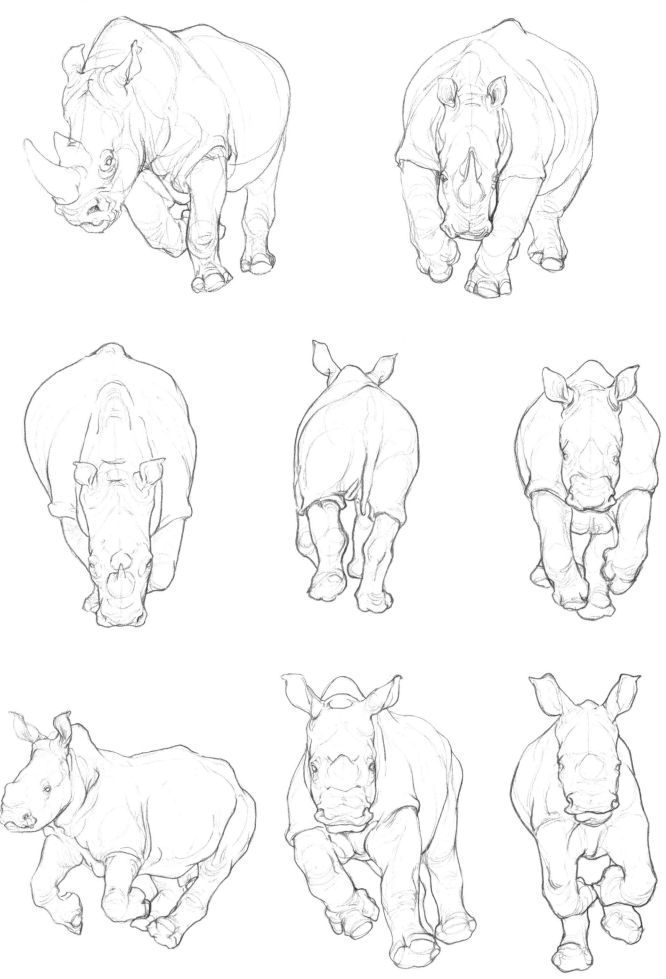

· 身体特征

美洲野牛是一种比较凶悍的食草动物，头上长有一对向上弯曲的角，背部有一个肌肉组成的隆起。美洲野牛在冬季毛发尤为浓密，头部、颈部和前肢长有厚长毛，这与其在积雪草地上进食的习性有关。

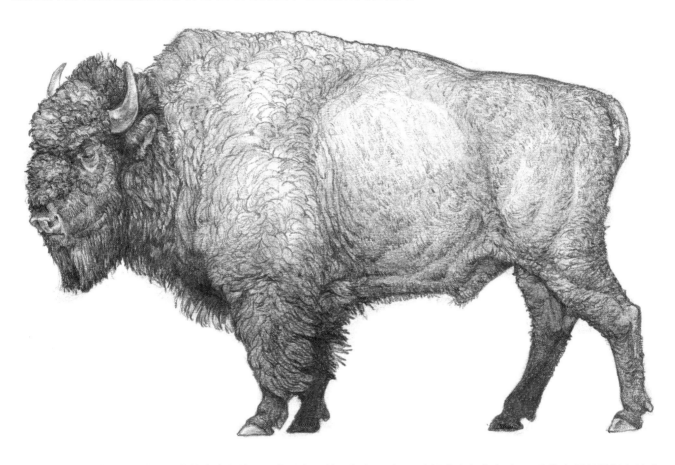

在冬季，不论公母，美洲野牛的全身都被厚厚的毛发覆盖。但在夏季，母牛褪去大部分冬毛，而公牛会保留前半身长毛。此时可以明显看出，公牛背部的隆起比母牛的更明显，身形也更粗壮。下图是夏季的公牛和母牛，灰色部分是长毛的分布范围，其余部分被短毛覆盖。

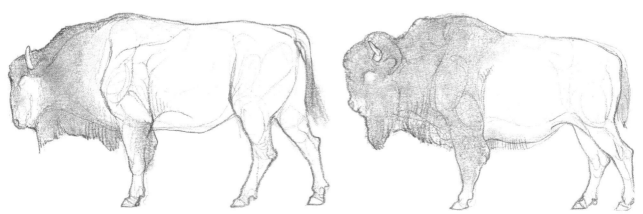

• 头部特征

公牛具有更宽大的额头，角的形状也与母牛不同，并且公牛拥有更夸张的毛发。

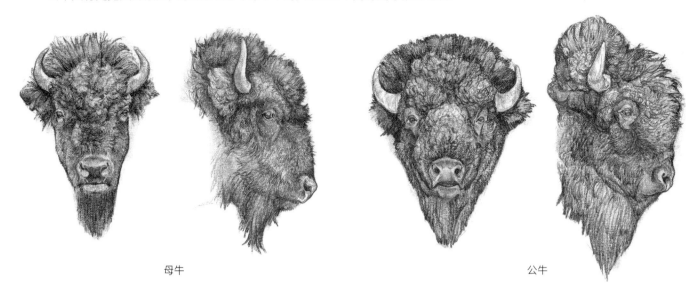

母牛 公牛

年龄较小的牛犊的皮毛是橘色的，它们四肢修长，关节粗大。

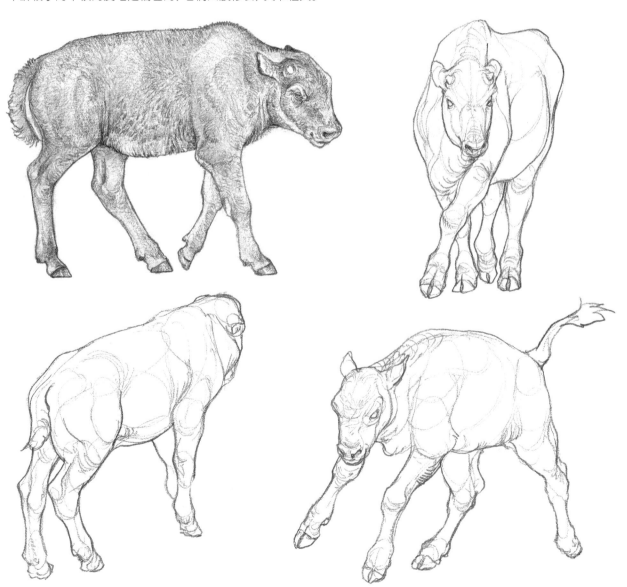

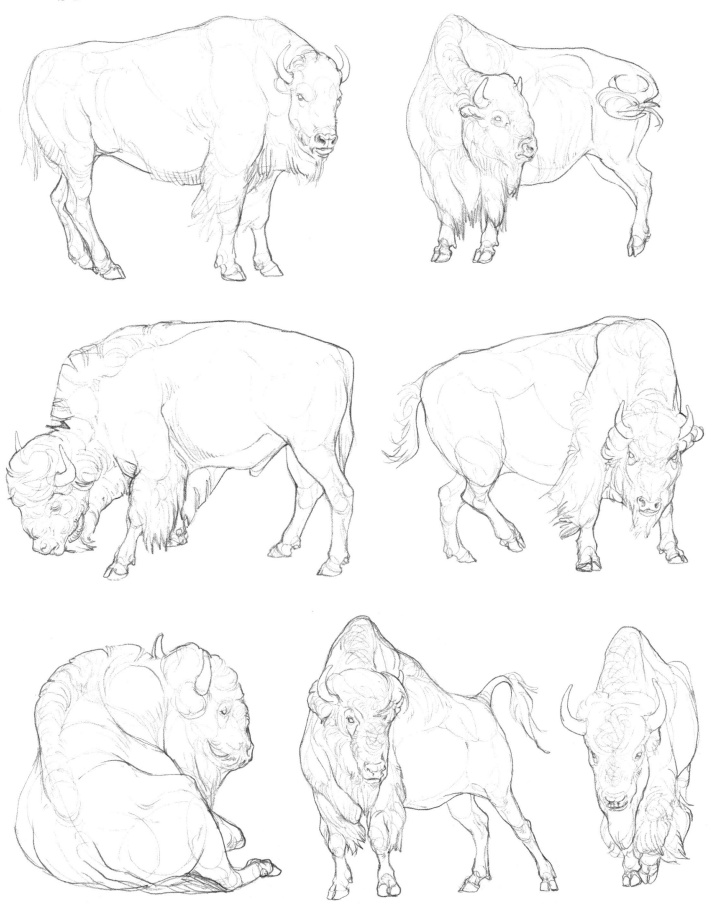

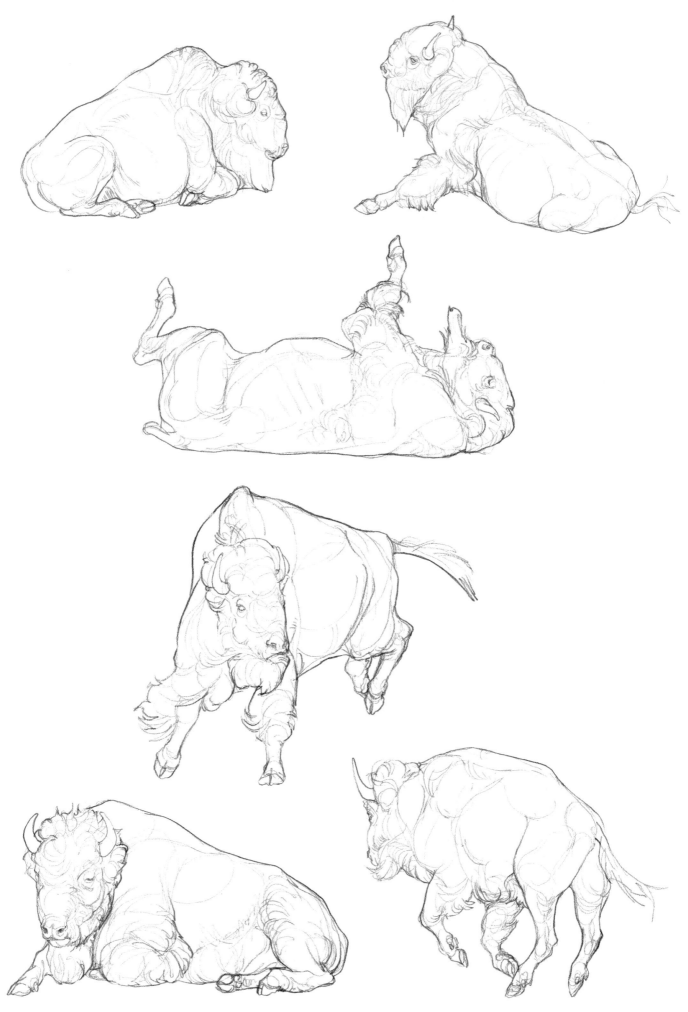

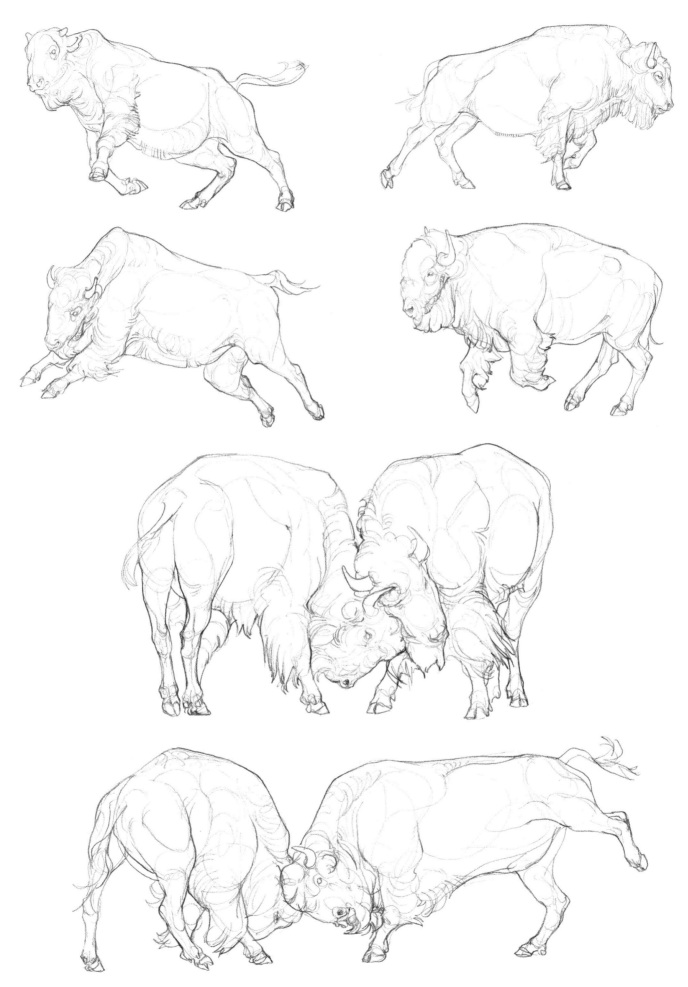

• 身体特征

　　野猪是一种杂食性蹄行动物，前后脚各有四趾，一般只有中间两个脚趾着地。在身体结构上，野猪有相当长的头骨、短而粗的颈部，以及比后肢更加发达的前肢，大部分体重集中在身体前部。公猪拥有比母猪更发达的鬃毛，肩部和颈部看起来高高隆起。

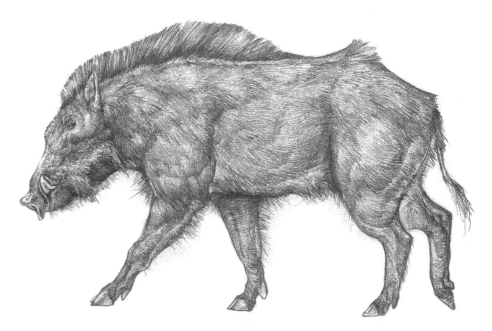

野猪的体脂率比家猪的低，重心靠前，臀部比家猪的小。

野猪身形

家猪身形

• 头部特征

　　野猪的吻部很长，占据了整个头部的2/3左右。野猪的犬齿非常发达，其中上犬齿外翻上翘，下犬齿各从两边伸出，公猪的犬齿会比母猪的更发达。上下犬齿可能都露出，也可能只有其中一对露出。需要注意的是，下犬齿在上犬齿之前。

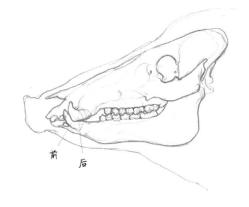

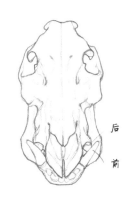

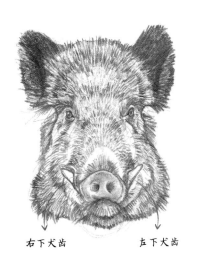

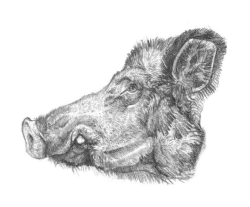

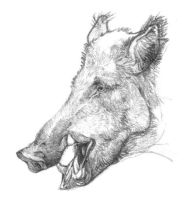

右下犬齿　　　左下犬齿

经过选育，家猪的头骨大大缩短，鼻梁也变得凹陷。

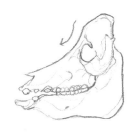

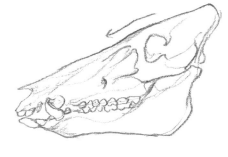

家猪头骨　　　　　　　　　野猪头骨

野猪的幼崽具有特殊的花纹，颜色也与成猪不同。从整个身体比例来看，幼崽的四肢相对来说更粗长，头部也更大，吻部相对较短。

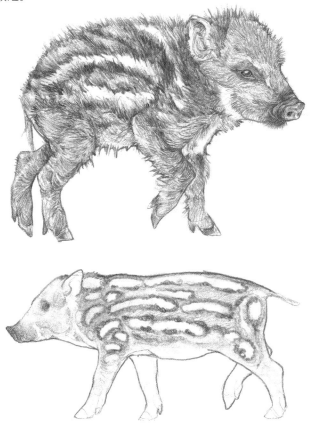

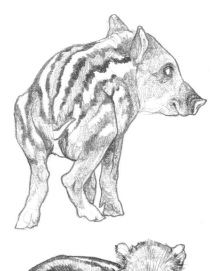

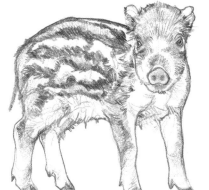

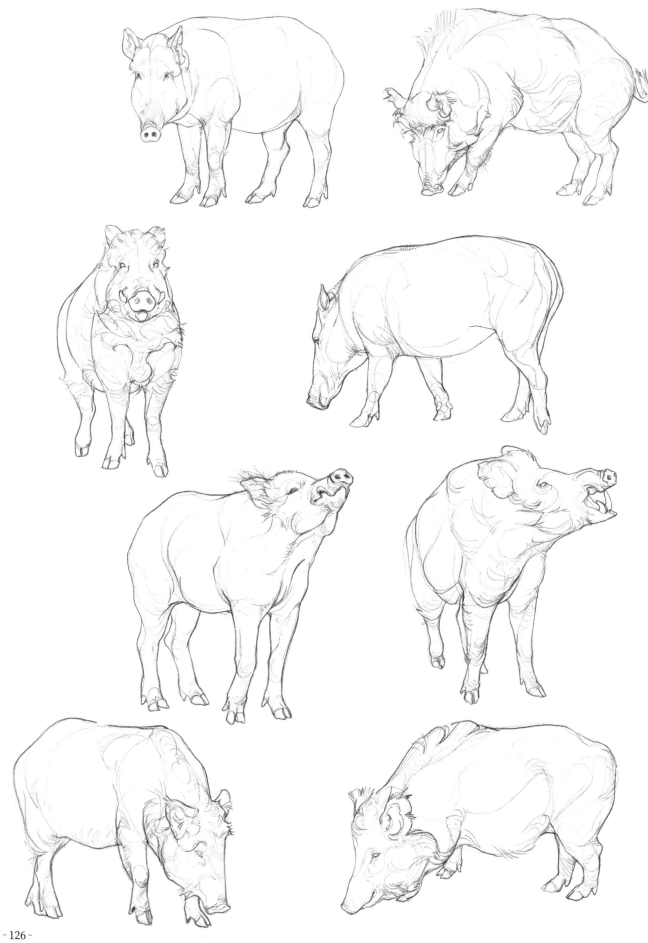

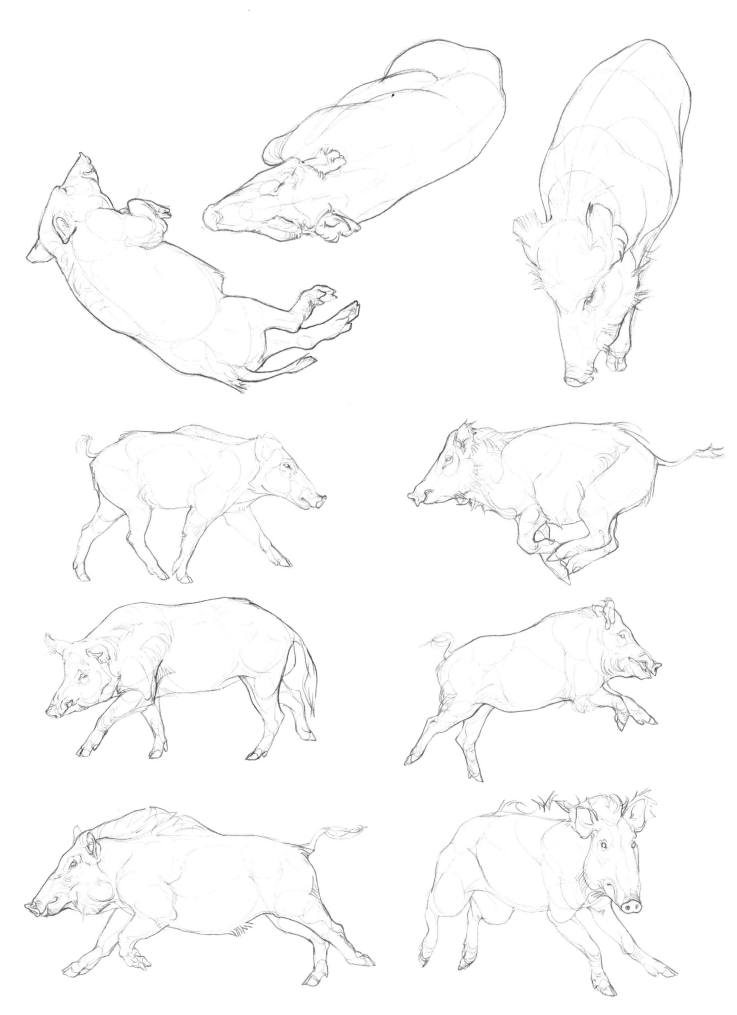

下面展示一些家猪的动态，以便读者进一步对比野猪与家猪的区别。

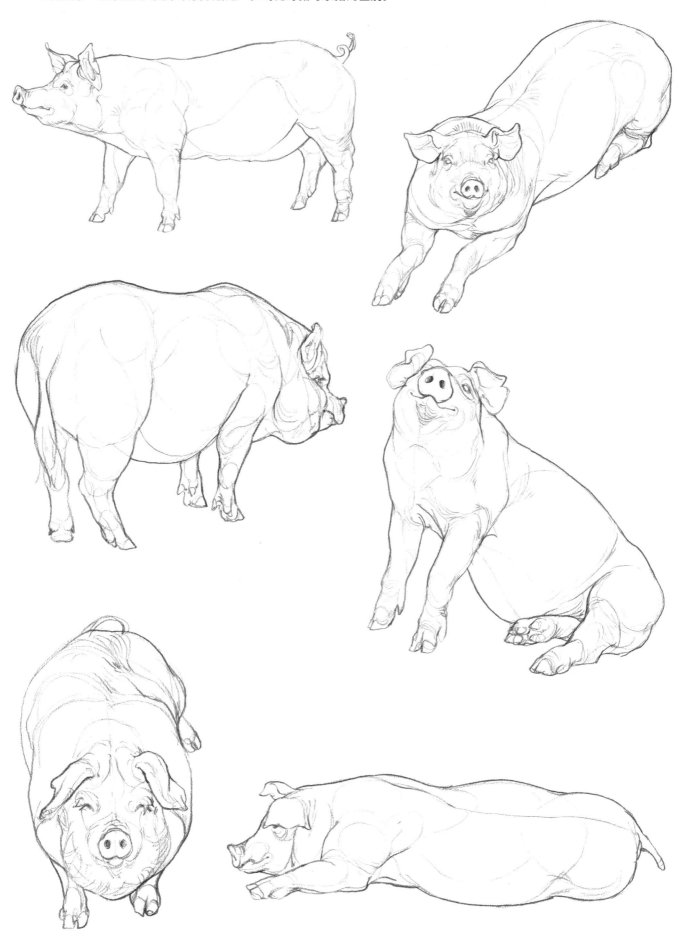

2.17 穴兔

兔形目>兔科

• 身体特征

穴兔，顾名思义是一种相当擅长掘洞的兔子。它们的洞穴既是成兔与幼兔的栖身之所，又是躲避野外天敌的庇护所，因而穴兔并没有能与长耳大野兔媲美的运动能力。与长耳大野兔相比，穴兔四肢更短小，尤其是前腿，且样貌更加接近为大众所熟知的兔子形象。其中的原因非常简单，因为几乎所有的家兔最初都是由穴兔驯化而成的。

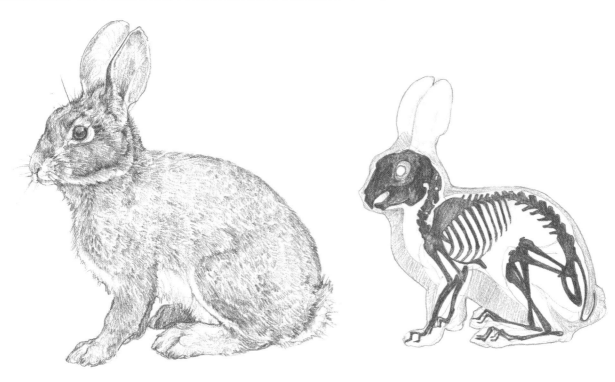

• 头部特征

下面展示的是从不同角度观察到的穴兔头部。

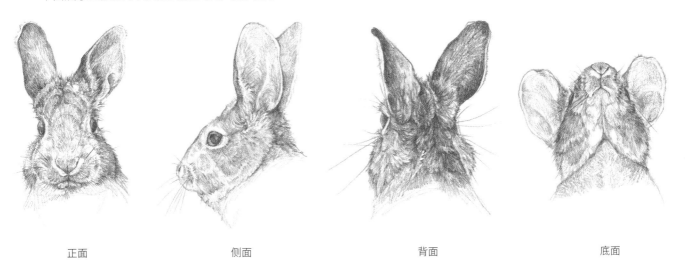

| 正面 | 侧面 | 背面 | 底面 |

• 动态

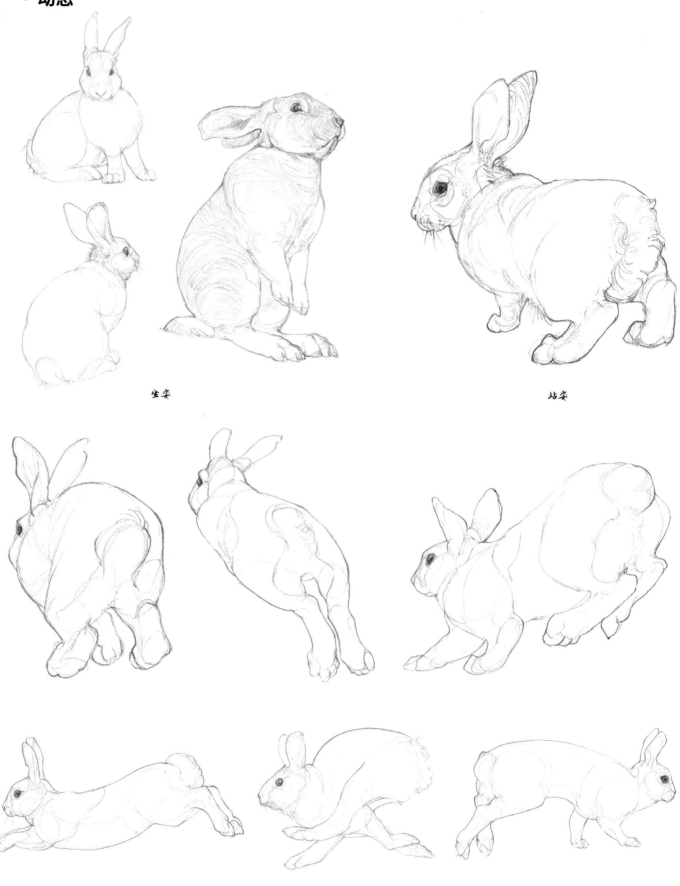

坐姿

站姿

跳跃

常见的穴兔动态

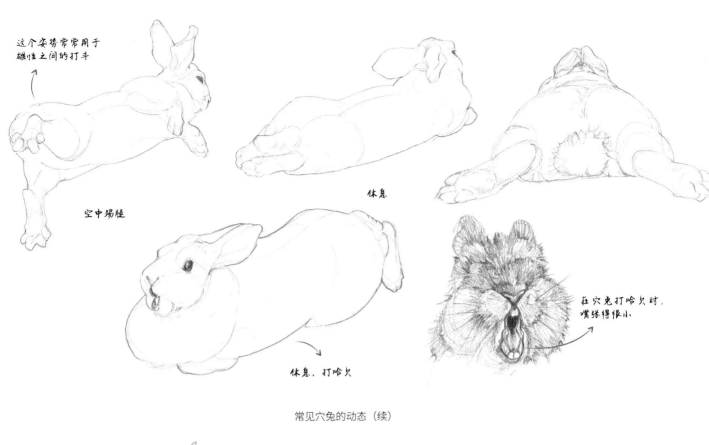

这个安势常常用于雄性之间的打斗

空中踢腿

休息

休息、打哈欠

在穴兔打哈欠时，嘴张得很小

常见穴兔的动态（续）

新西兰兔体形硕大

安哥拉兔长有长而柔软的毛发

荷兰垂耳兔和荷兰侏儒兔拥有可爱的样貌，常被当作宠物兔饲养

样貌独特的宠物兔的动态

· 身体特征

长耳大野兔与穴兔不同，它们不依赖于洞穴，因此进化出了更加发达的感官和运动系统。它们拥有比穴兔更修长的身形，四肢可以把身体高高地抬离地面，五官也更大一些。

· 头部特征

与家兔相比，长耳大野兔的头更为狭长，耳朵较大。

黑尾长耳大野兔主要生活在沙漠地区，宽而长的耳朵有助于它们散热。

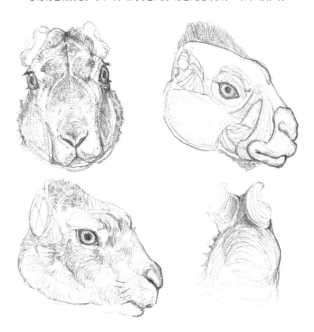

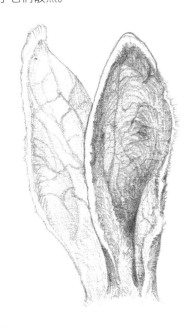

与食肉目动物不同，长耳大野兔的脚不具有肉垫，取而代之的是厚厚的毛发，用以保护脚趾。

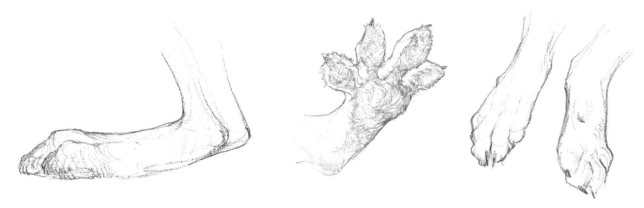

· 动态

长耳大野兔的后肢是可以近乎伸直般支撑躯体的。

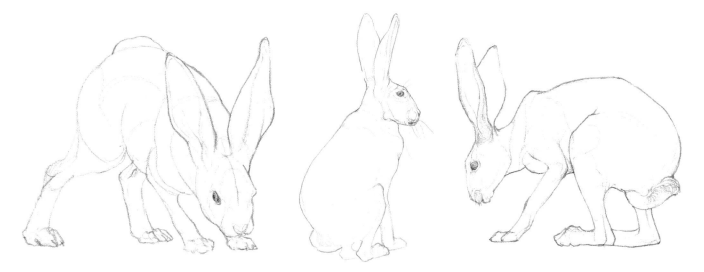

在快速冲刺状态下，长耳大野兔的动作与拥有修长四肢的食肉动物比较相似。

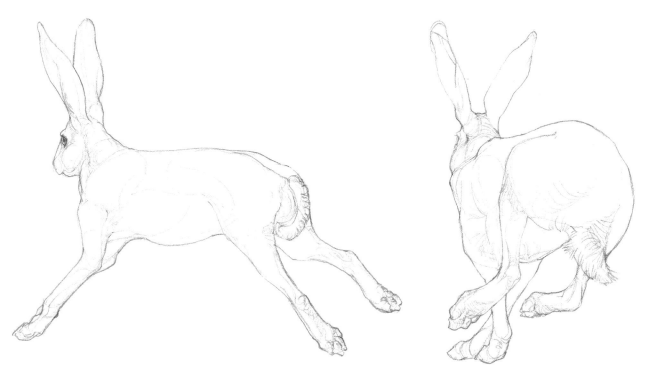

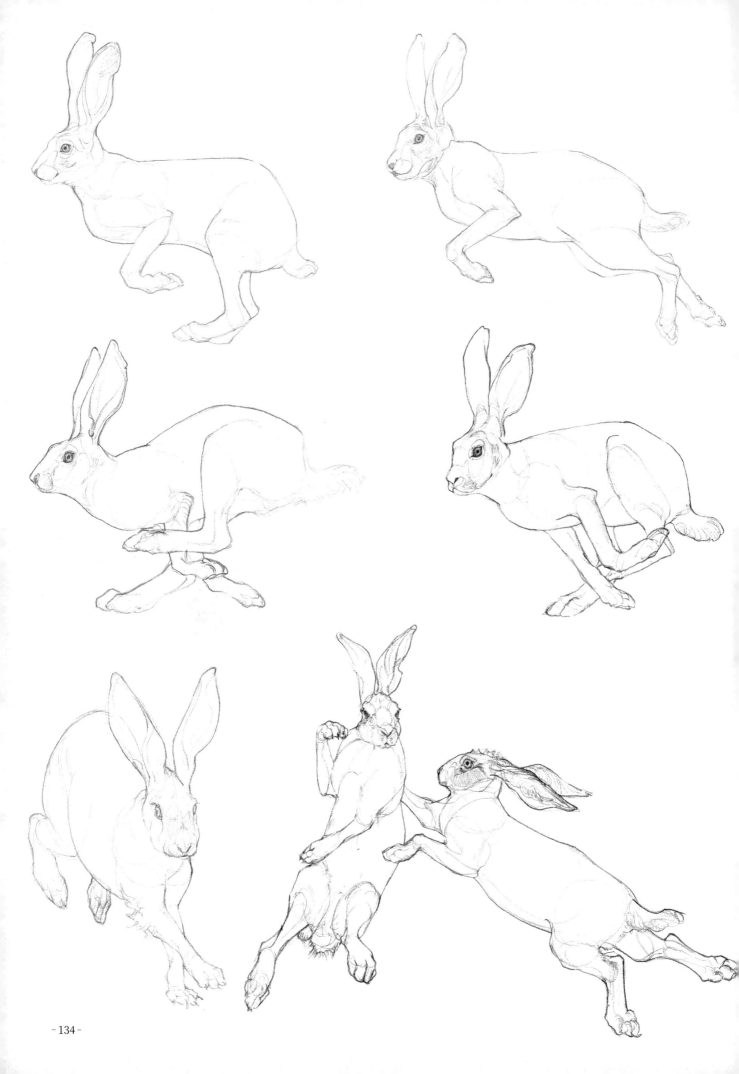

CHAPTER

03

第 3 章

鸟类

本章选取了一些具有代表性的鸟类，包括小型雀类、大型猛禽，以及常见家禽，分析了各个物种的体态和翼形等。总体而言，由于羽毛对鸟类轮廓的塑造作用，鸟类的造型体现出强烈的几何特征。

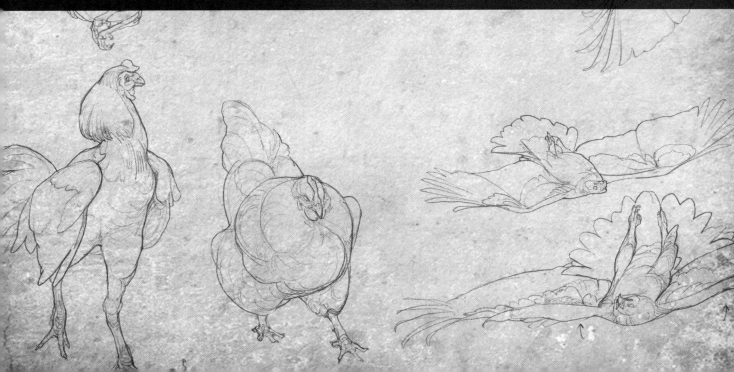

• 身体特征

我们常常说的麻雀便是指树麻雀这个物种，实际上麻雀是一个包含多个现存物种的属。树麻雀成鸟主食谷物，雏鸟主食昆虫。树麻雀的大部分身体结构被羽毛覆盖，脖子、大腿、小腿和一部分跗跖往往隐藏在体羽中。

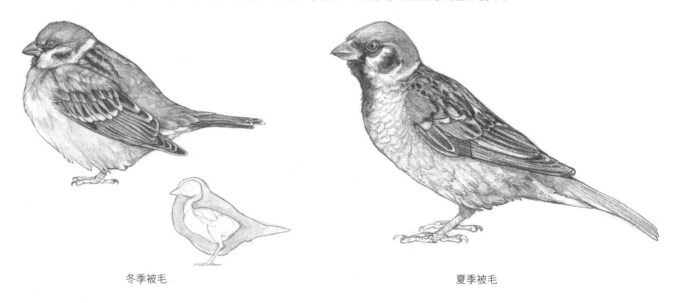

冬季被毛 夏季被毛

• 头部特征

树麻雀眼距较宽，眼睛较小，鸟喙短而厚。

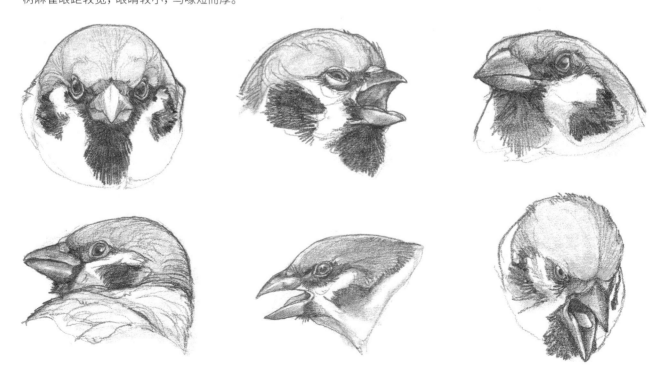

• 翼的特征

树麻雀翅形较圆,飞羽覆盖面积比覆羽大很多。树麻雀有10根初级飞羽(但往往只能看见9根,最外围的一根非常小),9根次级飞羽。

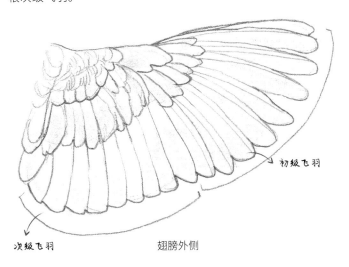

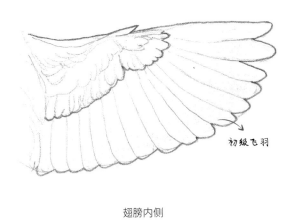

初级飞羽

次级飞羽

翅膀外侧

初级飞羽

翅膀内侧

• 爪的特征

麻雀有4个脚趾,三趾向前,一趾向后。其中中趾和后趾趾甲较长。

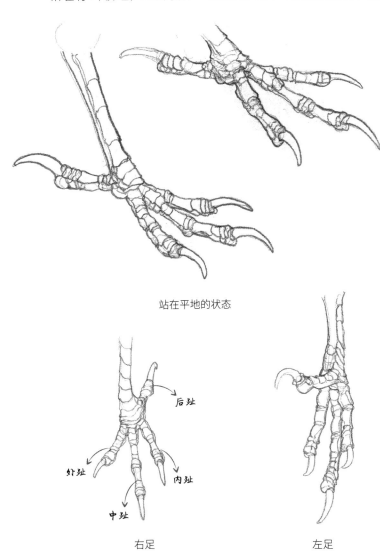

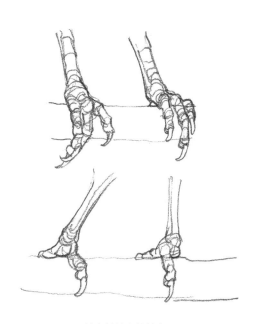

站在平地的状态

站在树枝上的状态

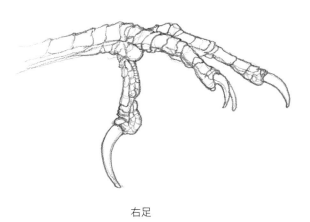

后趾

外趾

内趾

中趾

右足

左足

右足

· 动态

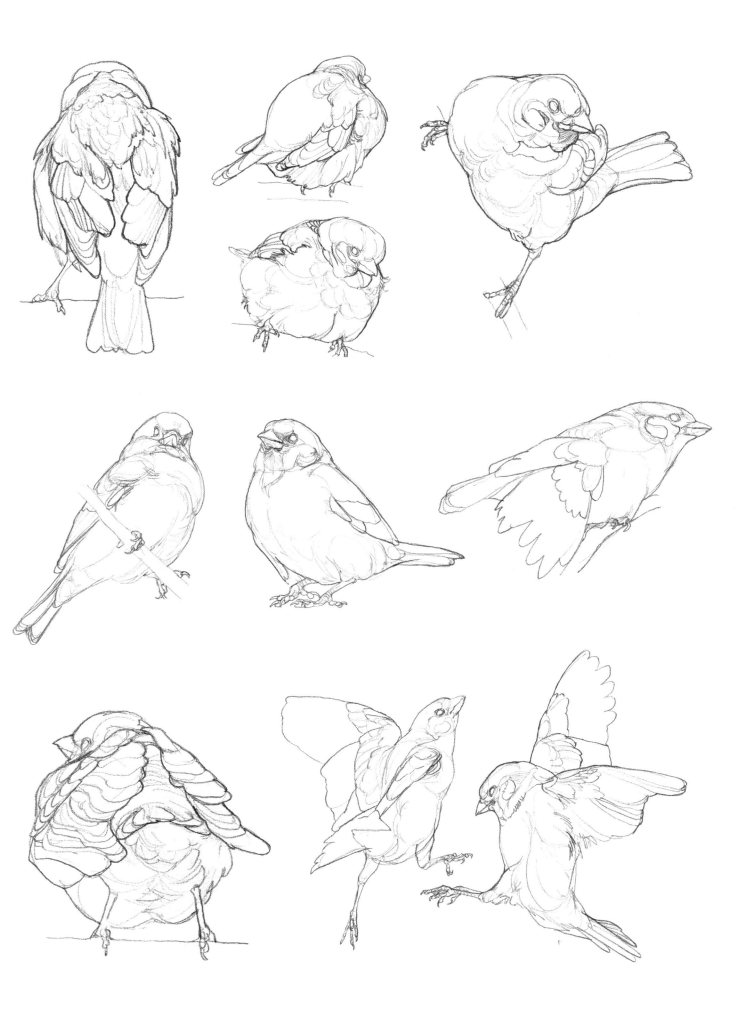

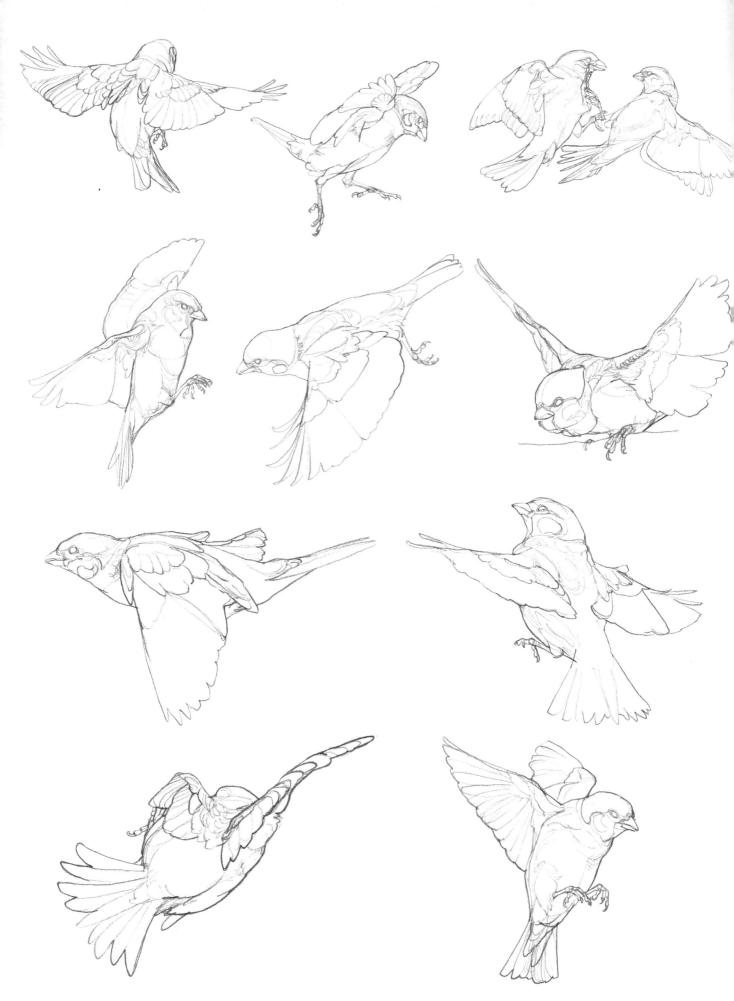

3.2 绿头鸭

雁形目>鸭科

· 身体特征

绿头鸭，常被称为野鸭，是杂食性动物。绿头鸭的躯干较为扁平，外层体羽排列紧密，可以防水、防风，便于在水中活动。

绿头鸭是两性异形的，但在外观上雌雄几乎只有大小和纹路的区别。在成年之前，雌性和雄性的羽毛都和成年雌性的羽色相同，在成长过程中雄性的羽色会变。

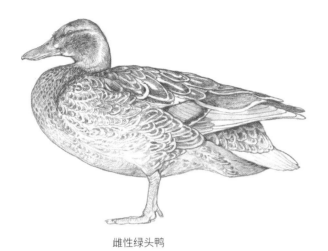

雌性绿头鸭

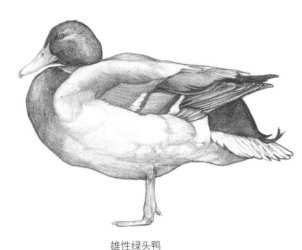

雄性绿头鸭

· 头部特征

绿头鸭拥有长而扁平的喙，上喙比下喙大一圈，喙缘有锯齿状结构。绿头鸭眼睛较小，长在头部的两侧。可以以眼部为界限，把鸭头看作两个椭圆的组合，但要注意额头处相对扁平，并非弧度均匀的圆弧。

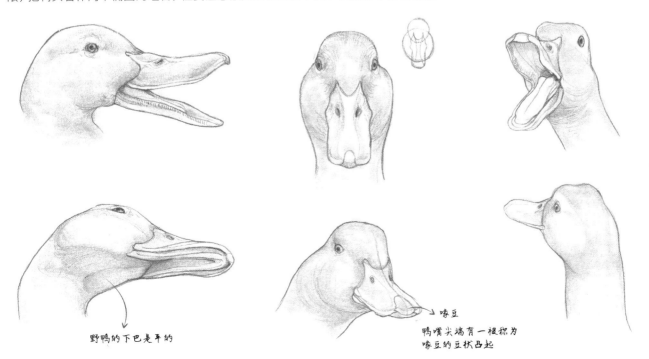

野鸭的下巴是平的

喙豆
鸭嘴头端有一被称为
喙豆的豆状凸起

· 翼的特征

绿头鸭的翅窄而尖，拥有10根初级飞羽，15或16根次级飞羽，外侧存在反向排列的覆羽，翅膀内侧的羽毛排布没有外侧的规整。

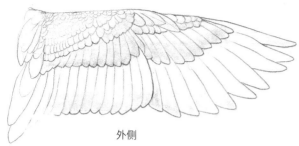

外侧

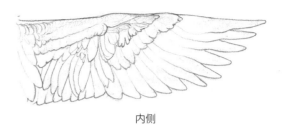

内侧

· 爪的特征

绿头鸭有4个脚趾，三趾向前，一趾向后，前三趾之间有脚蹼。通常后趾不着地，掌心和前三趾着地。

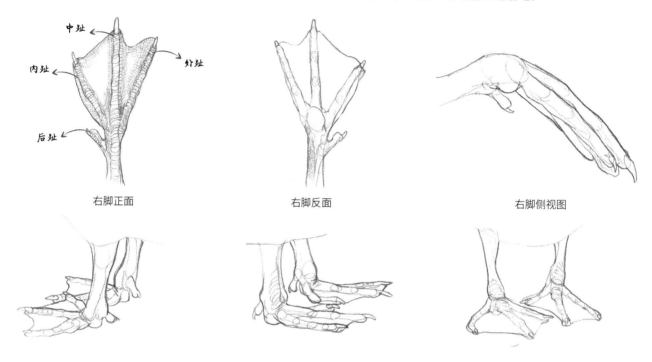

右脚正面　　　　　右脚反面　　　　　右脚侧视图

· 动态

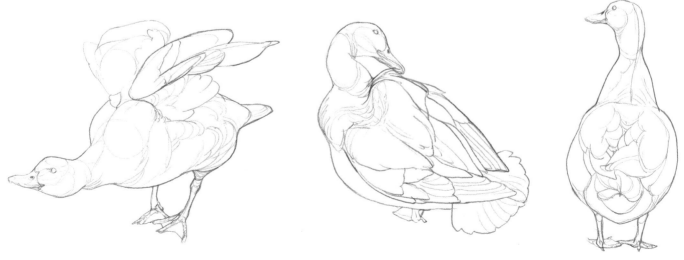

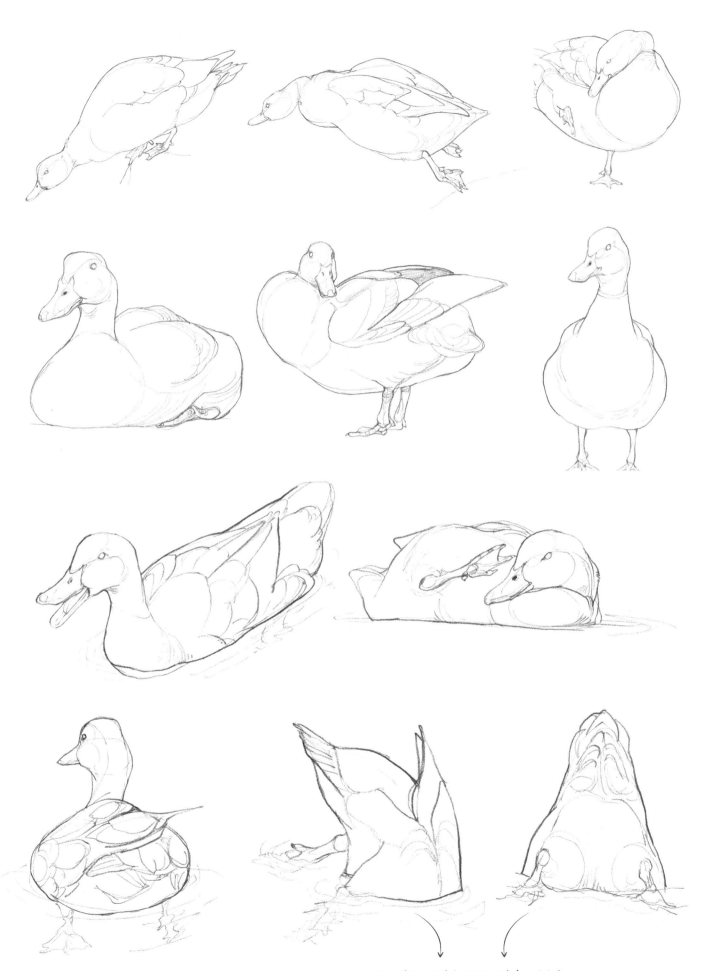

绿头鸭在水下觅食时会把前半身扎进水中

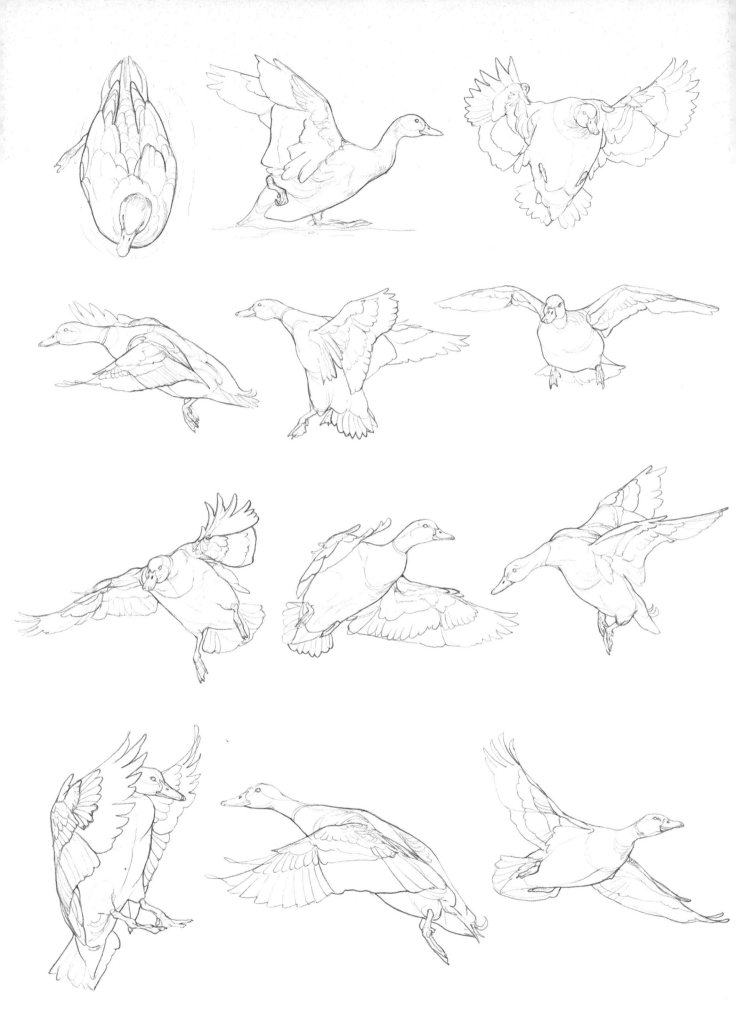

• 身体特征

金雕是大型猛禽，属于掠食动物，广泛分布于北美洲及亚欧大陆。出于限制猎物行动的需要，它们进化出了强壮的双腿。此外，金雕宽大的翅膀可以帮助它们盘旋和翱翔。在身体比例上，金雕的躯干和头较小，翼、腿和爪较大。

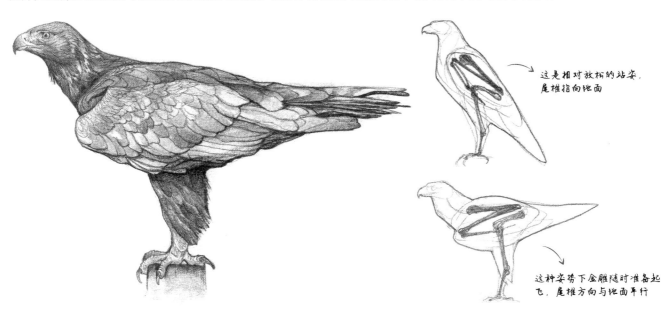

这是相对放松的站姿，尾椎指向地面

这种姿势下金雕随时准备起飞，尾椎方向与地面平行

• 头部特征

金雕的头部结构较为简单，眼球和鸟喙占据了很大的比例，鼻骨和眼睛之间明显凹陷，嘴角略微凸出。

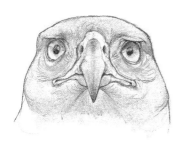

金雕的喙很锋利，这是它们撕裂猎物的利器

与多数猛禽一样，金雕有着凸出的眉弓，它们伸展得很开，以至于人在俯视它们时完全看不见下方的结构

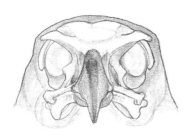

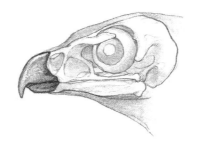

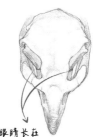

金雕的眼睛长在头部两侧斜前方

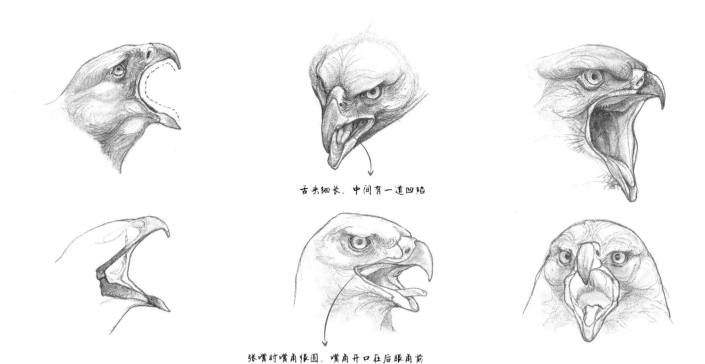

舌头细长，中间有一道凹陷

张嘴时嘴角很圆，嘴角开口在后眼角前

• 翼的特征

金雕的翼展超过两米且拥有翼指，可帮助它们在盘旋时减缓气流冲击。金雕的前6根初级飞羽有明显缺刻，外侧覆羽中存在反向排列的两层覆羽。

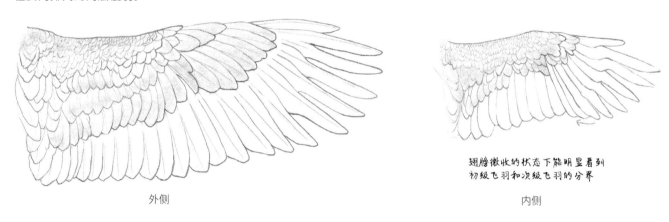

外侧

翅膀微收的状态下能明显看到初级飞羽和次级飞羽的分界

内侧

• 爪的特征

金雕的爪很粗大，共四趾，三趾向前，一趾向后。其中内趾和后趾更粗，上面的趾甲也更长。需要注意的是，后趾并非直指后方，而是向内有一定倾角。外趾和中趾之间的蹼比其他部位的大。

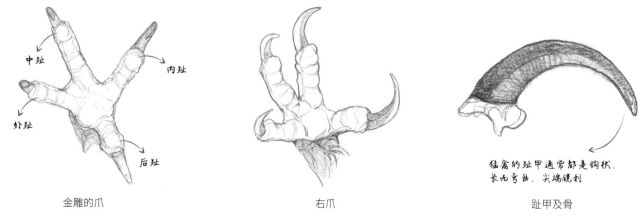

中趾　　内趾
外趾　　后趾

金雕的爪

右爪

猛禽的趾甲通常都是钩状，长而弯曲，尖端锐利

趾甲及骨

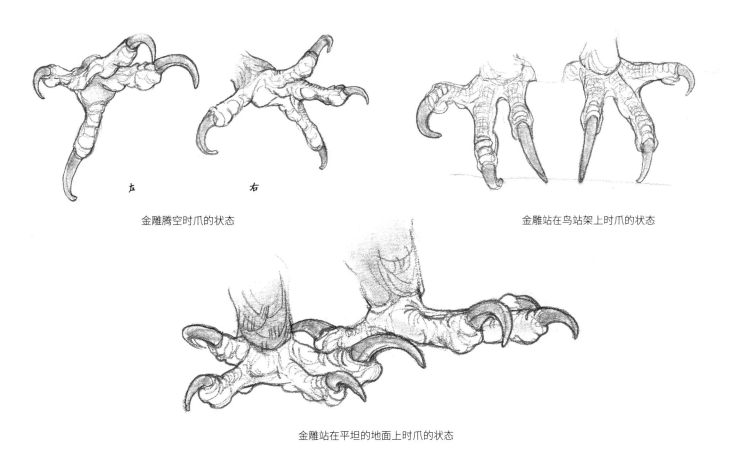

金雕腾空时爪的状态

金雕站在鸟站架上时爪的状态

金雕站在平坦的地面上时爪的状态

· 动态

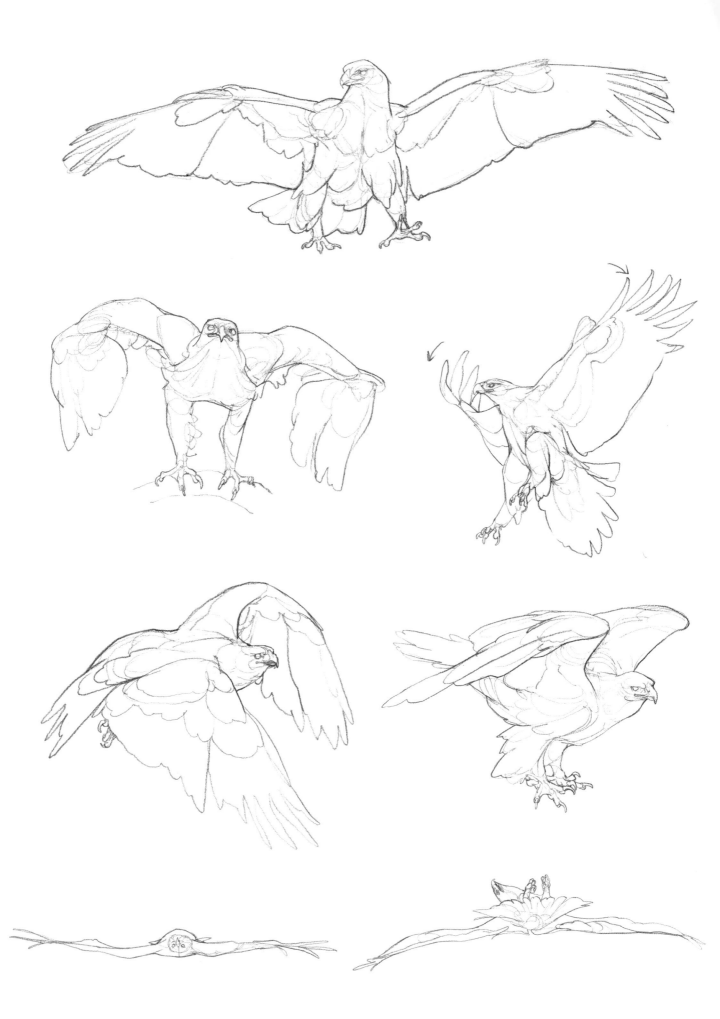

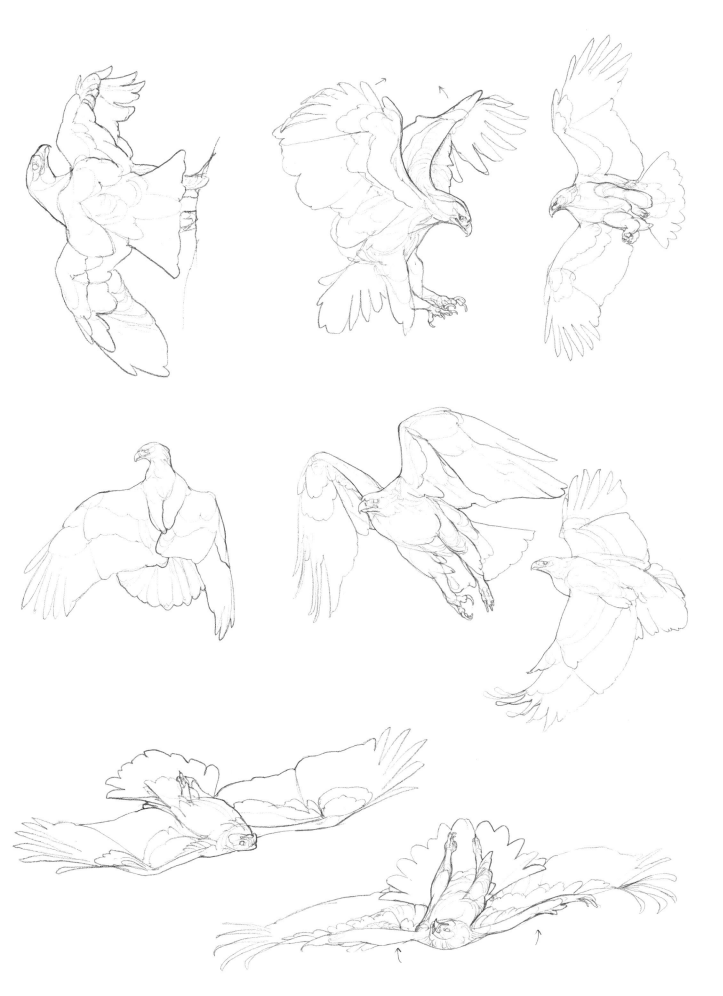

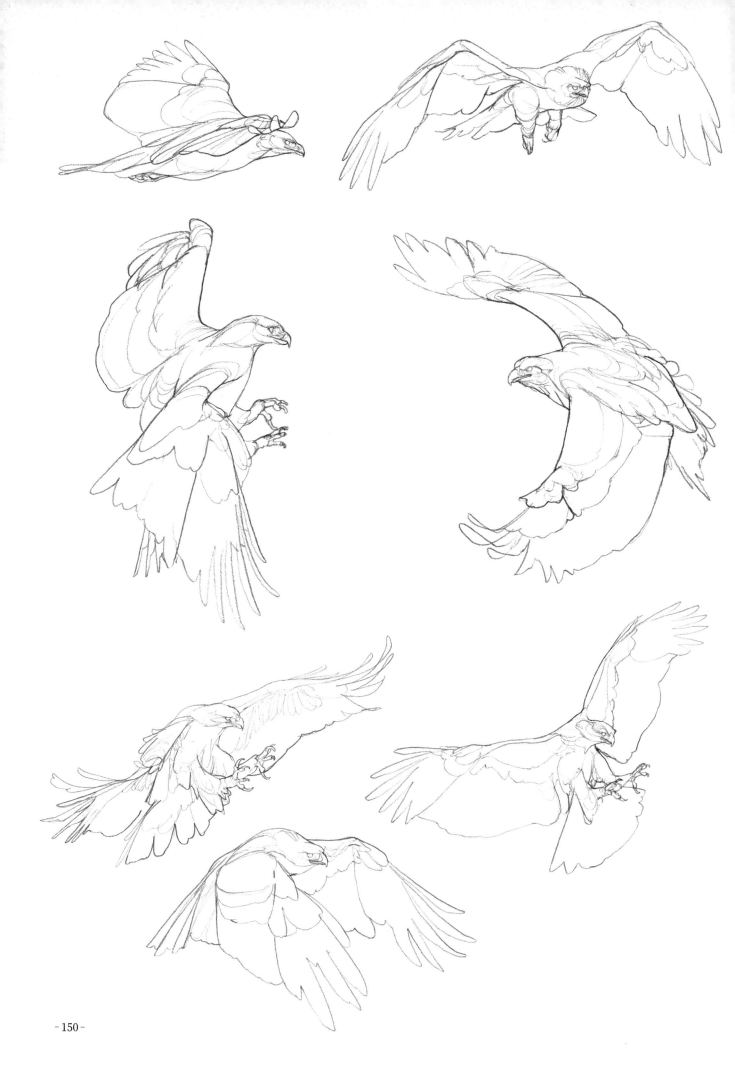

3.4 家鸡

鸡形目>雉科

· 身体特征

 家鸡是由红原鸡驯化过来的亚种。由于家鸡主要在地面上活动，所以它们的腿部很发达，身体也变得更大，但翅膀有一定程度的退化。家鸡的体羽很发达，以至于遮住了跗跖以上的结构。

 母鸡的体形更圆润，羽毛更蓬松，脖子也比公鸡稍短一些。

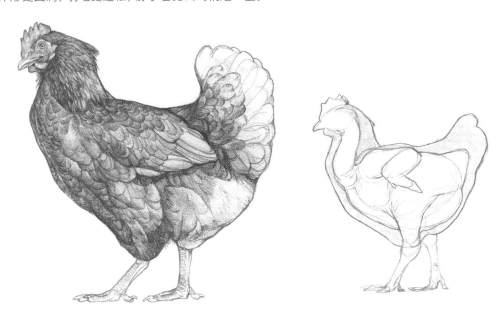

 公鸡比母鸡身形修长一点，大部分品种公鸡的鸡冠比母鸡更凸出，而且背部也有颈部那种丝状的羽毛。

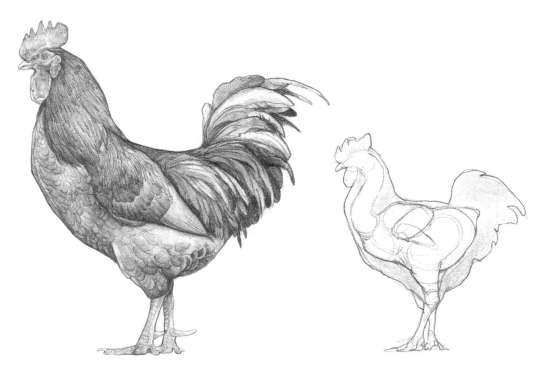

• 头部特征

　　家鸡的头部和喉咙上有或大或小的肉冠，眉弓微微凸出，喙的上下部分交界处呈弧状。不同品种头部裸露的部分不同，鸡冠的大小和形状也不同。

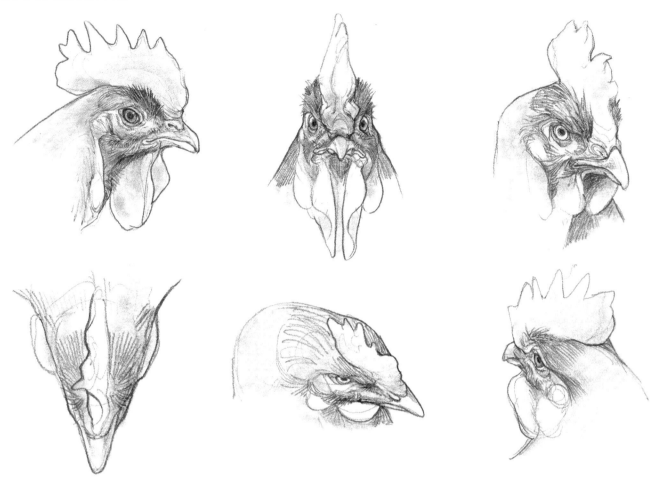

• 翼的特征

　　家鸡的翅形较圆，翅膀较小，只能短距离飞行。内侧羽毛较外侧更蓬松且凌乱。

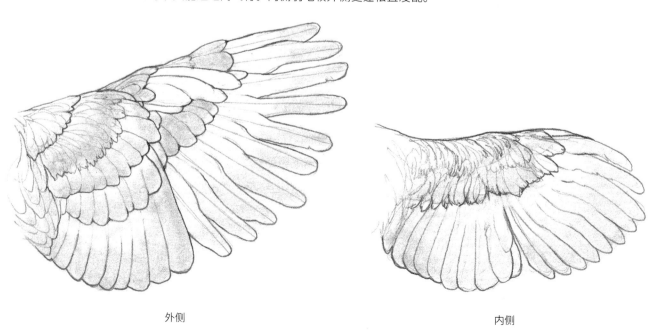

<div align="center">外侧　　　　　　　　　　　　　　　　　　　　　内侧</div>

• 爪的特征

家鸡有4个脚趾，三趾向前，一趾向后。其中后趾较小，只有最后一个趾节触地。通常情况下，公鸡拥有距（有的母鸡也会有），它们可以用距进行攻击，距长在跗跖骨的内侧。

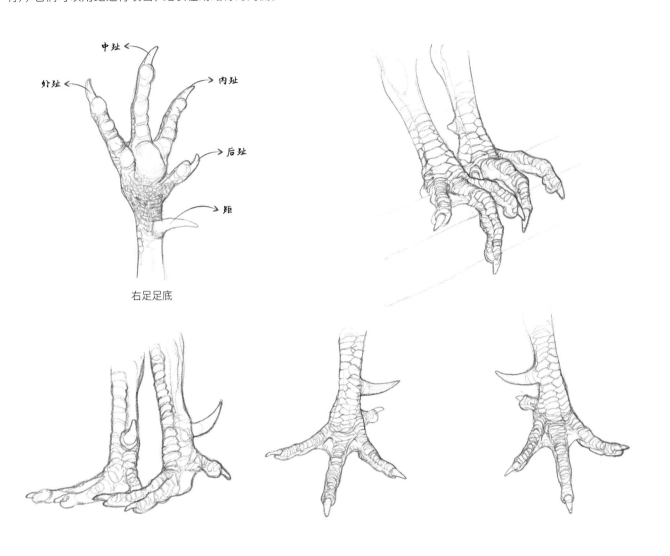

右足足底

• 动态

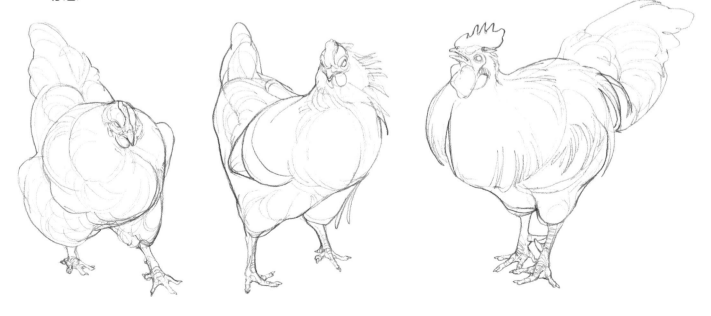

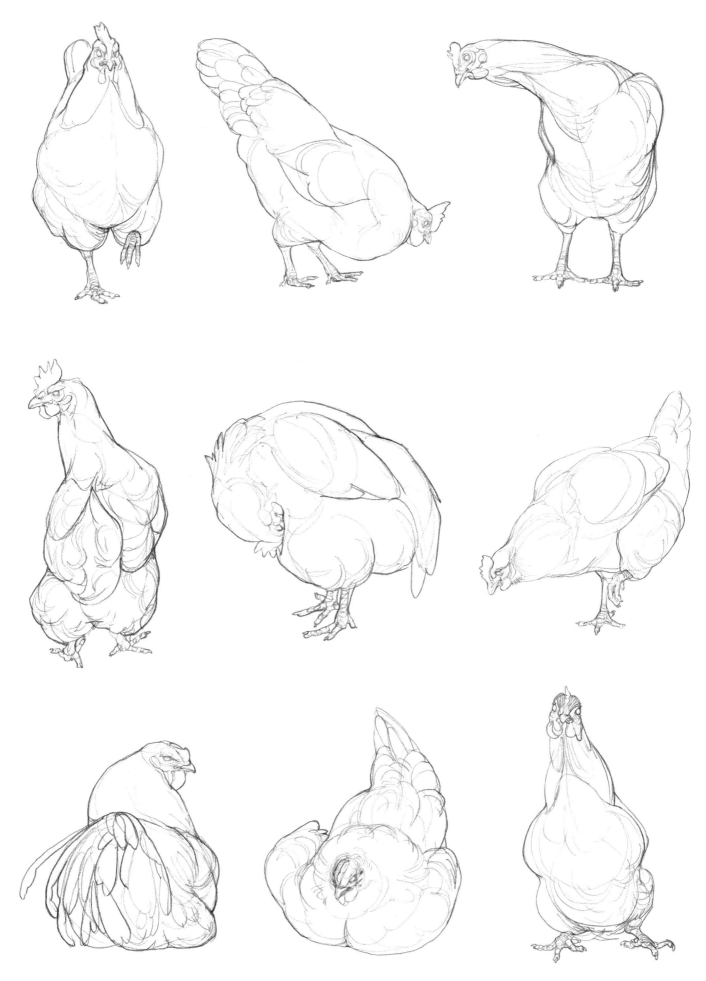

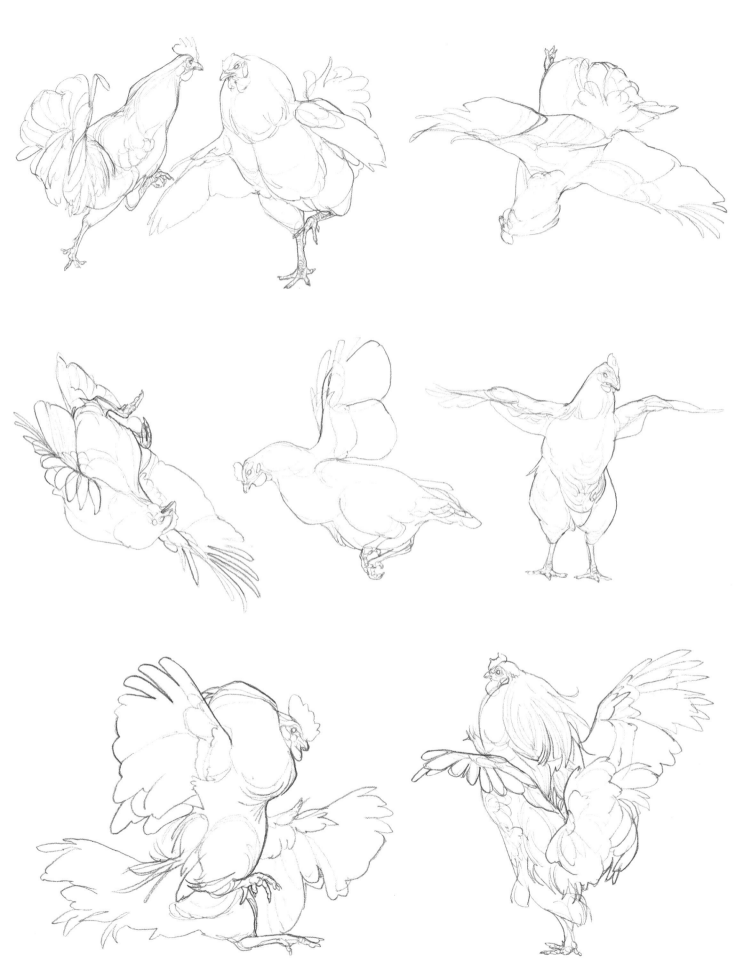

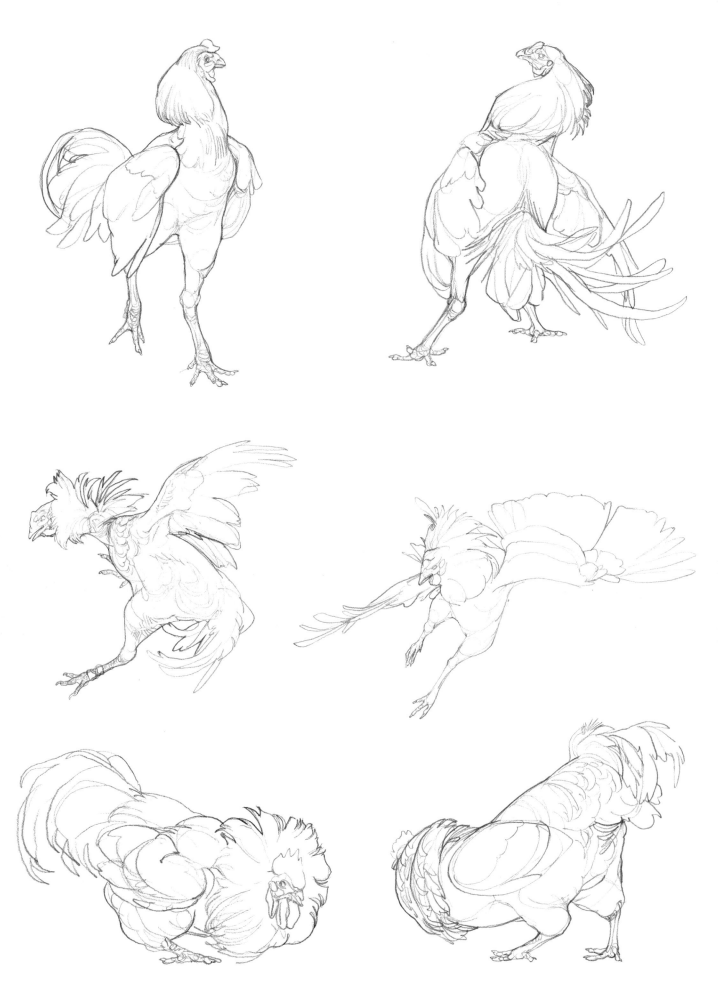

CHAPTER

04

第 4 章

爬行类

爬行动物的结构多样，比鸟类和哺乳类的更丰富。本章选取了一些具有代表性的爬行动物进行介绍，着重介绍了豹纹睑虎和尼罗鳄的肢体和动态，以及蛇类的口腔等，并简要介绍了巴西红耳龟的足、头部和动态。

· 身体特征

　　豹纹睑虎的四肢长在身体两侧，全身被鳞片覆盖。与普通壁虎不同，豹纹睑虎的脚上没有用于附着的特殊结构，它们的脚趾很细，常用爪尖触地。

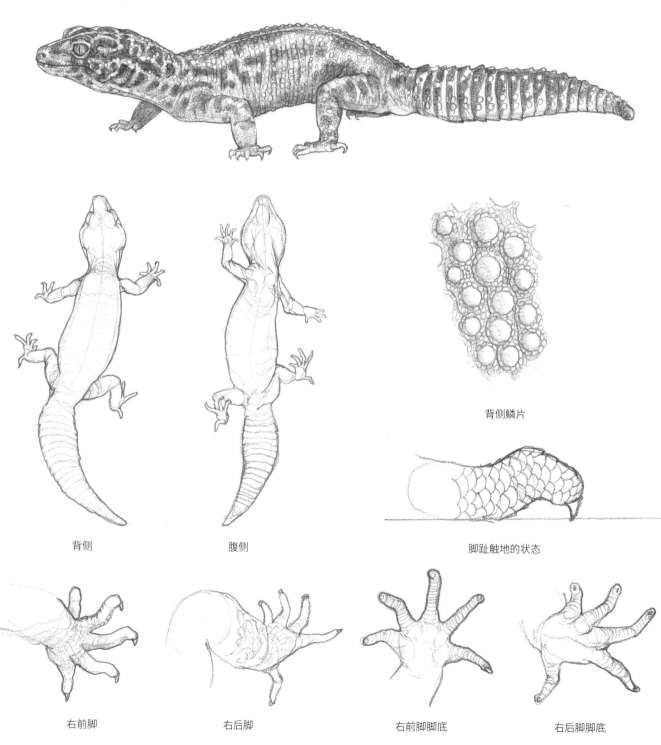

背侧鳞片

背侧　　　　　　　　　腹侧　　　　　　　　　　　脚趾触地的状态

右前脚　　　　　　　右后脚　　　　　　　右前脚脚底　　　　　　　右后脚脚底

• 头部特征

豹纹睑虎头部宽扁，嘴的边缘有一定弧度，口腔内无牙齿。豹纹睑虎的眼睛在头部占了很大的比例，眼睑发达，瞳孔为竖瞳。

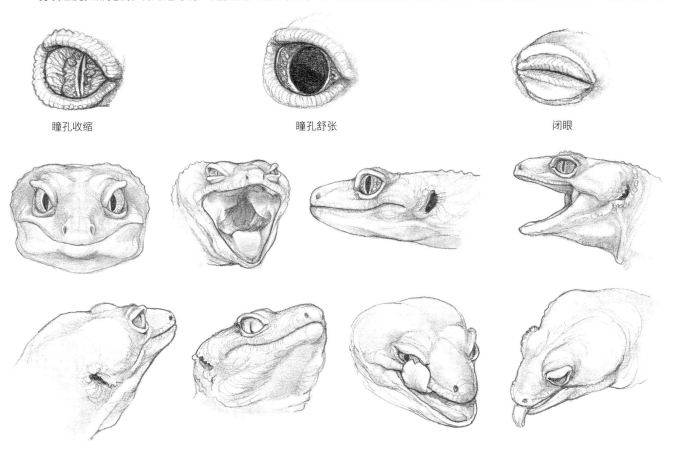

瞳孔收缩　　　　　　　　　　瞳孔舒张　　　　　　　　　　闭眼

• 动态

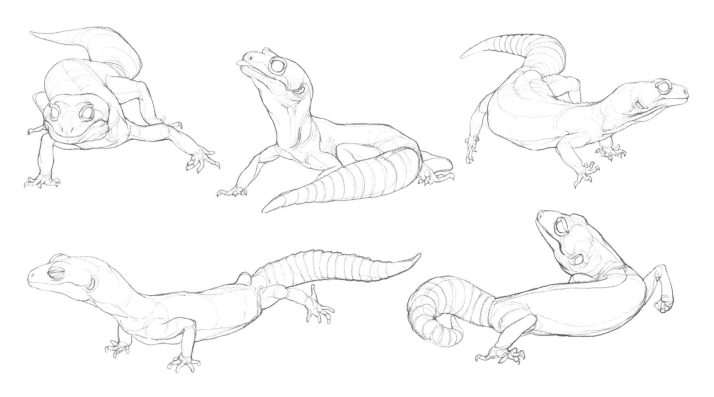

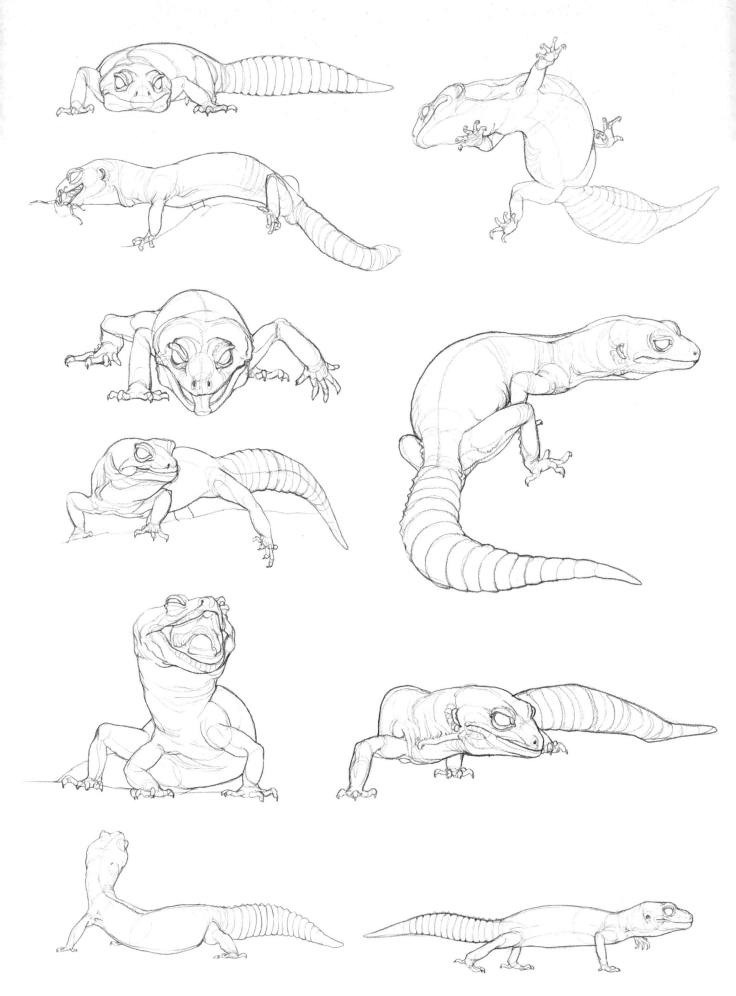

• 身体特征

黑曼巴蛇，原产于南非的大型毒蛇，体长可达3米，身形瘦长，头部较小。

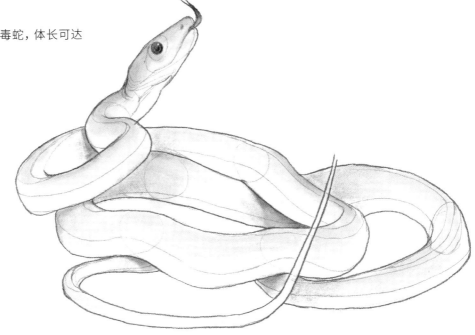

• 头部特征

黑曼巴蛇的头部整体呈扁平的三棱台状，上部比下部稍大。瞳孔是圆形的，这与其在白昼活动的习性有关。头顶的鳞片单块面积大，数量少。

黑曼巴蛇的牙齿通常埋在牙龈中（毒牙也一样）。气管有开闭两种状态，其作用是在蛇吞咽猎物时伸出口腔防止窒息。黑曼巴蛇的鼻腔不与气管直接相连，犁鼻器在鼻腔开口的前方。

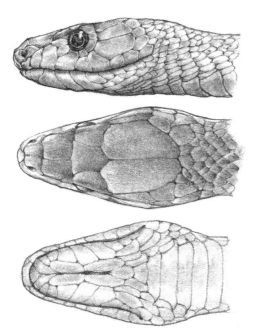

黑曼巴蛇的头部

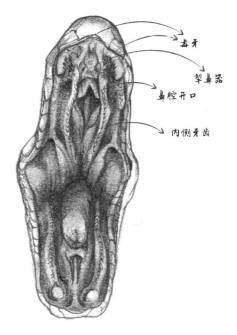

毒牙

犁鼻器

鼻腔开口

内侧牙齿

黑曼巴蛇收束舌头时的口腔

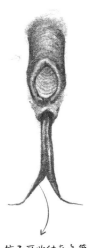

信子可收纳在气管下方的开口中

大多数蛇的鼻骨可以移动，黑曼巴蛇也不例外。黑曼巴蛇属于前沟牙毒蛇，毒牙不能收起，毒液注射效率很高。

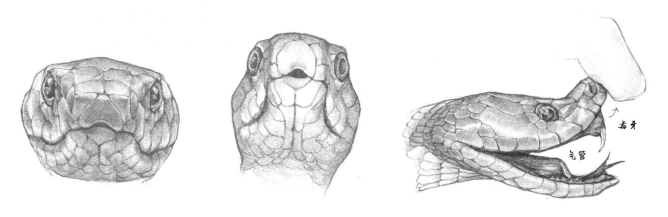

在通常情况下，蛇的上颚有两排牙齿，下颚有一排牙齿。而前沟牙和管牙毒蛇的上颚外排牙齿往往只有一对毒牙。

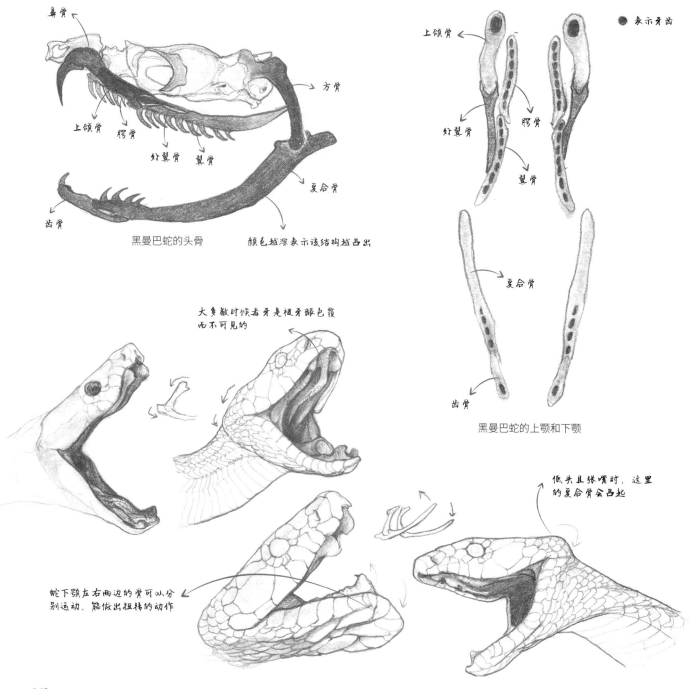

黑曼巴蛇的头骨　　　　颜色越深表示该结构越凸出

黑曼巴蛇的上颚和下颚

下面是黑曼巴蛇头部的其他动作。

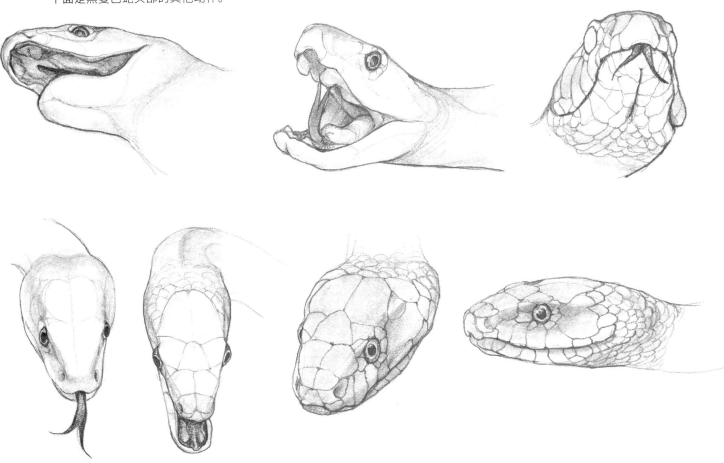

作为眼镜蛇科的一员，黑曼巴蛇也能张开颈部。

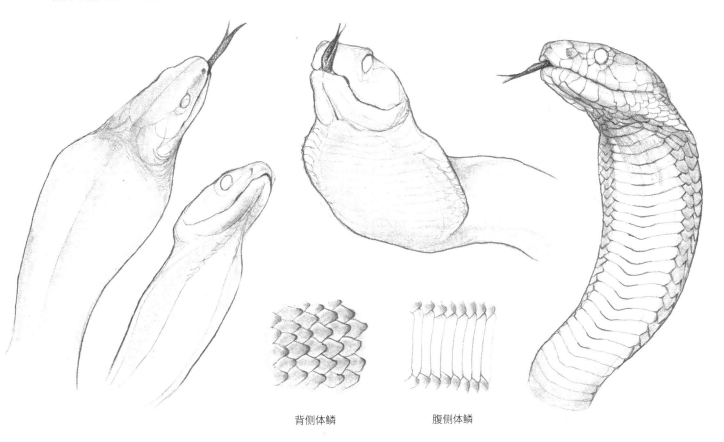

背侧体鳞　　　　　腹侧体鳞

- **动态**

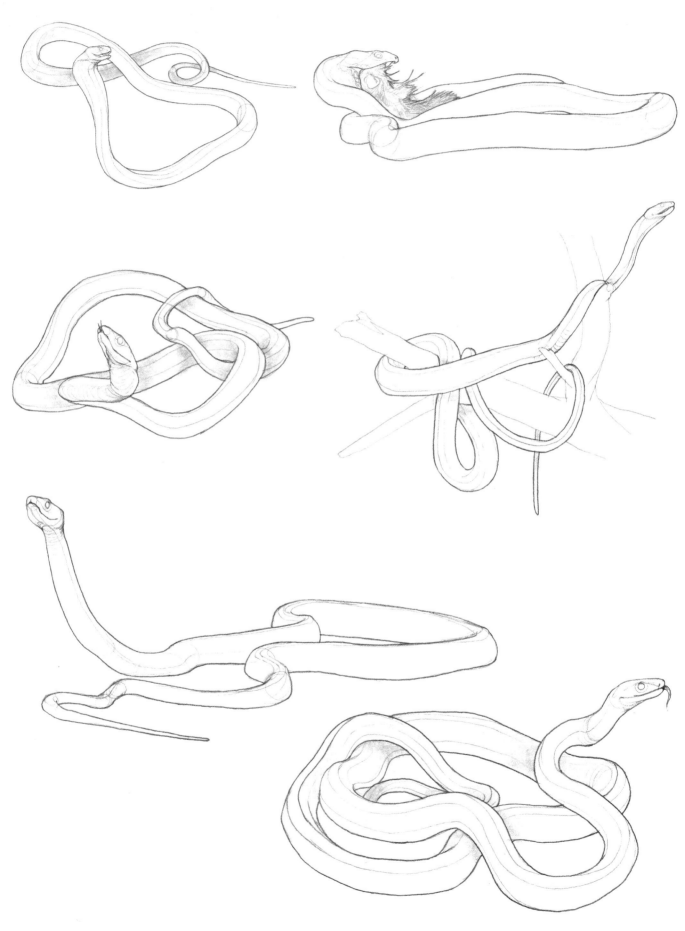

• 身体特征

加蓬咝蝰是一种比较笨重的大型毒蛇，身体扁而宽，尾部非常小。加蓬咝蝰背部复杂的纹路很好地模仿了布满落叶的地面。

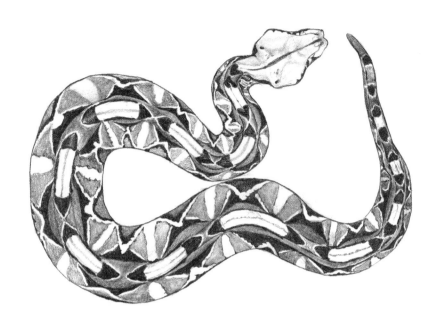

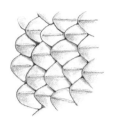

背部鳞片（有凸起的脊线）

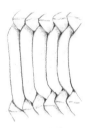

腹部鳞片

• 头部特征

加蓬咝蝰作为典型的蝰科毒蛇，具有三角形的扁平头部，上颚比下颚厚很多，头的后部非常宽。眼睛后方的黑色花纹是加蓬咝蝰的典型特征之一，不同个体，其花纹也有所不同。加蓬咝蝰的瞳孔是竖瞳，方向与竖直方向成一定夹角，完全舒张状态下接近圆形。

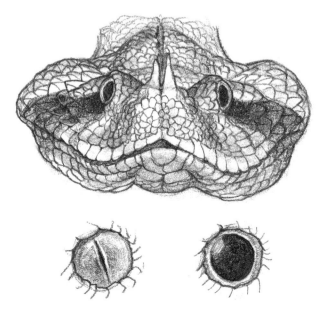

加蓬咝蝰头部的鳞片比眼镜蛇的更小、更密。其中头顶鳞片最小，腮部鳞片最大，且有凸起的脊线。

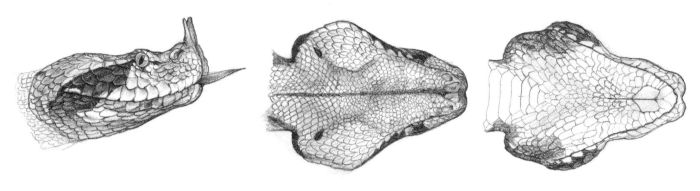

在换牙阶段，毒蛇可能同时有两对毒牙（新牙长成，旧牙未脱落），新老毒牙都能和毒腺相连，都可以注射毒液。加蓬咝蝰是管牙类毒蛇，这一类毒蛇毒牙很大，并且可以收起和张开。

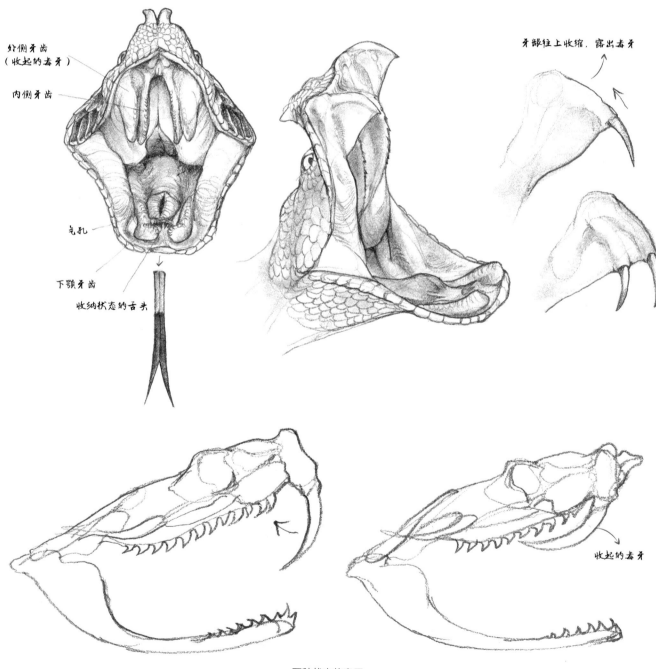

外侧牙齿
（收起的毒牙）

内侧牙齿

气孔

下颚牙齿

收纳状态的舌头

牙龈往上收缩，露出毒牙

收起的毒牙

两种状态的毒牙

管牙类毒蛇与前沟牙毒蛇的上颚外侧都只有毒牙。

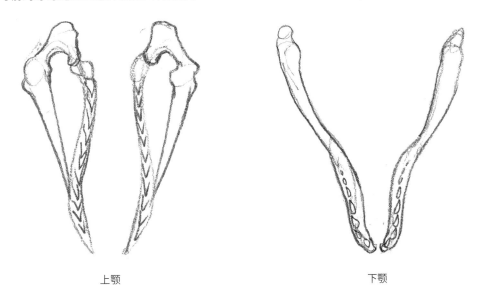

上颚　　　　　　　　　　　　　下颚

下图中蛇的上颚和下颚的左右两边都发生了错位，头骨各部分连接很松散，可移动范围很大。

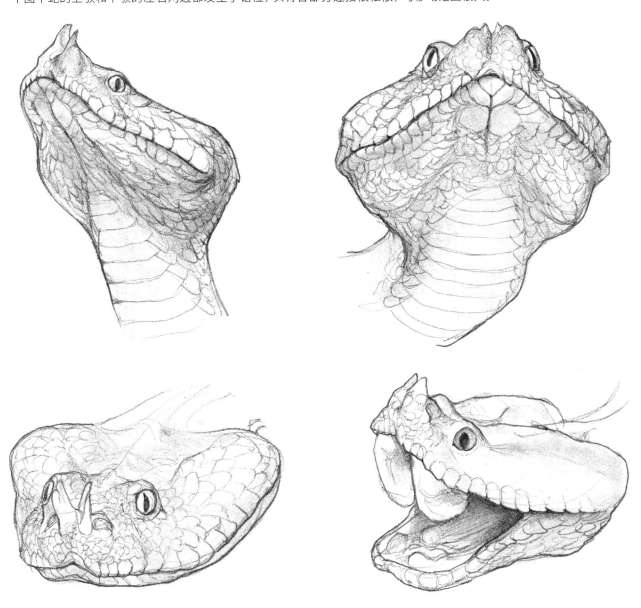

• 动态

　　加蓬咝蝰的运动方式比较特殊，由腹部鳞片交替鼓动前进（看起来比较像尺蠖的前进动作），采用这种运动方式的通常是比较笨重的蛇。

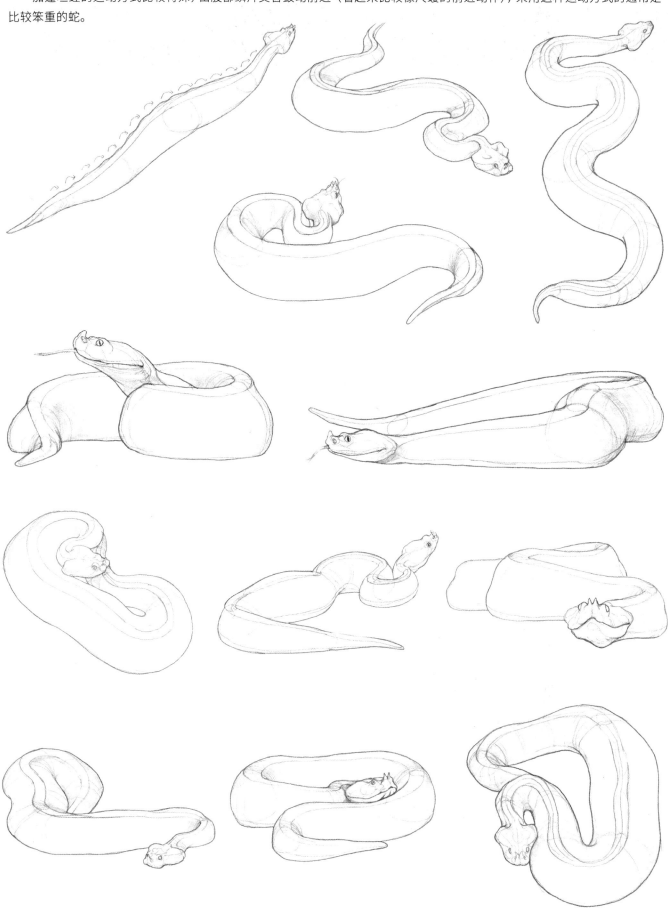

• 身体特征

作为典型的蟒蛇，球蟒身形粗短，横截面接近扁椭圆形，并拥有细小的尾部。球蟒有多种花色，这里只展示了一种。球蟒的鳞片尖端向后，这与其运动方式有关，这样分布便于向前运动。

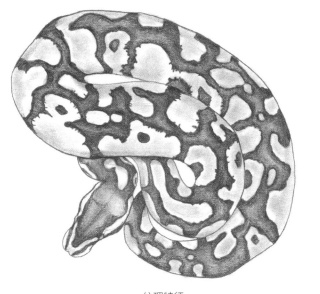

纹理特征

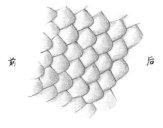

前 后

背部鳞片

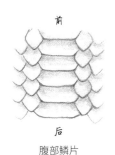

前

后

腹部鳞片

• 头部特征

球蟒属于无毒蛇，头部更圆，两腮没有蝰蛇那么凸出。球蟒有唇窝，其中上唇窝5对，下唇窝2对，分别长在头的两边。鼻孔长在头的上部。

俯视角度下，唇窝完全被鳞片遮住，变得不可见。蛇头后部的鳞片与体鳞没有明显分界。球蟒的眼睛比较大，瞳孔是竖瞳，方向竖直向下。

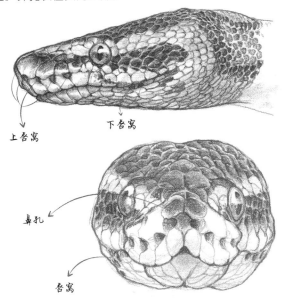

上唇窝

下唇窝

鼻孔

唇窝

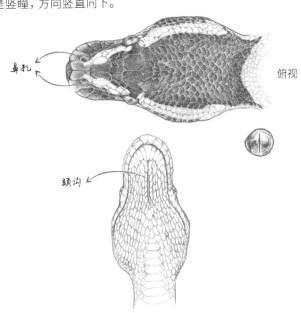

鼻孔

俯视

颏沟

球蟒的牙齿是同形齿，所有牙齿形状大致相同，越到前端牙齿越大。牙齿的表面被黏膜覆盖，一般只有牙尖部分裸露。

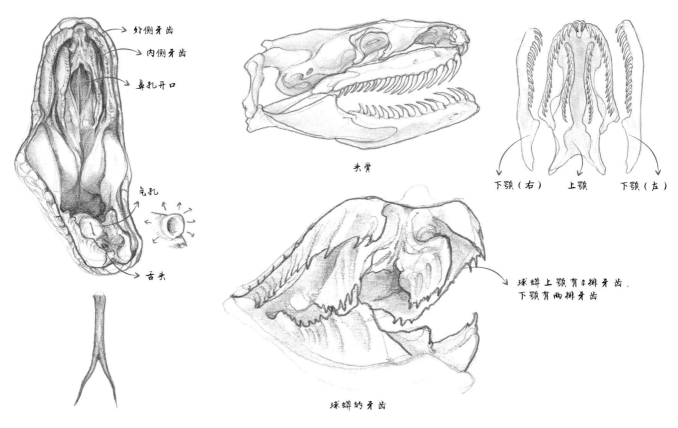

头骨

下颚（右）　上颚　下颚（左）

球蟒上颚有4排牙齿，
下颚有两排牙齿

球蟒的牙齿

需要特别指出的是，球蟒上颌的中间有两对牙齿，它们比两边的牙齿短不少。

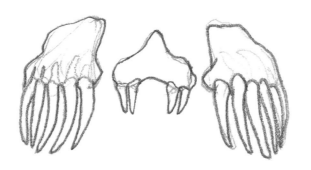

下面是球蟒头部的其他动作。

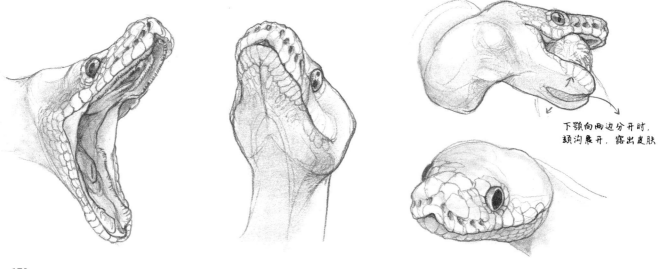

下颚向两边分开时，
颏沟展开，露出皮肤

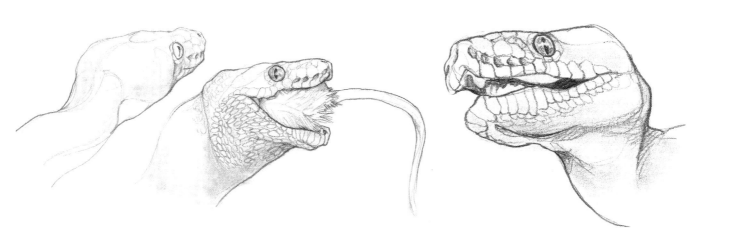

• 动态

当受到惊吓或感到有压力时，球蟒会缩成一团。在气温较低时，蟒蛇也会把自己团起来，只留鼻孔在外面，以保持体温。

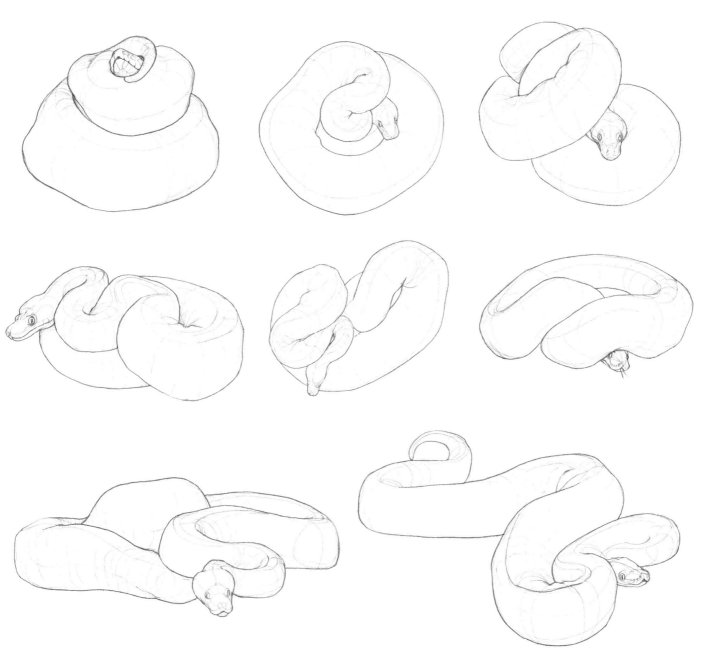

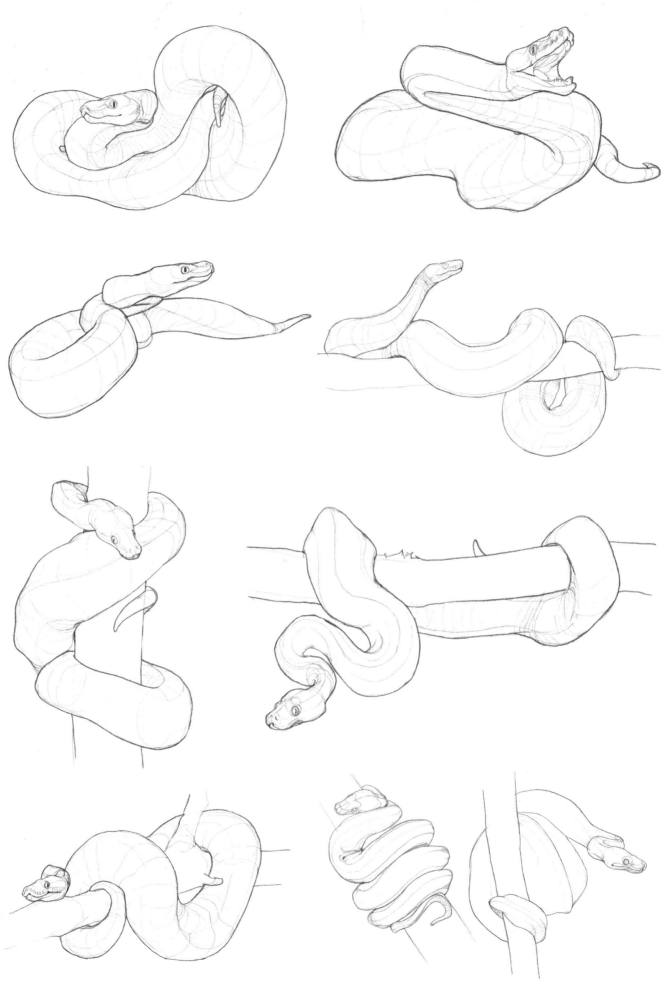

4.5 尼罗鳄

• 身体特征

　　尼罗鳄，原产于非洲，是一种大型淡水鳄鱼。它们是雌雄异形的，雄性比雌性的体形更大。尼罗鳄拥有短小的四肢、较长的吻部和发达的尾巴（几乎占据了鳄鱼长度的1/2）。尼罗鳄的体表被鳞片覆盖，部分鳞片含有骨质。

　　尼罗鳄尾巴前半部分的中间较平坦，两边各有一排帆状鳞片，后半部分排列着更大的帆状鳞片。这些大鳞片的间隙处还有三角形的小鳞片。

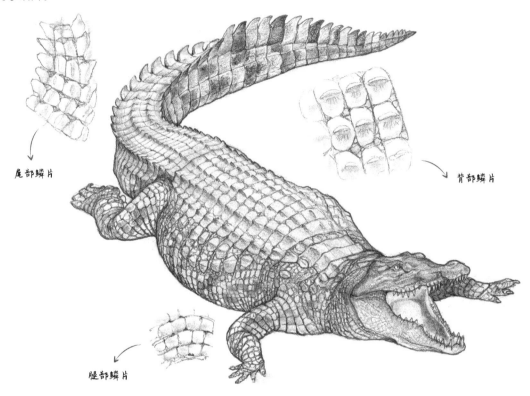

尾部鳞片

背部鳞片

腿部鳞片

　　尼罗鳄前肢有五趾，趾间无蹼，其中只有内侧的3个脚趾有趾甲。后肢有四趾，趾间有蹼，其中只有内侧的3个脚趾有趾甲。不论是前肢还是后肢，脚背的鳞片都大而方，脚底的鳞片都小而密。

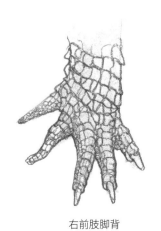 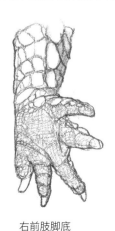

右前肢脚背　　　　　　　右前肢脚底　　　　　　　右后肢脚背　　　　　　　右后肢脚底

• 头部特征

尼罗鳄的头部呈V字形，尖端是突出的圆盘状，眼睛在头部接近颈部1/3的位置。尼罗鳄的颈部有几块含骨质的大鳞片，其余都是小鳞片。

尼罗鳄头部的鳞片间隙较小，且不规则，嘴唇部分基本上是一颗牙对应一块鳞片。尼罗鳄张嘴时嘴角会露出部分平时隐藏起来的带鳞皮肤和咬肌。

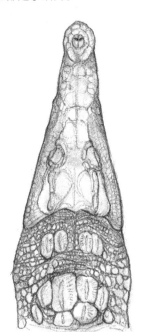

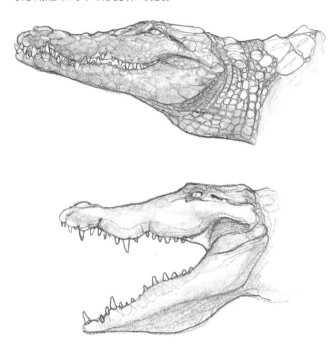

为了适应长期的水中生活，尼罗鳄的眼睛、鼻子和耳朵都长在头的顶部，以便露出水面。鳄鱼的鼻孔是可以关闭的。

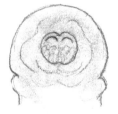

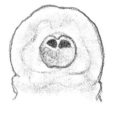

鳄鱼的鼻孔

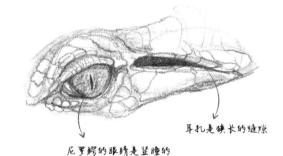

尼罗鳄的眼睛是竖瞳的

耳孔是狭长的缝隙

• 动态

尼罗鳄每天会用好几个小时晒太阳，张嘴可以防止它们的身体过热。

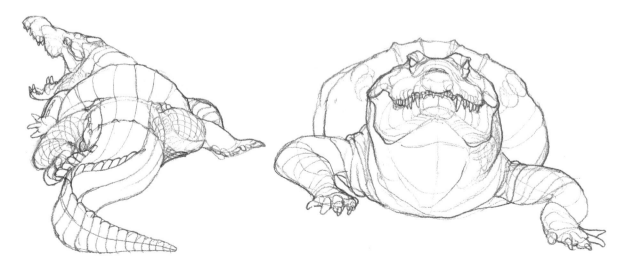

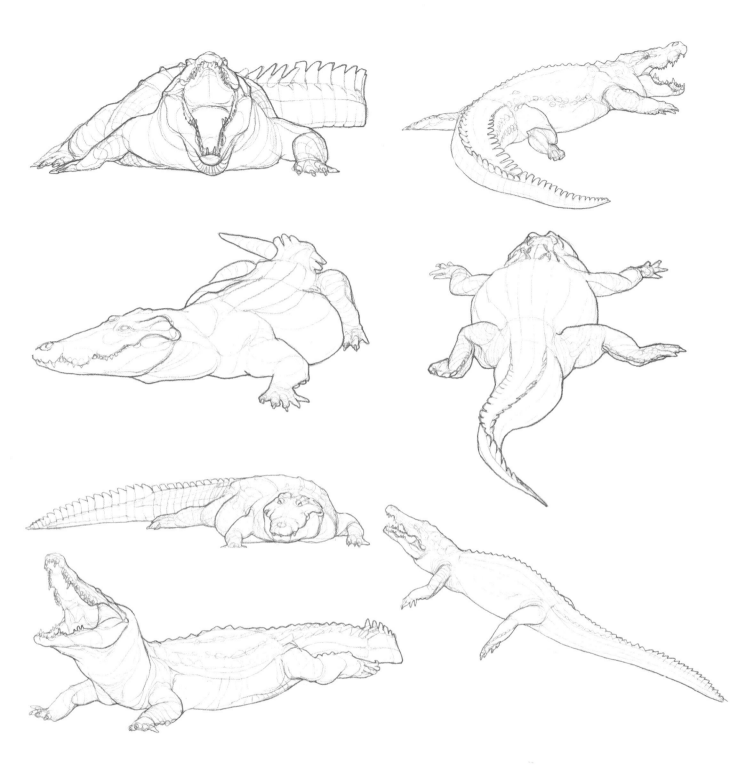

　　除了肚皮贴地的行走方式，尼罗鳄还可以进行"高走"，即把四肢伸直，把躯干抬离地面（尾巴仍然拖在地上），用类似于哺乳动物的方式行走。这种方式往往较慢，适合在干燥崎岖的地面行走。

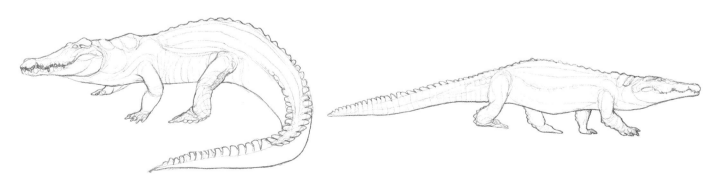

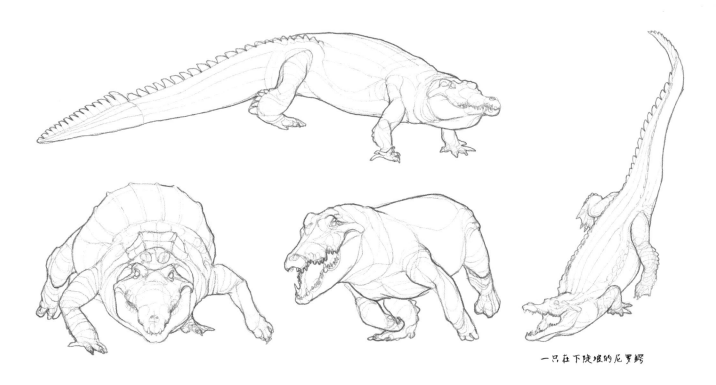

一只在下陡坡的尼罗鳄

尼罗鳄在陆地也可以短暂地抬起上半身，不过这类动作往往是受到诱导才做出的。

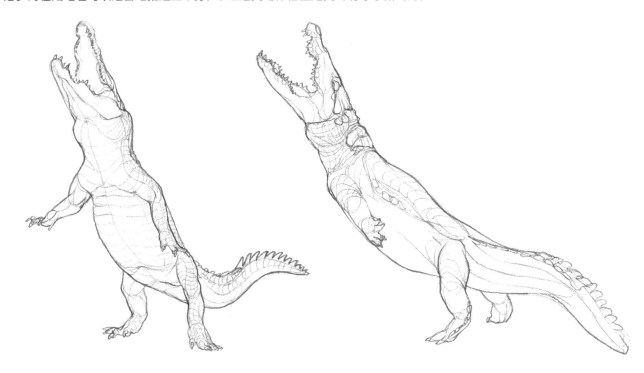

　　尼罗鳄有3种游泳姿态。第1种是低速游泳，此时只有四肢运动，更像是在水中"行走"，躯干和尾部几乎不动；第2种是快速游泳，此时四肢贴住躯干，躯干和尾部呈蛇形摆动，动力主要来源于尾部；第3种是从第1种到第2种的过渡状态，尼罗鳄在加速的时候会使用这种姿态，但最终会变成第2种。

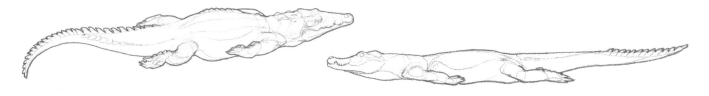

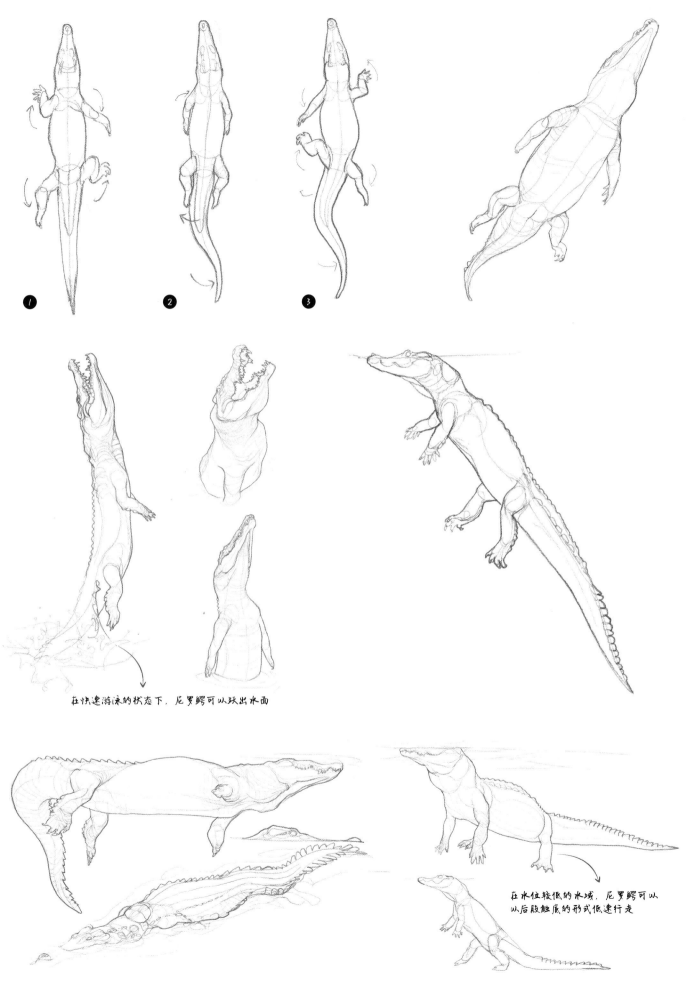

① ② ③

在快速游泳的状态下，尼罗鳄可以跃出水面

在水位较低的水域，尼罗鳄可以
以后肢触底的形式低速行走

• 身体特征

巴西红耳龟，又称巴西龟或淡水龟，是一种杂食性动物。

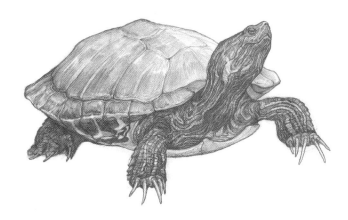

巴西红耳龟的前后足都是五趾，后足有明显的蹼。雄性巴西红耳龟前足上的爪非常长，比后足长很多，雌性巴西红耳龟前后足的爪都较短。

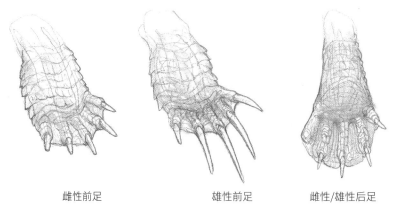

雌性前足 雄性前足 雌性/雄性后足

• 头部特征

巴西红耳龟的五官集中在头部前面，嘴的边缘有一定的弧度，口腔内没有牙齿，瞳孔是黑色的，虹膜上有显眼的条状花纹。

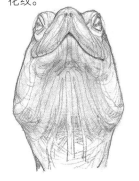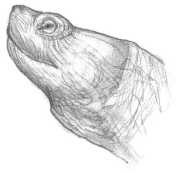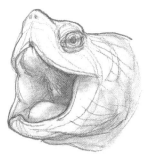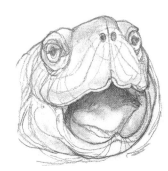

• 动态

巴西红耳龟大部分时间都待在水中或水边，它们在陆地上行动迟缓，触地的常常是腹部的龟甲而不是四肢。

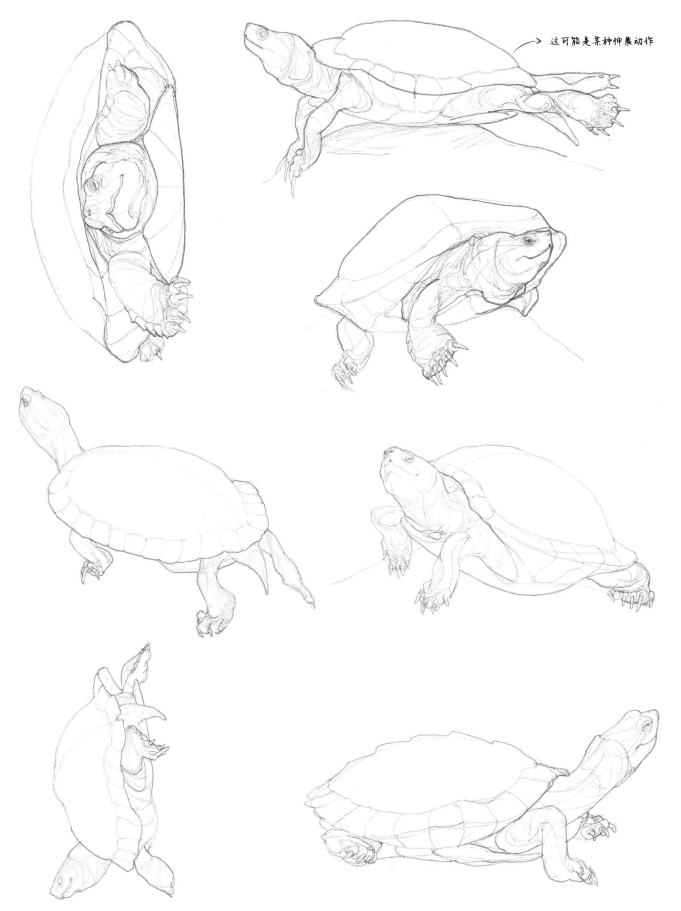

这可能是某种伸展动作

巴西红耳龟在水中游动比在陆地上行走轻松得多。

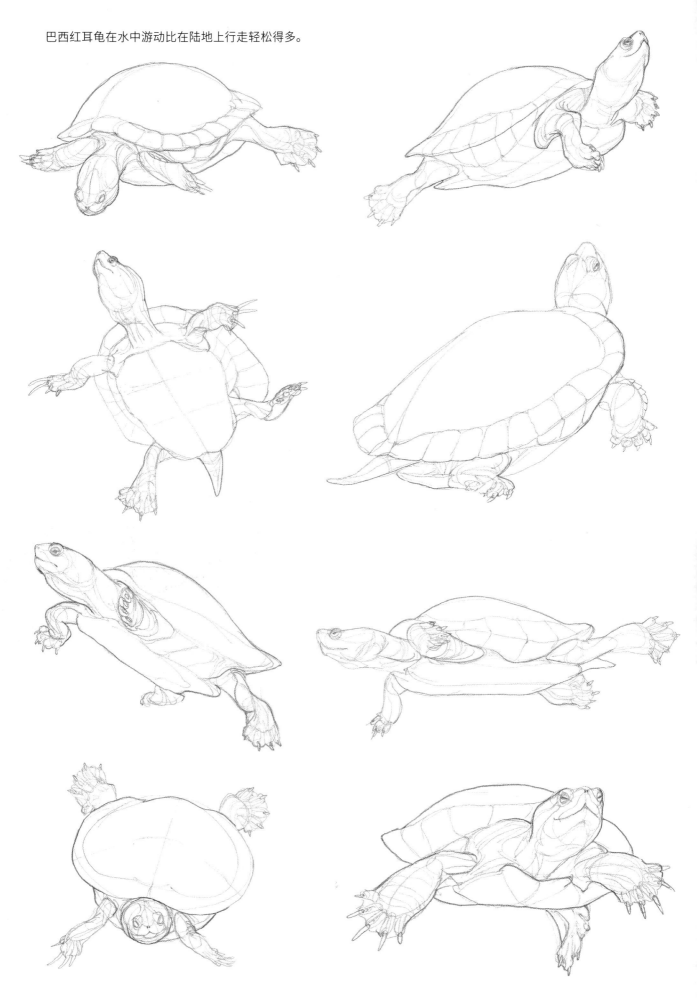

CHAPTER

05

第 5 章

鱼类

除了一些特殊的种类，鱼类的运动模式大都比较单一，且结构上
有较强的统一性。本章选取了几种常见的物种进行介绍。

• 身体特征

锦鲤是红褐鲤的有色变种,其人工培育时间没有金鱼那么长。锦鲤与原生种的形态差异较小,但花色繁多,并存在长鳍的变异种。锦鲤的鳍较为柔软,形态上很像水中漂动的纸片,鳍上的鳍棘有一定的支撑作用。

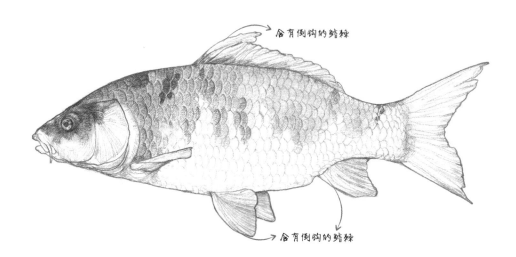

含有倒钩的鳍棘

含有倒钩的鳍棘

• 动态

锦鲤游动时的姿态比较优美。

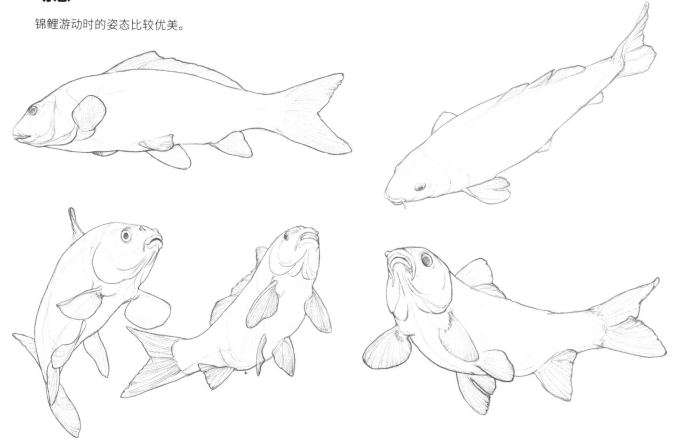

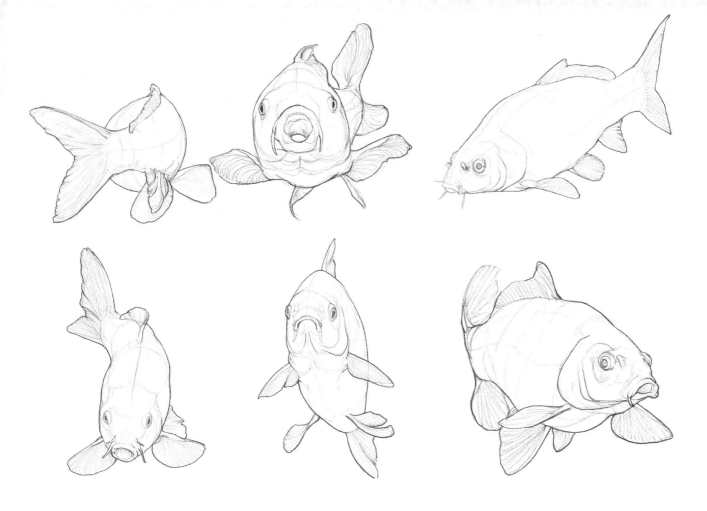

长鳍锦鲤的鳍条比一般的鲤鱼更长且松散，部分鳍条末端没有鳍膜连接。

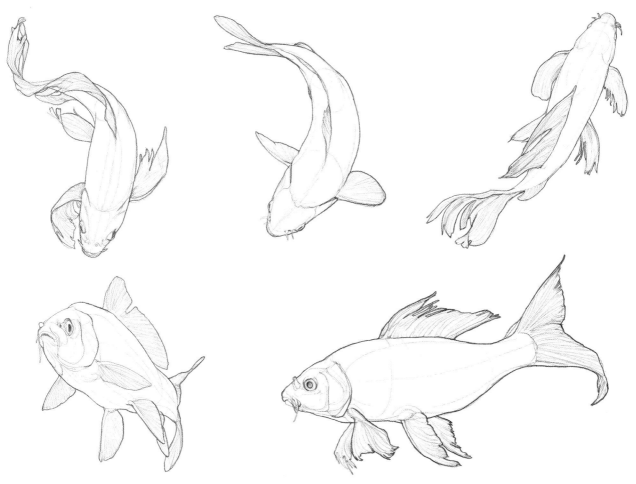

5.2 美丽硬仆骨舌鱼

• 身体特征

　　美丽硬仆骨舌鱼更为人熟知的名字是亚洲龙鱼、金龙鱼，是一种古老的淡水肉食性鱼类，体表被大片色彩绚丽的圆鳞覆盖。美丽硬仆骨舌鱼的身体较窄，尾鳍呈扇形，背鳍小且位置靠后，臀鳍狭长，下颌有一对触须。

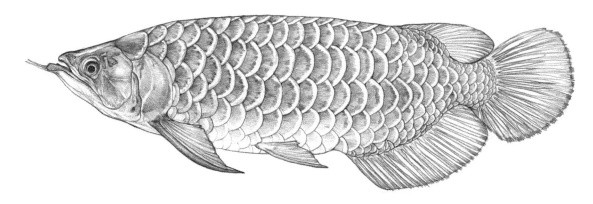

• 动态

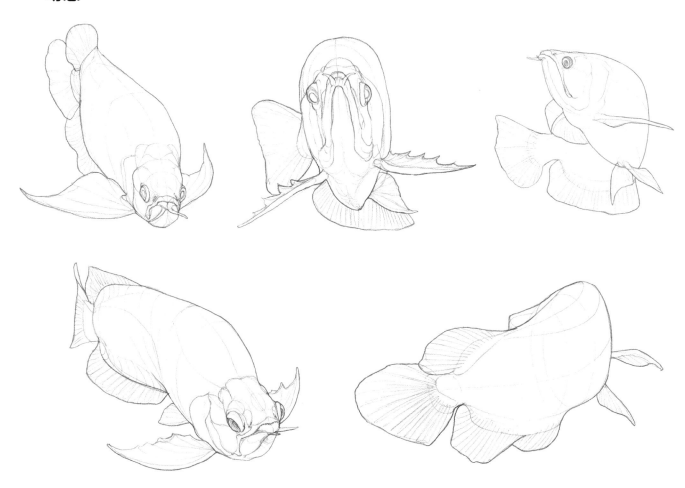

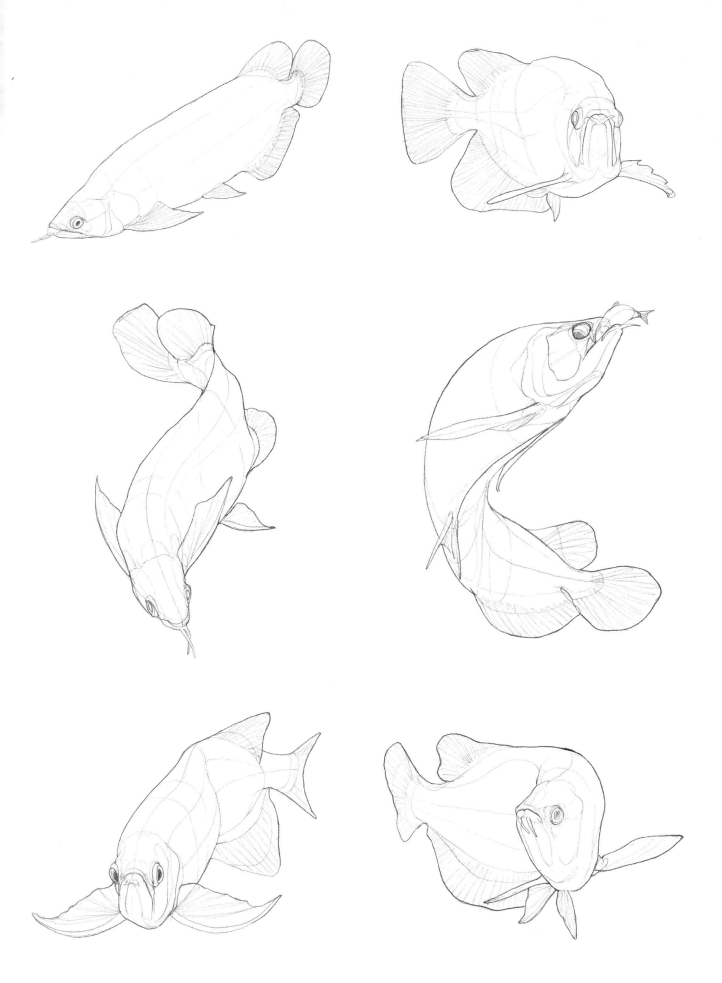

• 身体特征

　　噬人鲨,别名大白鲨,是一种著名的大型鲨类。大白鲨的鳞片属于盾鳞,相较于其体形来说鳞片过于微小,在绘画中通常是不明确表现的。

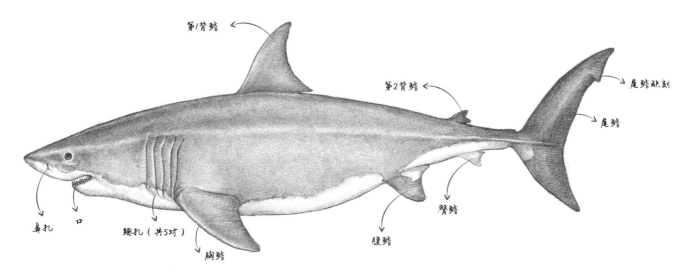

• 动态

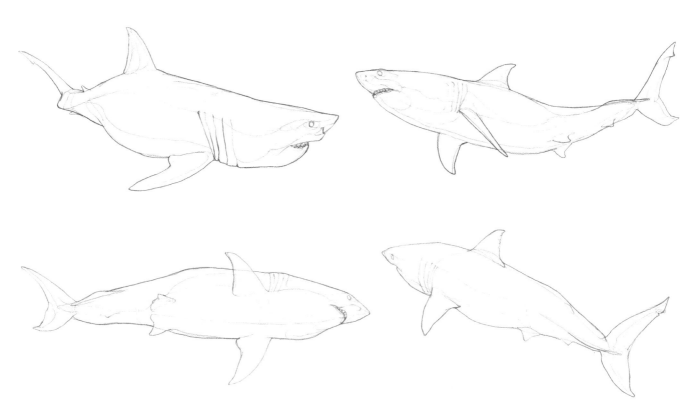

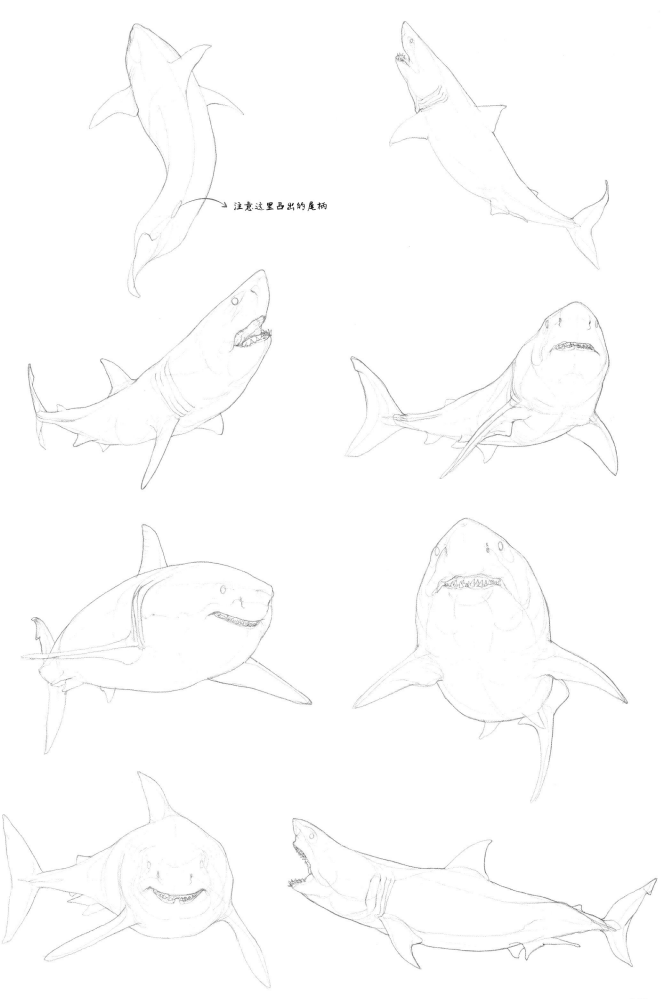

注意这里凸出的尾柄

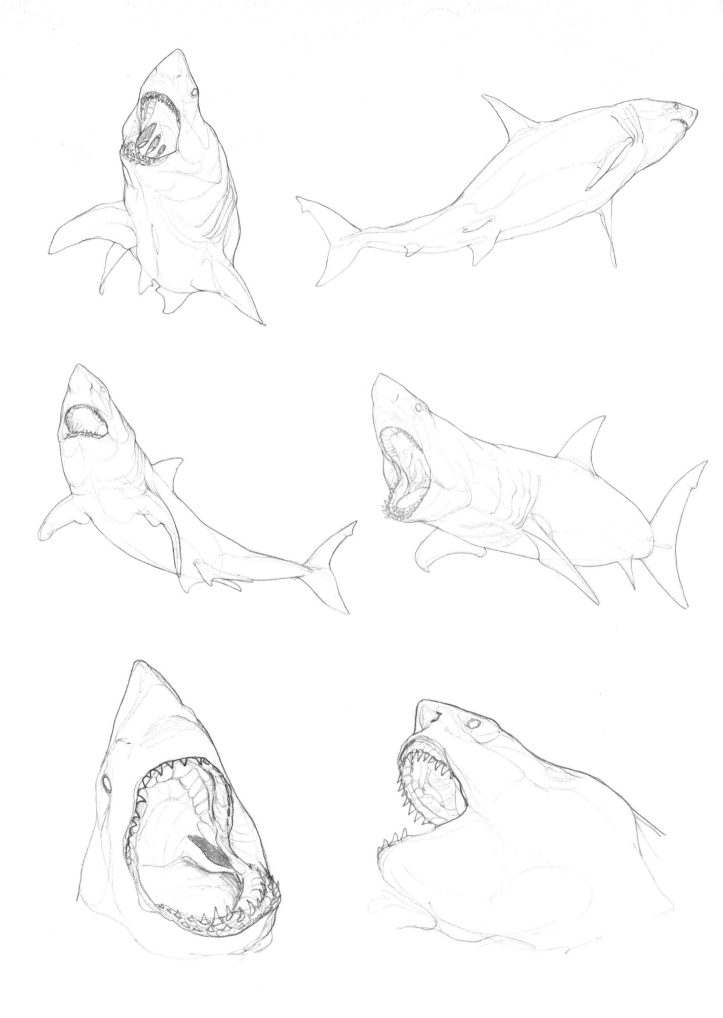